KB099651

제
4의
벽

제4의 벽

박신양
김동훈

경계를 넘나드는
예술가 박신양과
철학자 김동훈의
그림 이야기

The
4th
Wall

민음사

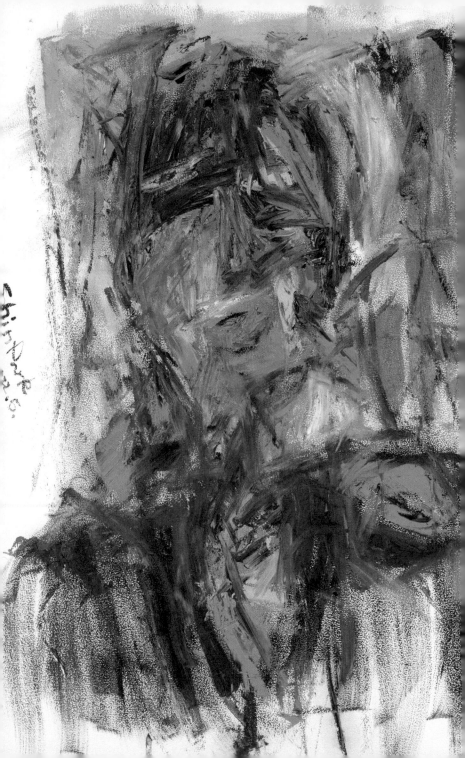

상상과 현실의 경계

박신양, 「얼굴 1-1」(2022년, 116.8×91cm)

박신양

　나는 사람들을 쳐다보지 못한다. 다만 표현할 뿐이다. 제4의 벽 너머에 사람들이 있다는 것을 알고 있다. 하지만 나는 사람들을 쳐다보지 못한다. 나는 내가 연기하고 만들었던 캐릭터들이 아니다.

　어떤 방식으로든 표현할 수 있는 자유를 갖는다는 건 내가 누구인지를 알아 가는 권리를 갖는다는 것과 같은 뜻일 것이다. 아마도 그건 누구나 갈망하는 본능이며 행복의 최소 조건일 것이다. 표현하지 못한다면, 인간은 누구나 고립감을 느낄 수밖에 없다.

　나는 사람들을 진심으로 만나고 싶다. 나를 캐릭터가 아니라 사람으로 대하는 사람들을 만나고 싶다. 과도한 희망일 수도 있다. 나는 내가 느끼는 고립감의 정체를 어느 정도 이해한다.

고립감은 내 안을 좀 더 깊게 들여다보기에는 아주 적당한 조건이다. 좀 더 깊게 생각할 수 있는 기회를 만들어 준 고립감을 지속하기 위해서, 이제는 애써 고립된 상태를 유지하는 방법을 찾는다.

골치 아픈 질문을 던지려고 글을 쓰는 건 아니다. 우리는 모두 바쁘다. 잠깐의 여유를 만들기 위해서도 엄청난 노력을 해야 하고 그렇게 만들어진 기회 안에서 최상의 아름다움과 휴식을 추구하기에도 시간이 부족하다. 그런데 이렇게 나의 이야기와 생각을 나누려고 하는 이유는 내가 사람임을 절대 포기할 수 없기 때문이다. 그것은 내가 숨 쉬는 이유이며 움직이는 이유이다.

연기를 하는 동안 내게 가장 분명해진 질문은 나는 누구인가이며, 스스로 그 질문을 철저하게 끌어안는 방법 외에는 다른 선택지가 있을 수 없다는 것을 이해하게 되었다. 하지만 나는 여전히 사람들에게 말을 걸지 못한다. 다만 표현할 뿐이다. 그리고 그 표현으로 말을 하고 글을 쓴다.

언젠가 나도 사람들을 만날 수 있기를 바란다. 이런 기대가 어떤 사람에게는 특별하지 않은 사소한 것이겠지만 외면하고 무시하기에는 너무 소중하다. 나는 그렇게 나의 질문들로 나와 사람들, 그리고 세상과 모든 것을 보는

방법을 알아 가고 그것을 그림으로 그리게 될 것이다.
그림을 그리는 것은, 내가 스스로 사람임을 확인하는
유일한 방법이기 때문이다.

화가 박신양과 철학자 김동훈(왼쪽)

통념의 역습,
형태의 재현에서
실재의 표현으로

김동훈

"구슬이 서 말이라도 꿰어야 보배"다. 아무리 훌륭한 것들도 하나로 뚫리지 않으면 그 상승효과는 전혀 없다. 박신양 작가는 연기와 회화라는 두 개의 구슬을 갖고 하나의 끈으로 매는 중이다. 그 내용을 한마디로 갈무리하자면, '표현과 작용의 연장선'이 된다. 이 책은 배우 화가 박신양 작가가 '하나의 끈으로 두 구슬을 꿰는 이야기'이자, '연기와 회화의 통념을 깨는 역습'을 다룬다.

박 작가는 연기와 그림이 모두 예술이라고 말하면서 공통점을 발견했다. 둘 다 끊임없이 연습하고 발전시켜야 한다는 점에서도 그렇겠지만 특히 자신이 '본 세상을 표현'한다는 점에서는 더 그렇다. 그에게 연기와 그림이란, 자기만의 세상의 발견,

즉 '봄'에 대한 표현이다. 작가가 상식을 벗어난 '봄에 대한 표현'에 신경질적으로 집착하는 것은 '작용(action)'까지 하나로 꿰려는 깨달음 탓이다. 그의 일갈을 보자.

> "**표현** 자체는 물론이고 그 **표현**이 사람들에게 어떻게 **작용**할 것인가를 숙고하는 문제의 **연장선**상에서 연기와 그림은 같다고 생각한다." (강조는 필자)

박 작가는 '액션'이란 말이 떨어지기가 무섭게 혼신의 힘을 다해 배역에 몰입했던 전력이 있다. 그 누구보다도 '액션'이란 소리에 예민하다. 목숨이 위태로울 정도의 중병을 앓으면서도 그랬다. 죽기 살기로 캐릭터에 빠져 연기하면 진한 감동이 있어야 했다. 그런데 그 끝자락은 항상 그리움과 자괴감이었다. 어쩌다 본인의 의지와 상관없는 감동을 목격했고 그 반대의 경우도 있었다.

액션(action)의 뿌리어인 라틴어 '악티오(actio)'를 사전에서 찾아보면 "(배우의) 연기; 연주, 공연, 어조, 몸짓, 태도"만을 말하지 않고 한 대상이 다른 대상에게 어떤 현상을 일으키거나 영향을 미치는

'작용'을 포함한다. 박 작가는 이 사실을 연기 경험을 통해 터득했다. 감동적인 액션(연기)은 단지 캐릭터에 몰입하는 몸짓만이 아니라 어떤 '작용'임을 알아차렸다.

그렇다면 관중이 보는 것은 단순히 배우의 몸짓뿐인데, 어떻게 영향을 미친단 말인가? 이렇듯 또 다른 물음이 작가의 생각에 꼬리를 물었다. 그 실마리는 화가가 되어 그림을 그리면서 보이기 시작했다. 그때가 그에게 인생의 봄(spring)이었다. 연기의 '액션'을 그림의 '표현'과 연결시켰을 때, 그러니까 작용을 표현과의 연장선상에 둘 때였다. 표현(expression)은 라틴어 '엑스프레시오(expressio)'에서 온 말로 "(밖으로) 짜냄, 밀어 올림, 밀어냄"을 뜻한다. 연기나 그림으로 액션을 표현할 때 그 과정과 결과에서 밖으로 짜내고 밀어 올려지는 무엇인가가 보이기 시작했다.

박 작가는 그 '무엇'에 해당하는 것을 세상에 대한 작가의 시선 즉 "내가 본 세상"이라고 한다. 그리스어로 치자면 '본 것', '봄'은 '이데아'다. 예술가가 액션을 통해 영향을 미치려면 반드시 자신만의 독특한 '봄'이 필요하다. 그렇게 볼(see) 때(spring) 뜨거

움(fire)이 작가에게 도래한다(come). '봄'은 따뜻한 온기가 다가옴을 뜻하는 '불(火)'과 '올(來)'의 결합어에서 그 뿌리를 찾기도 하지만 약동하는 자연 현상을 단순히 '본다(見)'라는 의미에서 찾기도 한다. 박 작가에게는 이 모든 현상이 다 일어났다.

작가는 인생에서 '봄'이라는 계절마다 새로운 '봄'이 가능했고 거기서 가슴에 '불'이 '떨어지는 체험'을 했다. 그것을 위해서 심오한 성찰의 여정이 필수적이었다. 작가의 말마따나 "나와 타자, 나와 세상, 그리고 삶과 죽음, 아는 것과 모르는 것, 밝은 것과 어두운 것, 아름다움과 추함, 그 모든 것을 처음부터 다시 생각해야 한다." 하지만 인기를 끌거나 대중이 환호할 만한 희망 문구는 아니다.

이제 박 작가는 사명을 발견했다. 예술가는 타인의 시선이 아닌 자신만의 새로운 '봄'을 발견하고 표현하기 위해 "자신이 선택한 길", "힘들고 험난한 과정"을 침묵으로 지나야 한다. 더 이상 "쉬운 지름길"은 없다. 때로는 당나귀처럼 짐을 짊어지고 가야 하는 아프고 슬픈 존재다. 오롯이 자신이 본 세상을 표현하여 감동을 주면 그뿐이다. 그 경지에서는 "연극이든 그림이든 예술이 사람들에게 어떻게 작용할 것

인가 하는 문제의식에서, 모두 같다." 그러다 보면 어느새 연기는 그림이 되고 그림은 연기가 된다.

이제 박 작가는 선, 형, 색, 그리고 글이 감동적이라는 재현(representation)의 통념을 역습한다. 연기의 감동 요소가 배우의 몸짓, 어조, 자세만은 아니듯 그림의 감동도 선과 색, 형태만의 문제는 아니다. 자신이 본 세상의 틈새를 표현과 작용의 연장선으로 꿰고 있는 박신양 작가의 그림과 글을 통해 과연 어떤 사유를 한 것인지 따라가 보자.

차례

1부

진심

박신양, 「얼굴 4」(2022년, 162.2×97cm)

"몹시 그리워서 그림을 그리기 시작했다."

그림의
시간

박신양

너무 그리워서 그림을 그리기 시작했다. 근처 화방에서 물감을 사다가 보고 싶은 얼굴을 그렸다. 러시아 친구 키릴과 유리 미하일로비치 압샤로프 선생님이었다. 그로부터 매일 밤을 새워 그렸다.

정신을 차려 보니, 한 5년쯤 지나 있었다. 그제야 시간이 흘렀다는 것을 깨달았다. 그렇게 시간이 흘렀다는 것을 나만 모르고 있었다. 영화를 촬영할 때는 영화의 시간이 흐르고, 그림을 그리면 그림의 시간이 흐른다.

지금도 여전히 매일 밤 그림을 그린다.

예술가들의
뚝심

박신양

초등학교 1학년 미술 시간에 그리고 싶은 그림을 그리라는 선생님의 말을 순진하게 곧이곧대로 듣고 정말로 그리고 싶은 그림을 그렸다. 그러나 이게 그림이냐는 꾸중을 들은 이후로 나는 그림에는 손도 안 댔다. 미술 시간이 정말 싫었다. 그 후로 미술과 그림은 나와 전혀 상관없는 것이었다. 오랜 시간이 지나서 첫 번째 그림을 그리기 전까지는.

오랫동안 무언가 어디서부터 잘못됐다는 생각을 하긴 했지만 엉킨 실타래를 푸는 데 시간이 좀 걸렸다. 지금 생각해 보면 '그림은 무엇이며 예술은 무엇이며 어때야 하는가?'라는 강력한 질문–화두는 이미 그때 시작된 것이었다.

대학을 졸업한 후 러시아에서 공부할 때 니콜라이

레릭의 그림을 보고는 그대로 얼어붙는 경험을 했다. 너무나 경이로웠다. 오랫동안 "예술은 무엇인가?"라는 질문을 해 왔는데, 그 순간 나를 짓누르던 그 무거운 고민이 한순간에 해결되는 것 같은 충격을 받았다. 그 순간은 말로 표현하기 어려웠고 완벽했다. 감동적이었다. 예술과 그림과 표현이 보는 사람에게 어떻게 작용해야 하는가에 대해 명확하게 경험한 것이다.

그렇다고 바로 그림을 그리게 된 건 아니다. 나에겐 그럴 이유가 전혀 없었다. 그 후로도 15년쯤 흐른 어느 날 러시아 친구 키릴의 얼굴을 그렸다. 너무 그리워서 그리기 시작했다. 예술에 대해 마음껏 생각하고 자연스럽게 서로 이야기할 수 있었던 시간이 그리웠다. 예술의 순수성을 끝까지 파고드는 일이 스스로에게도, 그리고 다른 사람들에게도 전혀 이상하게 보이지 않던 시간이 그리웠다. 예술에 대해 눈치 볼 필요 없이 질문하고 대답하고 생각을 나누는 게 당연했던 시절에 함께했던 사람들이 그리웠다.

물론 그 시간으로 다시 돌아갈 수는 없다. 하지만 포기할 수도 없다. 그렇다면 나에게는 무슨 방법이 있을까? 방법을 찾아내야 한다. 없지 않을 것이다. 한 번도 가보지 않았던 그 넓은 러시아에서 선생님과 친구를 찾아냈듯이

앞으로도 분명 찾을 것이다. 나는 매일 그런 꿈을 꾼다.

그림을 그린다는 건 나에게 그런 의미가 있다. 예술에 대해 진솔하게 이야기를 나눌 수 있는 사람들을 만날 수 있을지도 모른다는 희망과 기회, 그리고 진심을 서로 얘기할 수 있는 사람을 만나리라는 기대와 가능성.

그것은 그림에 위장과 허위와 거짓과 가식을 한순간에 걷어 내는 위력이 있기 때문에 가능하다고 생각한다. 그림은 마술같이 사람을 겹겹이 둘러싼 채로 굳어져 버린 껍데기를 걷어 낸다. 그래서 사람을 순식간에 온전하게 만들기도 하고 사람 사이의 마음을 가깝게 만들기도 한다. 다른 장르가 가지지 못한 엄청난 위력이라고 생각한다.

처음부터 끝까지 누군가의 진심에 가닿았으면 하는 바람으로 연기에 몰두했듯이, 그렇게 같은 바람으로 그림을 그린다. 사람들의 눈에 닿고 영혼에 가서 닿기를 바라면서. 그리고 보이지 않는 어떤 것이 연결되기를 바라면서.

표현하는 사람의 표현 본능과 욕망은 당연히 중요하다. 동시에 다른 편에서 그것을 보고 느끼는 사람들의 관점, 그리고 표현이 어떻게 온전하게 전달될 수 있는가도 중요하다. 따로 떼놓고 얘기할 수 없고 무엇이 더 중요한지 가릴 수 없다.

예술가의 표현은 단지 표현해 내는 것으로 종결의 의미를 갖는 것은 아니다. 예술은 예술가의 자기만족으로 끝나는 게 아닐 것이다. 그 표현은 결국 사람들의 영혼에 가닿아야만 한다.

모든 표현에서 보는 이의 관점을 수용한다는 건 그런 의미라고 생각한다. 연기를 해 오면서 생각했던 것처럼 그림에서도 이 문제는 여전히 지속적으로 유효하며 본질적이다.

배우는 하고 싶은 이야기와 해야 하는 이야기 사이에서 균형 잡힌 적합한 감정 표현을 찾는 노력을 하게 된다. 그리고 수많은 표현을 한다는 건 수없이 오로지 혼자인 시간을 직면한다는 말과 같다. 실제로 많은 사람들과 함께 일하고 그렇게 보이기도 하지만 결국 표현의 순간에는 혼자다.

그림은 표현을 위해서 많은 사람들과 협의를 하지 않아도 된다는 차이점이 있다. 그리고 작가 자신의 이야기에 좀 더 무게중심이 가 있다. 작가는 누구의 이야기도 아닌 스스로의 이야기를 해내야만 한다.

하지만 공통점은 표현 앞에서는 오로지 혼자라는 거다. 그 누구도 표현의 순간에는 도움을 주거나 받을 수도, 함께할 수도 없다. 그리고 오로지 혼자인 순간들을

어떻게 직면해 왔고 해석하는가 하는 태도와 자세가 곧 그 표현자-예술가라고 본다.

삶의 마지막 순간에 우리 모두가 "신 앞에 선 단독자"라는 키르케고르의 말은 참으로 옳다. 그것을 외로움과 고독함이라고 단정적으로 표현하기는 어렵겠다. 외로움이나 고독은 사람마다 그 성질이 다양하고 복합적이다. 그러나 표현의 순간에는 매일 매 순간이 두렵고 막막한 것도 사실이다. 그럴 수밖에 없다. 너무도 당연하다. 어떻게 그렇지 않을 수 있겠는가.

하지만 그건 그렇게 나쁜 것이 아니며 심지어 매우 옳다. 매일 매 순간 나에게 일어나는 떨림이 그토록 선명한데도 그 근거에 대해 스스로 모른 척한다면 과연 어떤 것에 관심과 흥미를 가질 수 있겠으며 도대체 무엇을 알아갈 수 있겠는가. 그것은 살아 있음을 확인하는 가장 좋은 단서가 아닐까? 또한 내가 어디로 가고 있는지를 헤아리는 데 적합한 흥미진진한 지표가 아닐까?

미술사에 이름을 남긴 작가들, 특히 미치기 직전까지 '창조'에만 몰두했던 예술가들을 볼 때 그 의지의 근원과 그 의지를 지속시킨 뚝심에 감탄한다. 예술 작품을 통해서 보고 싶은 것은 단지 작품의 겉모양이 아니라 정확하게 그 안에 들어 있는 어떤 것일 것이다. 예술가의 사사로운

얘기가 아니라 그의 의지와 근원, 그리고 그 이유와
힘을 보고 싶어 한다. 거기에는 예술가들에게 당연한
임무와 책임인 표현에 수반되는 외로움과 고독을 어떻게
극복했는지에 대한 태도와 자세도 포함된다.

그리고 이것은 누가 누구에게 무엇을 말하는가에
대한 방향을 바꾸는 순간, 그러니까 질문의 방향을 바꾸는
순간, 순식간에 피해 갈 수 없을 정도로 무섭고도 무거운
문제가 된다. 예술가는 많은 사람들로부터 동떨어져 있는
것에 대해 관심과 흥미를 추구하는 사람이라기보다는 많은
사람들이 바쁜 삶에 쫓기느라 살펴보지 못하는 문제들을
대신하여 애써 들여다보는 사람들이다. 그것의 대부분은
아마도 우리가 외면하고 싶은 것들에 해당할 수도 있고
그렇게까지 깊게 생각할 필요가 없는 것들이기도 하다.
그리고 그런 것들을 설명하지 못한 채로 부여잡고 있는
것은 생각보다 고통스러운 일이다.

창조의 근원과 뚝심, 그리고 고독과 고립 같은,
사람들이 별로 거들떠보지 않는 것들에 대해 다양한
방식으로 기꺼이 받아들이며 평생의 노력과 뚝심을 바친
많은 예술가들에게 깊은 존경심을 갖게 된다.

박신양, 「종이팔레트 48」(2022년, 36×26cm)

박신양, 「종이팔레트 39」(2022년, 36×26cm)

"표현은 결국 사람들의 영혼에
 가닿아야만 한다."

그 몸부림의
진심

김동훈

드디어 한 작가의 탄생을 알리는 그림과 글을 대한다. 사실 그 탄생의 물꼬는 작가가 어린 시절 어렴풋하게나마 했던 예술에 대한 고민에서 트였다. "예술과 그림과 표현이 보는 사람에게 어떻게 작용해야 하는가?"

이 문장에서 작가는 '표현'이라는 낱말을 예술과 그림과 거의 동일한 의미로 사용한다. 좀 과격하게 말하자면 '예술이 표현이고 표현이 예술이다.' 그래서 연기를 예술로 생각하는 작가에게는 연기도 일종의 표현이다. 그렇게 본다면 표현의 수단이 되는 언어 행위 및 음악과 회화, 연기를 비롯한 모든 미디어가 예술이다.

그런데 이때 표현은 과정을 말하는 것일까, 아

니면 결과물을 말하는 것일까? 우리가 무심코 사용하는 '그림'이라는 말에는, 그려진 결과물로 표현되는 '작품'도 포함되지만 그리고 있는 과정을 표현하는 '작업'도 포함된다. 이것은 연기에서 더 분명하다. 연기는 표현된 결과를 의미하기도 하지만 표현하는 프로세스도 포함한다.

그런데 관람자의 입장에서는 결과적인 면이 중요하다. 결과물인 작품이 "사람들의 눈에 닿고, 그리고 영혼에 가닿아야" 하기 때문이다. 반면에 작업을 하는 예술가의 입장에서는 예술의 과정과 결과가 모두 중요하다.

박신양 작가는 예술의 결과를 '표현 앞', 그리고 그 과정을 '표현의 순간'이라고 한다. 그런데 갑작스럽게 예술가는 그 결과와 과정에서 외롭고 고독하다고 한다. 이것은 분명 동일한 단어 '표현'을 사용하더라도 과정과 결과를 구분한 것으로 볼 수 있다.

박 작가의 종이팔레트들이 그림의 과정이자 결과로 생각될 수 있다. 이렇듯 두 차원이 구분되면서 우연성과 필연성의 관계가 심각한 문제로 떠오른다. 이 부분은 3부에서 「자연스러움과 즉흥성」이라는 글에서 살피도록 하자.

작가는 표현을 프로세스와 파이널의 두 차원에서 힘겹게 수행해 나가고 있다. "내 연기가 누군가의 진심에 가닿았으면 하는 바람으로 처음부터 끝까지 연기했듯이 그렇게 그림을 그린다."는 진지한 고백으로 작업을 한 것 같다.

그렇다면 작가의 연기나 그림의 표현 과정과 결과에 진지하게 다가가도록 한 것은 바로 '진심'이다. 진심을 향한 몸부림이 그의 작품의 원동력이다.

이제 작가는 예술이 행위 과정이라는 것과 행위 결과라는 두 사이에서 품었던 진지한 사색의 여정을 묵묵히 기록에 남긴다. 외로움을 통해 그 과정에서 생겨난 '진심'이 작품을 거쳐서 누군가의 '진심'에 닿기를 바라면서 고독을 넘어가고 있다.

구석기인들의
꿈

박신양

라스코 동굴 벽화는 지금으로부터 1만 2000년 전에
그려졌다고 추정된다. (쇼베 동굴 벽화는 3만 2000년 전에
그려졌다.) 800점에 달하는 수많은 벽화들이 있는데, 특히
소 그림이 유명하다. 많은 미술사가들은 소 그림을 설명할
때 '주술적 용도' 또는 '풍요에 대한 기원'으로 끝맺곤
한다. (물론 그게 아니라는 주장도 있다.) 그러니까 소를
그려 놓고 그 소가 살아 있다고 믿었고 사냥할 때 자신들이
다치지 않고 소를 많이 잡아서 풍족하게 식량을 구할 수
있도록 빌었다는 내용이다.

나는 이런 설명에 수긍하기가 어렵다. 갸우뚱해지는
부분이다. 우리가 배가 고프면 빵과 과일과 고기를 그리게
될까? 배가 고파서 굶어 죽고 추워서 얼어 죽어 갈 때 먹고
싶은 것을 그린단 말인가? (물론 그러기도 한다.) 나는

동굴에 제일 처음 그림을 그린 사람의 마음이 궁금해지기 시작한다, 그 그림의 효과를 이용해서 무언가를 하려고 했던 사람들이 아니라.

　　오래전 태국에 여행을 갔다가 바다에서 소용돌이에 빠져 죽을 뻔한 적이 있었다. 그때 머릿속에 떠오른 건 그리운 사람들이었다. 만약에 그때 그림을 그렸다면 그리운 사람들을 그렸을 것이다. 여행 온 바다에서 어처구니없이 물에 빠져 죽지 않고 살아야 한다는 생각밖에 없었을지라도, 그 염원 때문에 평온하고 잔잔한 바다를 그리지는 않았을 것이다. (이 또한 그럴 수도 있겠지만.) 빙하기 원시인들이 풍요에 대한 기원으로 소를 그렸다는 건 소를 먹고 싶어서 그렸다는 뜻인데 동의하기 힘든 부분이다.

　　구석기 사람들은 왜 동굴에 그림을 그렸으며 그중에서도 누가 제일 처음 그림을 그리기 시작했을까? 그때는 만물에 영혼이 있다고 믿었던 시기라서 자의식이 별로 발달하지 않았다고 한다. 그렇다면 당연히 소에게도 영혼이 있다고 믿었을 것이고 소와 내가 완전히 다른 별개의 것이라고 생각하지 않았다는 말이 된다. 소는 당시 인간의 눈에 상대적으로 엄청나게 힘 있고 멋있고 크고 웅장해 보였을 것이다. 소 밑에 그려진 앙상한 뼈다귀들은

소에게 받히거나 밟혀 죽은 사람이거나 그런 소에 비해 스스로 너무 보잘것없다고 생각되는 병들어 죽어 간 인간의 모습일 수도 있다.

인류 중에 첫 번째 그림을 그렸던 사람은 자신이 그림을 그린다는 행위에 대해 인식도 하지 못했을 것이다. 그러니까 엄청난 그림을 그리면서도 자신이 그림을 그린다는 행위, 그리고 그 그림이 누군가에게 보여진다는 거추장스럽고 신경 쓰이는 의식 같은 것과는 전혀 무관하게 자유로운 상황에서 그림을 그렸을 것이다.

사람들은 소를 사냥하기 위해 협력하여 공격하고 처참하게 죽이고 아우성을 지르며 그 내장들을 빼내고 온몸에 피 칠을 하며 사냥감을 나눠 먹었을 것이다. 그 무서운 소를 사냥하기 위해서는 용기가 필요했기에 서로를 분발시키기 위한 의식도 필요했을 것이다.

하지만 만물에 영혼이 있다고 생각한 시기였다면 그들 중에 누군가는 영혼의 친구인 소를 죽이는 행위에 대한 미안함과 죄책감이 있지 않았을까? 사냥을 위해서는 용감해져야 하는데 그런 사람들은 별 도움이 되지 않았을 것이고 이런 사람들이 동굴에 남겨지거나 갇혀서 그림을 그리게 된 건 아닐까? 원시인들의 지능이 낮았으리라 짐작할 수 있겠지만 그렇다고 감정 같은 것을 고려하지

않은 추론은 좀 의아하다.

만약에 특별히 어떤 소와 영혼의 우정을 나누던
사람이 무리의 결정으로 소를 사냥해서 찢어발기고
아우성치며 함께 먹어야 했다면 어떤 일이 벌어졌을까?
아마도 그는 영혼의 친구에 대한 미안함과 그리움으로
시름시름 앓다가 병들었을지도 모른다. 그 사람이 동굴의
소를 그렸을 수도 있겠다.

또는 소를 사냥하다가 부상을 당한 사람이 동굴에
남겨졌거나 갇혔을 수도 있다. 무리가 사냥을 위해
이동해야 했을 때 따라가지 못하고 홀로 동굴에 남아
죽음을 맞이하면서 소를 그렸을 수도 있겠다. 지금도
자신에게 조금만 위험 신호가 와도 사람들은 돌변한다.
당시 사람들에게 동료의식이란 오직 생존에 도움이
되는가에 따라 측정되었을 것이다.

또 한 가지, 소 그림을 가만히 들여다보면 우연과
재미를 추구한 점이 보인다. 배가 고파 먹고 싶은 소에게
저런 치장을 할 이유가 무엇이겠는가? 아무리 봐도 풍요에
대한 기원이라는 도식적인 해석으로 보기에는 그 소들은
먹음직스럽게 생기지 않았다. 오히려 너무 예쁘고 멋있다.

내가 상상하는 이유가 어찌 되었든 간에 대부분
미술사가들의 설명 가운데는 감정이나 그리움 같은 개념은

전혀 없어 보인다. 나는 구석기인들이 소를 위대하고 아름답다고 여겨서 그렸으리라 생각한다. 그리고 나는 그 그림에서 그리움을 발견한다. 그것이 굶어 죽고 얼어 죽어 가면서도 그림을 그렸던 이유라고. 죽어 가면서도 그림을 그리고 표현해야 했다면, 그것이 원시성의 정수라고.

원시성을 말할 때 모든 것이 불편하지 않은 여유로운 상황에서의 낭만성으로 오해되는 경우를 흔히 본다. 하지만 나는 그림에서의 원시성은 사느냐 죽느냐의 문제와 다르지 않다고 본다. 인간이 영혼을 가진 존재라면, 그림을 그리고자 하는 본능은 단지 멋지게 보이거나 자아실현의 차원이 아니라, 죽음을 걸고서라도 표현해야 했던 동경과 꿈, 그리고 이상과 영혼이라고 생각한다. 그것이 표현의 본래 뜻이며 표현의 원시적인 의미가 아닐까?

그렇다면 나는 표현의 원시성과 그것의 지속적인 유지를 위해서 스스로를 어떤 상황 속에 있도록 하는 것이 옳을까? 나는 어떤 방식으로 내 표현의 원시성을 확인할 것인가에 대해 생각한다.

박신양, 「종이팔레트 51」(2022년, 36×26cm)

박신우, 「종이팔레트 40」(2022년, 36×26cm)

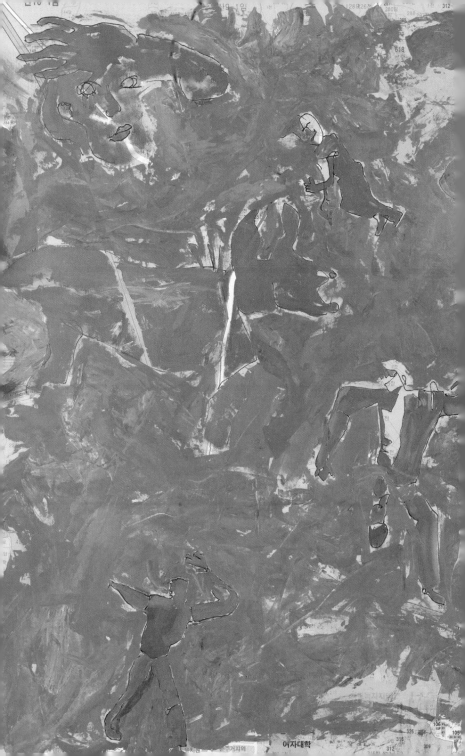

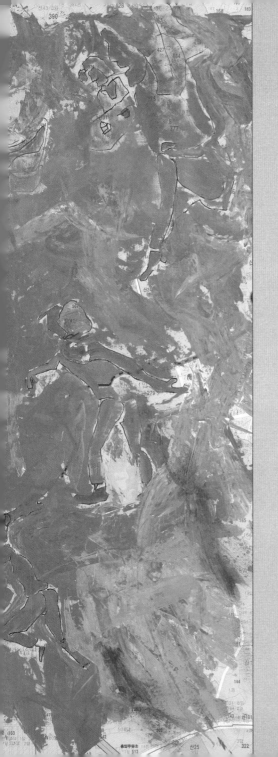

박신양, 「지적도」(2022년, 116.8×91cm)

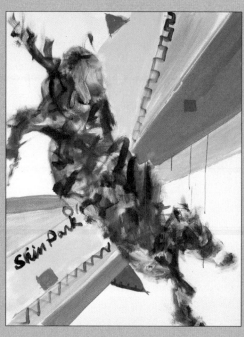

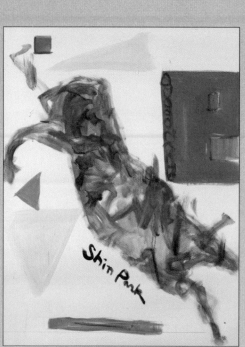

위쪽 박신양, 「소의 춤 5」, 아래쪽 박신양, 「소의 춤 4」(2022년, 116.8×91cm)
오른쪽 박신양, 「소의 춤 6」(2022년, 116.8×91cm)
다음 페이지 박신양, 「소의 춤 2」, 「소의 춤 7」(2022년, 116.8×91cm)

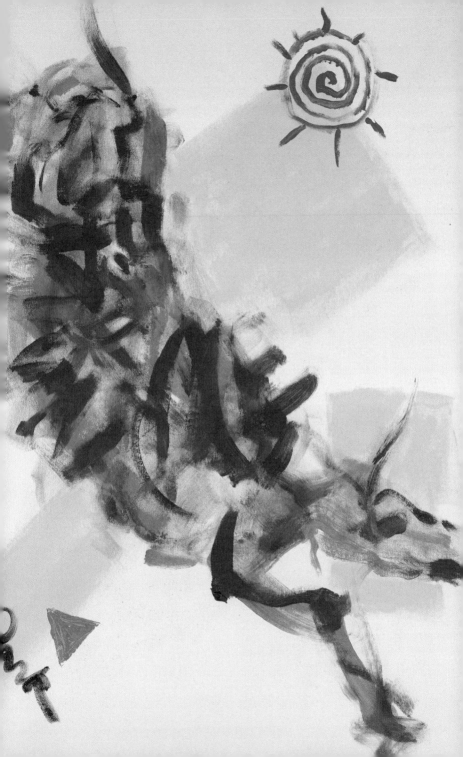

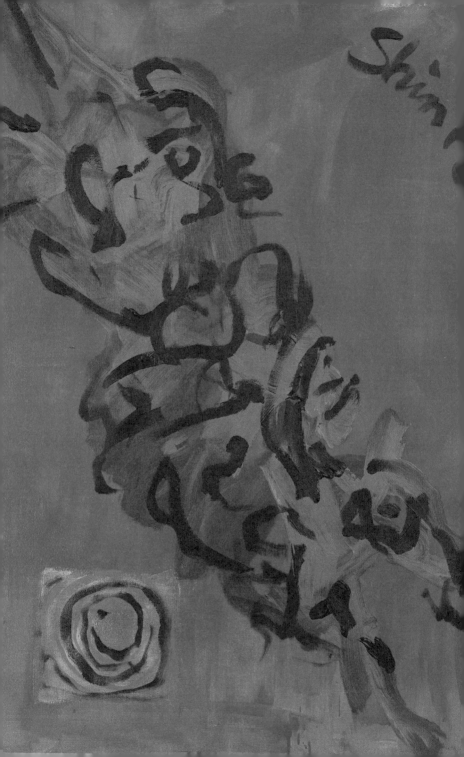

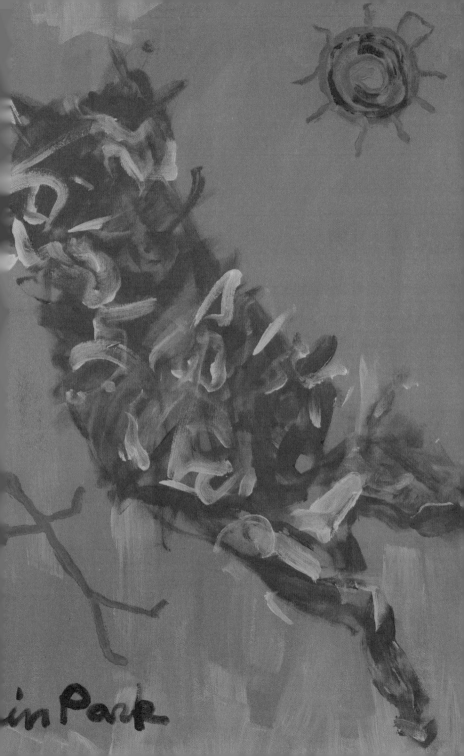

낭만에
대하여

김동훈

작가는 원시성(primitivity)이 생사를 건 본질적인 문제라고 한다. 한번 상상의 나래를 펴보자. 원시시대에 살았다면 우리를 둘러싼 모든 자연환경이 치명적 장애물이 될 것이다. 맹수들이 주위에 들끓을 것이며 추위와 더위, 배고픔과 질병이 우리의 목숨을 위협할 것이다. 그래서 작가는 원시성은 여유롭고 편안한 "여유로운 상황에서의 낭만성"이 아니라 "죽음을 걸고서라도 표현해야 했던 동경과 꿈, 그리고 이상과 영혼"(의 낭만성)이라고 생각한다.

그러니까 라스코 동굴 벽화와 같은 원시인의 그림은 호강에 겨운 나머지 꽃피운 문화가 아니라 하루를 살아내기도 힘겨운 현실 속에서 그 죽음 너머를 표현해야만 했던 이상이라고도 정의한다. 작가는

원시성은 생사를 건 본질적인 문제라고 했다가 말미에서 죽음을 걸고서라도 표현할 수밖에 없었던 이상이라고 한다. 간추리자면 작가가 생각한 원시성에는 현실과 그 너머가 동시에 드러난다.

일반적으로 현실과 이상이 공존하는 것을 '낭만성'이라 한다. 현실과 이상의 간극이 크면 클수록 아이러니다. 하지만 낭만적인 사람은 현실에 지치거나 이상에 빠져 허우적대지 않는다. 낭만성이 매력적인 이유는 멋지게 보이기 때문이 아니라 현실의 갑갑함을 뚫고 갈 수 있는 이상이 있기 때문이다. 작가는 원시인들의 그림에서 이런 이중성, 즉 현실에 있되 현실에 갇히지 않는 이상을 봐 버렸다.

그런데 작가는 이 낭만성을 표현의 본래 뜻이라고 한다. 앞 글에서 작가는 예술을 '표현'으로 보았다. 그러므로 낭만성이 예술의 본래적 의미이며 작가는 그 낭만성이 드러난 예를 원시 인간들로 보고 있다. 박 작가가 보기에 라스코 동굴 벽화는 자연을 다루면서도 그것들을 현실적으로만이 아니라 이상적으로 표현했다. 그 원시성에서 매력적인 분위기를 느끼는 것은 바로 이런 낭만성 때문이다.

그렇다면 인간이 야만적 현실의 너머를 볼 수

있는 능력은 도대체 무엇 때문일까? 작가는 무심하게 툭 "인간이 영혼을 가진 존재라면"이라는 말을 뱉어 놓았다. 그렇다. 그에 따르면 인간은 영혼을 가진 존재이기 때문에 현실 너머의 이상을 본다.

박신양 작가의 예술은 낭만이다. 낭만은 추함과 그 너머가 동시에 드러나는 것. 예술은 "죽음을 걸고서라도" 현실의 '불쾌'에서 이상의 '유쾌'를 표현할 수밖에 없다. 이제 이 비밀을 알아챈 사람에게 남은 건 "죽음을 걸고서라도" 표현하려는 몸부림일 것이다.

박신양, 「당나귀 7」(2017년, 100×80.3cm)

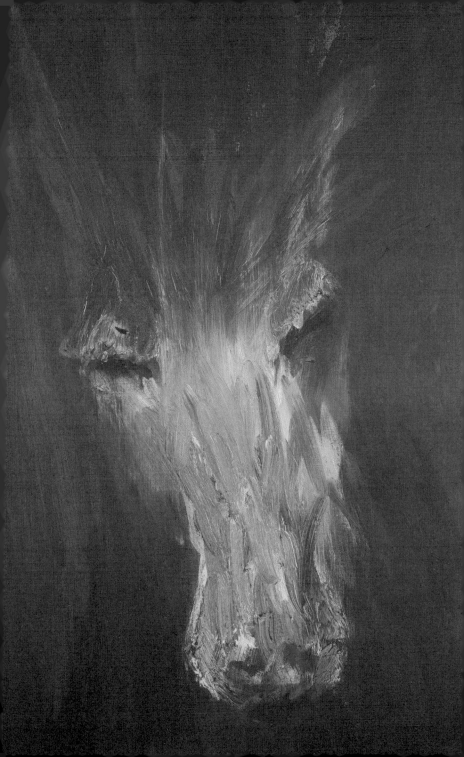

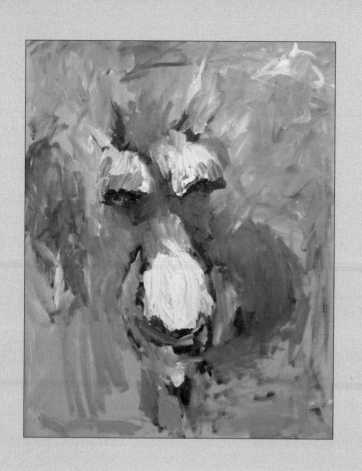

왼쪽 박신양, 「당나귀 10」(2017년, 100×80.3cm)
오른쪽 박신양, 「당나귀 11」(2017년, 116.8×91cm)

"당나귀는 짐을 지기 위해서 태어났다.
모든 사람들이 각자 자기 삶의 여러 가지
무거운 짐을 지고 있듯이,
나 또한 나만의 짐을 짊어지고 있다.
그런데 당나귀가 짐을 지고 있는 모습은
나보다 더 의연해 보인다.
짐을 지려고 태어난 인생 같아 안쓰러웠고,
그런 당나귀가 내 모습 같기도 했다.
내 짐이 특별히 무겁거나 대단하다기보다는,
세상의 모든 짐을 생각하게 된다."

위쪽 박신양, 「당나귀 1」
(2015년, 116.8×91cm)
아래쪽 박신양, 「당나귀 12」
(2017년, 60.6×72.7cm)

처절하지만
비극적이지
않은

박신양

연기를 처음 시작했을 때 그 긴 대본에서 단 한마디를
어떻게 시작해야 할지를 몰랐다. 무엇을 어떻게 해야
하는지, 왜 어디로 움직이고 왜 서 있고 왜 앉아 있어야
하는지, 그리고 1초가 한 시간처럼 느껴지는 무대에서
도대체 무슨 생각을 하고 있어야 하는지 모를 정도로
패닉에 가까운 혼란감 속에 살았다. 나와 나의 움직임과
나의 말과 말투와 음성과 생각과 감정 같은 모든 것에
'왜?'라는 질문을 한꺼번에 퍼부어야 했다.

뭘 어찌해야 할지 몰랐고 어디에도 빛은 보이지
않았다. 아무것도 확신하지 못했고 갑자기 우주가 거꾸로
뒤집어지는 것 같은 기분으로 십여 년을 기어 다니기만
한 것 같다. 하지만 우주는 원래 뒤집어져 있는데 내가
착각하고 있었을 뿐이다.

그림도 마찬가지다. 그림을 어떻게 그려야 하는지 전혀 배운 바 없었고 연기를 시작했을 때처럼 뭘 어떻게 해야 하는지 전혀 모르는 상태에서 시작했다. 내 안에는 그리움만 가득했고 사람들을 그려야겠다는 생각뿐이었다. 그게 그림을 그리는 적당한 이유인지 아닌지도 모른다. 내가 아는 건 몹시 그리워서 그림을 그렸다는 것뿐이다.

동굴에 그림을 그린 사람은 그 그림을 누군가에게 보여 줘야 할 이유가 없었겠지만 나에게는 그럴 이유가 있다. 나는 동굴에 살고 있지도 않고 지금은 그때와 다르다. 나는 원시성과 생명력을 만들어 내야 한다. 그리고 그것은 사람들에게 보여질 때 다른 의미가 생겨나기 때문이다.

연기를 하는 오랜 시간 동안 표현한다는 것과 그 표현이 보여진다는 것을 구분하고 그 의미에 대해 많은 생각을 했었다. 그림도 연기도, 그리고 모든 표현은 표현자가 세상을 어떻게 보는가에 대한 문제일 것이다. 내가 보고 느낀 세상을 어떻게 표현할 것이며, 그것을 사람들에게 어떻게 전달할 것인가, 그리고 사람들은 그 그림, 그 표현에서 무엇을 느낄 것인가? 그런 점에서 표현 자체는 물론이고 그 표현이 사람들에게 어떻게 작용할 것인가를 숙고하는 문제의 연장선상에서 연기와 그림은 같다고 생각한다.

그림을 그린다는 것은, 내가 연기에 접근했던 방식과 다르지 않게, 나와 타자, 나와 세상, 그리고 아는 것과 모르는 것, 밝은 것과 어두운 것, 아름다움과 추함, 삶과 죽음 그 모든 것을 처음부터 다시 생각해야 하는 것으로 이해하고 있다.

그 길에는 지난하게 힘들고 험난한 과정이 도사리고 있을 것이다. 결코 쉬운 지름길 같은 건 없으며 기대하지 않는다. 교과서도 없다. 누군가가 간 길을 그대로 따라갈 수도 없다. 아무리 등불과 가이드가 있다 해도 본질적으로는 예술가가 스스로 길을 찾아내고 거기에 수반되는 짐을 기꺼이 짊어져야 한다. 당나귀가 짐을 지는 데 꾀를 부리지 않듯이.

조금 거북한 표현이 될지도 몰라 망설여지기는 하지만 이걸 그림으로 그린다면 마치 창자가 밖으로 나온 채 한없이 이어진 뜨거운 아스팔트 위를 기어서 어딘가를 향해 가고 있는 사람이기도 하고 신화에서 매일 바위를 굴려 올리는 시시포스 같기도 하다.

이상한 건, 이렇게 처절하거나 비통한 모습이 그려지는데도 그것이 비극적이지만은 않다는 점이다. 조금만 더 가면 원하는 곳에 닿을 수 있을 것 같은 기대 섞인 그런 종류의 희망감이 아니다. 내가 나로부터

떨어져나와 그 모습을 차분히 다시 잘 지켜보는 데서 오는 일종의 어떤 안도감 같은 것과 비슷하다. 지금 내가 바위를 굴리고 있다는 모습을 확인한 것 같은.

안도감을 찾기 위해서 그 모습을 지켜보는 것은 아니다. 그것이 무엇인가에 대해 스스로 이해하기 위해서 지켜보는 것이다. 나는 다만 외면할 것인가 또는 지켜볼 것인가 둘 중에 하나를 선택할 수 있을 뿐이다.

한참을 지켜보다 보면 벗어던지고 거부해야 할 것 같은 것들이 어느새 안 그렇게 보이기도 하고 오히려 일종의 편안함으로 바뀌기도 하고 좀 더 다른 종류의 기대와 희망으로 변하기도 한다. 그리고 어떤 것들에 대해서는 왜 그렇게 본능적으로 거부하려고 드는지 스스로를 지켜볼 수 있는 기회도 덤으로 얻는다.

내가 당나귀를 그릴 때는 아프다. 몸이 아픈 채로 그림을 그려서이기도 하고 뭐가 뭔지 모르겠는 혼동 속에 있었기 때문이기도 하다. 그리고 한없는 혼동스러움을 받아들이고 있는 당나귀스러움을 가진 스스로를 지켜본다. 당나귀가 내 모습 같다는 생각이 들어서일까?

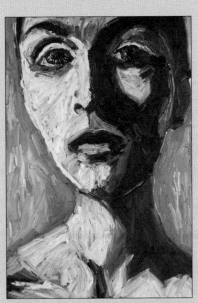

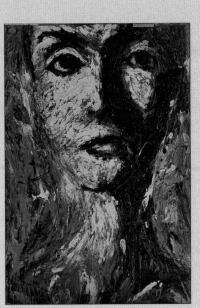

위 쪽 박신양, 「피나 바우쉬 1」(2015년, 130.3×89.4cm)
아래쪽 박신양, 「피나 바우쉬 3」(2017년, 162.2×112.1cm)
오른쪽 박신양, 「피나 바우쉬 4」(2017년, 162.2×130.3cm)

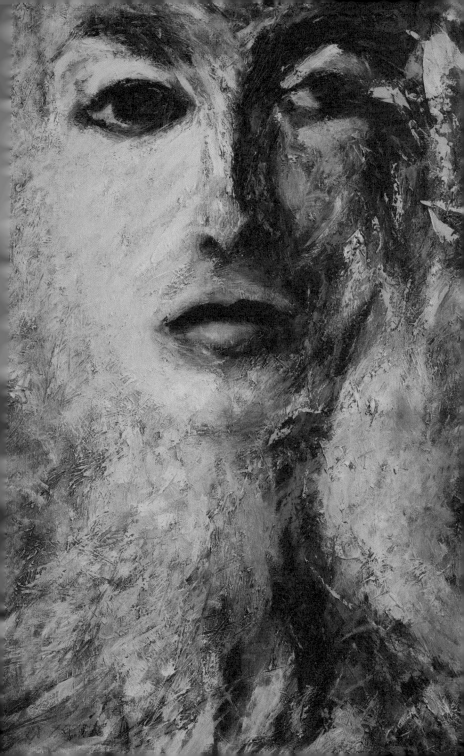

피나
바우쉬의
얼굴

박신양

도대체 이 사람은 어떻게 해냈을까? 피나 바우쉬의
무용은 연극이기도 하고 드라마틱한 그림을 보는 것
같기도 하다.

사람의 얼굴을 그리기 시작했다. 나는 평생 한 분야에
헌신해 온 사람들을 존경한다. 그런 사람들이 당나귀
같다고 생각한다. 그리고 그런 사람들의 감정과 그 감정의
근원이 궁금하다. 그래서 그것을 그리고 싶었다.

우연히 영상으로 접하게 된 피나 바우쉬의 무용은
강한 충격이었다. 그것은 무용을 훨씬 뛰어넘는
움직임이고 드라마틱한 회화 같기도 하다. 여기저기
찾아서 그녀와 그녀의 춤을 그리기 시작했다.

이후에는 내가 아는 무용가 후배에게 부탁해서
엄청난 분량의 춤 사진을 촬영했지만 모두 원하는 느낌이

아니었다. 당연하지 않겠는가. 피나 바우쉬의 몸짓은
그녀만 만들어 낼 수 있는 것 아니겠는가. 안타깝게도 피나
바우쉬를 직접 만날 방법은 없다. 그녀를 상상할 수밖에.

지금 봐도 충격적일 만큼 그토록 새로운 것을 어떻게
만들어 내었으며 또 그러기 위해서 얼마나 많은 노력을
했고 얼마나 많은 사람들을 설득해 낸 걸까? 당시에 그녀의
안무를 본 사람들은 당황했고 야유와 비난을 퍼부었다고
한다. 예술가로서 혁신적인 움직임을 만들어 냈던 피나
바우쉬의 도전에 존경을 느끼는 것은 물론이고 그녀가
처했을 상황을 상상하면 애처롭기까지 하다.

세상의 모든 새로운 시도는 강력한 반발을 동반한다.
선입견과 고정관념을 마치 계명처럼 붙들고 아는 것이
흔들리는 경험 앞에서는 마치 지구가 망할 것 같은
위기감을 느끼는 것이 우리의 모습 아닌가. 그래서
조금이라도 새로운 모든 움직임에는 거세다 못해 목숨
걸고 항거할 정도로 반발과 비난을 퍼부어야 직성이
풀리고 그렇게 나의 안전함을 확인하려는 것 아니겠는가.

수많은 선입견과 고정관념은 오히려 인간에게
당연하고 일반적인 자세다. 그것들은 항상 깨지고
부서져야 하는 것이 운명이지만. 모든 새로운 시도들은
이런 상황과 배경들 속에서 탄생했을 것이다.

그리고 그 모든 것을 이겨내고 결국 움직임의
본질을 찾아내고 연극적인 무용에 헌신했던 사람의
얼굴은 그녀의 무용만큼이나 매력적이라는 생각이 든다.
'탄츠테아터(Tanztheater)'라는 새로운 무용 형식을
창조한 독일의 현대무용가. 실제로 뼈만 남은 듯한 앙상한
그녀가 나에겐 '투사'로서의 예술가로 다가왔다.

　　그녀의 근원과 지구력은 어디서 비롯되는가? 무엇이
그녀를 움직이게 하는가? 모든 새로움에 불가피한 그 모진
반발들을 어떻게 헤쳐나갔을까? '그들을 움직이게 하는
이유가 무엇인지에 관심이 있다.'는 피나 바우쉬의 말처럼,
나는 그녀를 움직이게 하는 이유와 근원이 궁금해진다.
그건 모든 예술가들의 표현을 결정짓는 본질과 핵심이다.
그리고 관객과 관람자는 어떤 표현을 감상하더라도 결국
거기에 궁금증을 가지며 표현의 뒤에 또는 그 밑에 깔려
있는 의지를 보고 싶어 한다.

　　모진 비난과 반대에도 불구하고 그녀를 결국 표현하게
만드는 원동력은 무엇인가? 그리고 이 질문들을 나에게로
향하게 한다면, 나를 움직이고 표현하게 하는 나의 내면
깊숙한 곳에 숨어 있는 원동력은 무엇일까? 다른 사람에게
질문할 때는 꽤 쉽고 그럴듯해 보인다. 하지만 스스로에게
할 때는 그 심각성이 달라진다.

나는 그녀의 얼굴을 그리고 싶었다. 그녀의 얼굴 뒤에 있는 원동력, 그녀를 움직이게 하는 힘은 무엇이며, 피나 바우쉬의 무용 같은 그림은 어떤 것일까? 그 얼굴에서는 인간에 대한 따뜻하기도 하고 냉정하기도 한 흥미로운 시선과 함께 신비로운 베일에 가려진 무언가가 느껴진다. 자기가 짊어져야 하는 짐에 대해 불평하지 않고 멋지게 감당하는 아름다운 당나귀 같다.

그녀의 전기 작가 마리온 마이어에 의하면 춤은 "질서를 만들어 내는 발레/드라마 관습들의 강박에 맞서 고유의, 새로운 공간을 창출해 낼 수 있게 해 주는 유일한 출구"다. 그래서 이 '신개척지'에서 진행되는 "과거/현재/미래의 재앙과 이에 대한 두려움은 극복되고 제거되거나 피해야 할 그 무엇이기 이전에 마침내 정체 상태에서 벗어났음을, 새로운 무엇인가에 직면했음을 뜻한다." 뮐러가 남긴 멋진 말로 하자면 "희망의 첫 형체는 두려움이며, 새로운 것의 첫 모습은 경악이다."

　　이를 생산미학적 측면에서 보자면, 자신의 본원적인
　　기능들을 상실하고 현실의 '복사'로 전락한 유럽
　　연극에서와는 달리 의미망에서 벗어난 탄츠테아터의
　　춤사위는 재현이 아닌 현전을 통해 현실과 직접적으로

연결되는 무엇인가를 만들어 낸다.

—마리온 마이어, 『피나 바우쉬』에서

피나 바우쉬에 대하여 "특유의 유머러스한 표현
방식"이라는 어느 평론가의 표현에 동감한다. 무대에서
펼쳐지는 관능적이고 육감적인 춤은 끊임없이 이런
메시지를 던진다. "욕망해도 괜찮아." 혁신적이고 혁명적인
몸짓으로 승화된 아름다운 욕망이다. 거기에는 인간의
드라마가 들어 있지만 도식적인 기존 질서는 해체한다.
새로운 움직임을 만들어 내는 데 과감한 정도가 아니라
매우 파격적이다.

피나 바우쉬가 처음 나타났을 때는 비평가와 관객들이
혹독한 비난을 퍼부었다고 한다. 그들의 평가는 비뚤어져
있었다. 그런데도 뼈만 남은 앙상한 여인이 어떻게 이런
혁신을 지속할 수 있었을까? 이런 작업은 안무가가 무용수
모두와 매일 함께 끊임없이 소통하면서 계속 연습하고
수정하기를 반복하는 데 지치지 않아야 가능한 결과다.
이게 얼마나 고된 작업인지 알기에 그녀의 결과물들이
믿어지지가 않을 정도다. 피나 바우쉬와 그녀의
무용수들의 몸짓에는 엄청난 극적인 의미가 들어 있다.

무언가를 온전하게 하면서 살아가려면 한평생을

바쳐도 부족하다. 그 힘든 일을 지속하기 위해서는 의미를 알아야 한다. 지속 가능한 노력은 의미에 대한 이해와 확신에서 비롯된다. 그것은 나만의 성을 쌓기 위해 지나칠 정도로 극도의 노력을 하는 것과는 다르다. 진정한 의미는 넓은 의미의 관계 속에서 만들어진다. 그래서 의미를 찾아내는 일은 진실된 아름다움을 추구하고 또한 진정으로 사람들을 위하는 것과 같은 뜻이라고 이해하고 있다.

피나 바우쉬의 눈은 나에게 계속해서 질문을 던진다. 맞는 거니? 최선을 다하고 있는 거니? 진심이니? 그녀의 표정이 나에게 늘 가혹한 것만은 아니다. 내가 지쳐서 일어날 힘조차 없을 때는 이렇게 말하기도 한다. 괜찮아. 일어날 수 있어. 다시 힘이 생기면 그때 하면 돼. 그리고 그때가 되면 또 같은 질문을 던질 것을 알고 있다. 맞는 거니? 최선을 다하고 있는 거니? 진심이니?

나는 피나 바우쉬가 춤에 대해 하는 말들을 모두 그림으로 바꿔서 생각하고 있다. 그리고 나는 여전히 무엇이 나를 움직이게 하는가라는 질문을 스스로에게 하고 있는 중이다. 나도 군더더기 없이 한 분야에 헌신하는 피나 바우쉬의 얼굴처럼 늙어 가고 싶다.

박신양, 「종이팔레트 41」(2022년, 36×26cm)

박신양, 「종이팔레트 49」(2022년, 36×26cm)

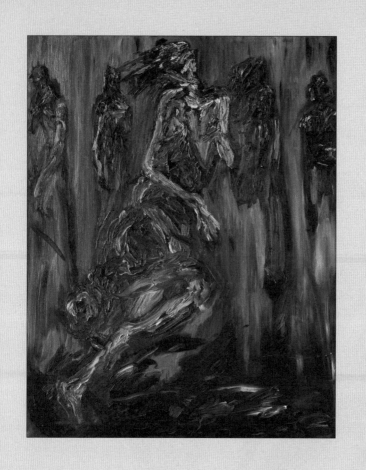

왼쪽 박신양, 「춤 2」(2018년, 162.2×130.3cm)
오른쪽 박신양, 「춤 3」(2018년, 90.9×72.7cm)

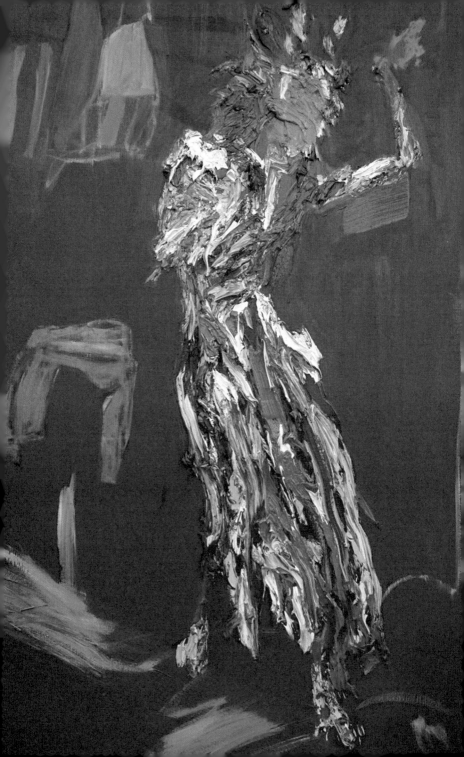

"피나 바우쉬의 무용에는 특히
현재성, 무대성, 즉흥성과 생명력이 꿈틀댄다."

왼쪽 박신양, 「춤 6」(2019년, 162.2×130.3cm)
오른쪽 박신양, 「춤 5」(2019년, 162.2×130.3cm)

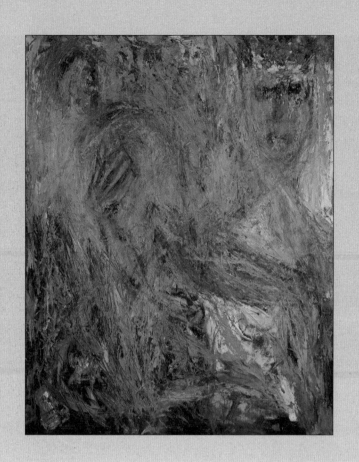

왼쪽 박신양, 「춤 7」(2018년, 116.8×91cm)
오른쪽 박신양, 「춤 8」(2022년, 116.8×91cm)

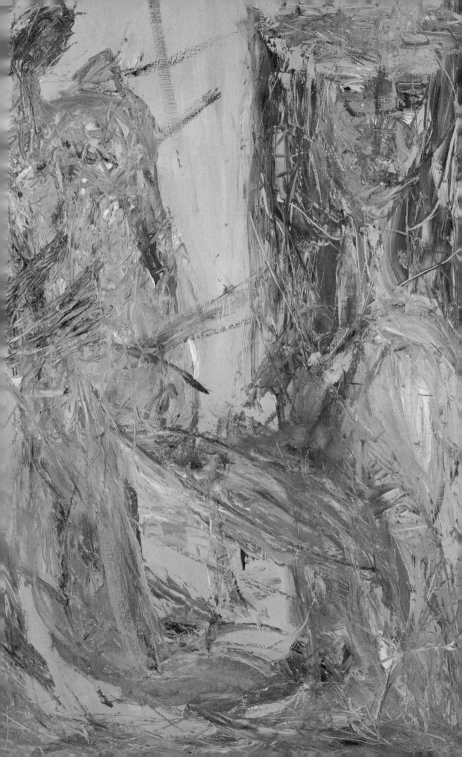

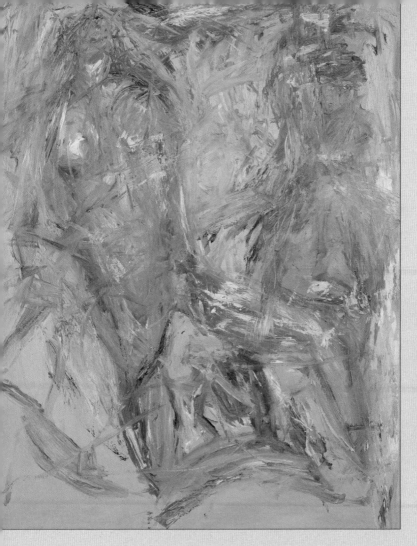

박신앙, 「춤 9」(2022년, 116.8×91cm)

박신흥, 「흙 10」(2022년, 116.8×91cm)

디테일의첫틈(그림 중 부분 촬영)

왼쪽 박신의, 「종이팔레트 13」, 오른쪽 「종이팔레트 42」(2022년, 36×26cm)

그림과
글자 형태
사이의 진동

김동훈

작가는 피나 바우쉬와 그녀의 춤에 대하여 상당히 많은 연작을 그렸다. 작가가 밝힌 이유는 다음과 같다. "나는 그녀의 얼굴을 그리고 싶었다. 그녀의 얼굴 뒤에 있는 원동력, 그녀를 움직이게 하는 힘은 무엇이며, 피나 바우쉬의 무용 같은 그림은 어떤 것일까?" 작가는 피나 바우쉬와 춤에 대한 그림을 그린 이유를 "움직이게 하는 힘"과 "무용 같은 그림" 때문이라고 한다. 작가의 그림들을 보자.

움직이게 하는 힘을 가진 사람치고는 작가가 그린 피나 바우쉬의 얼굴은 창백하다. 조각상이 묘사된 듯 이목구비가 균형 잡힌 데다가 흑백의 구분으로 더 선명하게 보이면서, 뾰족한 턱과 전반적으로 갸름한 형태가 어우러져 정갈한 인상도 준다. 창백

하고 반듯한 얼굴은 피나 바우쉬의 외모뿐만 아니라 그녀의 성격을 드러내려는 작가의 표현일 것이다.

「춤 9」에는 변형된 사람의 형태가 나타난다. 신기하게도 그 속에서 어떤 힘이 느껴진다. 춤추는 상태인지 정지된 상태인지 매우 모호하지만 다양한 색상과 붓질이 눈에 띈다. 파랑, 주황. 초록이 주로 사용되었고 힘에 넘치는 붓질은 왜 이 그림의 제목이 춤인지에 대한 호기심을 끌어올린다. 명확한 형태나 대상이 없는 이 그림에 작가가 어떤 의도를 가졌는지를 알 수 있는 유일한 단서는 그림에 붙은 제목이다. 글자가 그림을 침범한다.

제목처럼 이 형상이 춤을 추고 있는 모습으로 본다면 작가가 표현하려는 그 힘이란 과연 무엇일까? 전경에 있는 존재의 가슴 부분에서 다리로 타고 내리는 붉은 기운과 주위를 둘러싸고 있는 또 다른 형태에 있는 푸른 기운이 대조를 보인다. 붉은 존재의 가운데 아래의 그 일부로 여겨지는 덩어리와 푸른 존재의 하체가 맞닿아 있다. 이것을 통해 동적인 느낌을 받는다. 작가는 힘을 '타자와의 접속'으로 이해하고 있다.

타자와의 접속은 「춤 10」에서도 발견된다. 이

전 그림에 비해 사람인지 아닌지 구분이 더 어렵다. 전경에 있는 것은 사람의 형체와 유사하다. 몸은 말라비틀어졌고 뒤틀려 있으며 머리는 뒤로 젖혀져 있다. 사람이라면 분명 고통이나 혼란의 상태에 있는 것 같다.

또한 주황색 형체가 양손을 모은 듯해서 긴장감을 더한다. 어디로 요동칠지 긴장감을 주던 에너지는 주황색 존재 밑으로 부각된 파란 물체에 V형으로 접하는 것 같다. 주황색과 파란색의 색감과 거친 질감이 대비를 이루는데, 특히 파란색 존재의 중앙에는 주황색 덩어리가 돌출되어 보인다. 작가는 외형의 동적 상태보다는 내면의 번민과 갈등으로 움직임의 본질을 옮겨 놓았다.

작가는 힘에 대해 무엇을 생각했기 때문에 내면의 번민과 갈등으로 표현한 것일까? 작가는 피나 바우쉬의 무용에 대해서 (기존의) "무용을 훨씬 넘어서는 움직임"이라고 했다. 다음을 보자. "그녀의 무용은 강한 충격이었다. 그것은 무용을 훨씬 뛰어넘는 움직임"이다.

또한 작가는 무용을 훨씬 넘어서는 움직임을 '혁신적인 움직임'이라고 말하고 그것을 '움직임의

본질'이라고 한다. 그 힘이란 넘어섬에서 온다. 그 넘어섬이 혁신이다. "그건 모든 예술가들의 표현을 결정짓는 본질과 핵심이다."

「춤」 연작을 통해서 작가는 피나 바우쉬를 움직이게 한 '움직임의 본질', '무용을 훨씬 넘어서는 움직임'을 표현하고 있다. 그것을 일단 내면의 번민과 갈등으로 표현하고 있다. 그런데 그 내면의 갈등은 「춤」에서 모두 '타자와의 접속'에서 생기는 힘이다. 즉 무용을 훨씬 넘어서는, 혁신적인 움직임은 타자를 향한 무용수의 욕망을 통해 만들어진 것이다.

그렇다면 그 욕망은 구체적으로 무엇일까? 다음으로 "사랑하고 위하는 마음"이라고 쓴 「종이팔레트 49」를 보자. 여기서 춤을 추는 사람은 진흙덩이로 변화된 느낌을 준다. 이 그림은 구체적인 형태를 가늠하기 힘들 정도로 색상만으로 이루어진 데다가 유화 물감을 사용하여 물감의 질감만 느껴질 뿐이다. 일단 무용수의 욕망을 이 그림에 적혀 있는 '위하는 마음'으로 생각해 두자.

'타자와의 접속'을 표현하는 그림은 「춤」 시리즈에서도 확인할 수 있다. 「춤 2」에는 역동적인 한 인물이 중앙에 있고 그 뒤로는 네 개의 괴상한 형체

가 있다. 몸집이 가늘고 키가 커 보이는데 등을 돌리거나 정면을 바라보고만 있어서 침묵이 흐르듯 적막감이 느껴진다.

하지만 중앙의 인물이 그중 한 명과 왼쪽 어깨와 손으로 접촉하고 있는데 언뜻 보면 여성 복장을 한 인물이 왼손으로 상대의 상체를 잡은 듯하다. 더욱이 몸의 균형이 제대로 잡히지 않아서 당장이라도 한쪽으로 쓰러지거나 도약할 것만 같다. 이것 때문에 피나 바우쉬로 보이는 인물은 생동감이 넘치고 역동적으로 보인다. 작가는 인간의 형태를 능숙하게 포착하여 중앙에 있는 인물을 동적으로 표현하였으며 손과 어깨를 접한 듯, 또는 손을 넣은 듯 '타자와의 접속'을 통해 여러 동작을 상상하도록 했다.

「종이팔레트 13」은 좀 더 추상적 표현을 통해 강렬한 메시지를 던진다. 주로 노란색을 사용하였고 일부 녹색과 검은색이 더해져 있다. 그리고 "색이 섞이는 법칙을 발견해 보자."라는 문구와 "색이 만들어내는 의미와 Drama"라고 적혀 있다. 색이 섞이면서 의미를 만들어 드라마까지 생성한다는 메시지를 전달한다.

노란색 그림을 보고 적혀 있는 문구를 읽는다.

여기서 시각기호와 언어기호가 주는 메시지는 일치하는가, 차이가 나는가? '봄'과 '읽음'은 여기서 절대 같지 않다. 이미지와 언어가 한 공간에 함께 있을 때조차도 다른 감정을 불러일으킨다. 그림과 말의 분리는 다음에서도 확인할 수 있다.

「종이팔레트 42」는 다양한 색상과 터치로 이루어져 있다. 검정, 파랑, 주황, 노랑, 빨강 등이 흰 캔버스 위에서 서로 힘차게 섞여 있는데 "엄청난 절망감과 마주하는 일"이라는 문구가 적혀 있다.

이 두 그림을 비교해 볼 때 모두 추상화라는 공통점을 갖는데, 강렬한 색상이 첫 번째 작품에서는 붓터치를 통한 질감으로 나타나는 반면 두 번째 작품에서는 서로 다른 다양한 색조 간에 상호작용으로 나타난다. 이는 색채와 질감만으로도 감정을 불러일으키고 그 자체로 뭔가 의미를 던질 수 있다는 것을 알려 준다.

반면에 거기에 적힌 언어는 그림과 독자적으로 의미를 가져간다. 글이 적힌 종이팔레트를 보는 관람자는 전혀 다른 시각기호와 언어기호를 연관시키려다 혼란에 빠지게 된다. 그리고 그 혼란을 벗어나기 위해 하나를 선택한다. 그림이 글을 지배하든지,

아니면 글이 그림을 지배하든지 말이다.

둘 중에 하나를 따를 수는 있지만, 둘을 동시에 따를 수는 없다. 그러면서 관람자들을 당혹스럽게 한다. 하지만 박 작가의 종이팔레트에서 분명한 것은 글보다는 그림에 힘이 있다는 점이다. 관람자가 한순간 망설이면서 글과 그림 사이에서 방황하게 하는 효과가 있다.

피나 바우쉬의 상반신과 얼굴을 그린 연작 세 편이 있다. 이 초상화들의 윤곽선은 흐릿한데도 맨 먼저 소개했던 초상화에 비해 더욱 생동감이 느껴진다. 「피나 바우쉬 3」은 주로 갈색과 회색으로 이루어져 있고 검은색이 일부 더해져 있다. 얼굴의 배경에는 수많은 붓질과 혼란스러운 선들이 더해져 있다.

「피나 바우쉬 4」는 주로 파랑, 빨강, 노란색으로 이루어져 있으며, 얼굴은 흰색과 검은색으로 칠해져 있다. 그림에는 많은 질감이 있으며 두꺼운 붓질로 그려진 것처럼 보인다. 이것 때문에 얼굴은 흐릿하게 보이면서 몽환적 신비감을 더한다.

「춤 5」에서 무용수의 모습은 추상적으로 변한다. 미술에서 추상화는 눈에 보이는 구체적 형태로 묘사하지 않고 색상, 모양, 질감 등을 이용하여 의미

를 만들어 낸다. 이 그림에서 분명한 사람의 형태는 보이지 않고 느낌만 준다. 전경의 형체는 주황색과 빨간색으로 되어 있으며, 배경에는 흰색, 파란색, 빨간색, 노란색의 묽은 물감이 튀어 있으면서 혼돈과 역동 속에 있다.

「춤 6」에서 이제 무용수는 더 이상 사람의 흔적은 없고 날카로운 기계의 형태를 갖는다. 이 존재의 아랫부분은 전경에 있는 것처럼 보이는데, 크고 붉은 모양으로 흰색 선과 점들이 있다. 반면 이 존재의 윗부분은 작은 조각들이 주황색을 띠는데 파란색과 갈색의 악센트가 있다. 그 배경은 검은색인데 흰색과 회색의 선과 점들이 있다. 자유로운 붓질과 움직임이 느껴진다. 인물의 형체는 변형되어 있지만 이 그림은 어떤 감정을 불러일으키기에 충분하다.

작가가 표현한 그림들을 살펴보았으니 이제 다시 작가의 처음 질문으로 돌아가서 생각해 보자. "나는 그녀의 얼굴을 그리고 싶었다. 그녀의 얼굴 뒤에 있는 원동력, 그녀를 움직이게 하는 힘"은 무엇인가?

그리고 "피나 바우쉬의 무용 같은 그림"은 어떤 것인가? 작가 스스로 대답한다. 즉 피나 바우쉬를 "움직이게 하는 이유와 근원"은 곧 "모든 예술가들의

표현을 결정짓는 본질과 핵심"이다. 그래서 관객이나 관람자는 "표현의 뒤에 또는 그의 밑에 깔려 있는 그 의지"를 보고 싶어 한다. 정리하자면 이렇다.

움직임의 이유(근원) → 표현을 결정짓는 본질(핵심)
→ 밑에 깔려 있는 의지

그렇다면 사람을 움직이게 하는 그 의지는 무엇인가? 「피나 바우쉬」와 「춤」 연작을 볼 때 움직이게 하는 그 의지는 바로 욕망이었고 그것은 '위하는 마음'이었다.

설령 아무리 즉흥적이고 의도되지 않은 움직임이라도 아름다운 이유는 이전에 의도된 움직임들이 연습되고 훈련되었기 때문이다. 그 의도된 움직임들이 이제 즉흥적인 춤에서 나타났을 것이다. 그런데 예술은 그것으로 충분하지 못하다. 이후 정말 필요한 것은 작가에게 어떤 의지와 열정이 있는가겠다.

그림의 형식면에서 볼 때 적어도 박 작가는 그림에 나타나는 대상을 변형한다. 변형은 어떤 힘을 간직한다. 작가가 가진 변형의 의지가 곧 힘으로 작용한 것이다. 신기한 것은 파나 바우쉬의 '춤'에서 느

낀 이것을 박 작가는 그림의 형태를 변형시켜 표현한다는 점이다. 그렇다. 형태와 힘의 진동을 드러낸 것이다.

반면에 종이팔레트에 그려진 이미지와 쓰여진 글자는 혼란을 일으키며 머뭇거리는 효과를 준다. 우리는 그림과 글자의 공통점을 찾기 위해서 한참을 머뭇거리다가 결국 더 이상 글자의 지시보다 강한 붓의 질감이 느껴지는 그림의 표현에 어떤 진동을 느끼게 된다.

그렇다면 이 글의 마지막 부분에 나오는 선문답과 같은 작가의 문장이 이제 이해가 간다. "피나 바우쉬의 눈은 나에게 지속적으로 질문을 던진다. 맞는 거니? 최선을 다하고 있는 거니? 진심이니? 정말 사랑하는 거 맞아?"

혁신적인 움직임으로 무용하는 피나 바우쉬가 작가에게 하는 질문은 작가의 '의지'를 묻는다. 곧 작가가 가진 욕망에 대한 질문이다. 최선이고 진심이고 사랑, 알맞음이 바로 그 욕망의 다른 이름들이다. 작가에게 그것이 있을 때 표현을 결정지을 수 있고 힘을 느끼게 하며 의욕하게 하는 것이다.

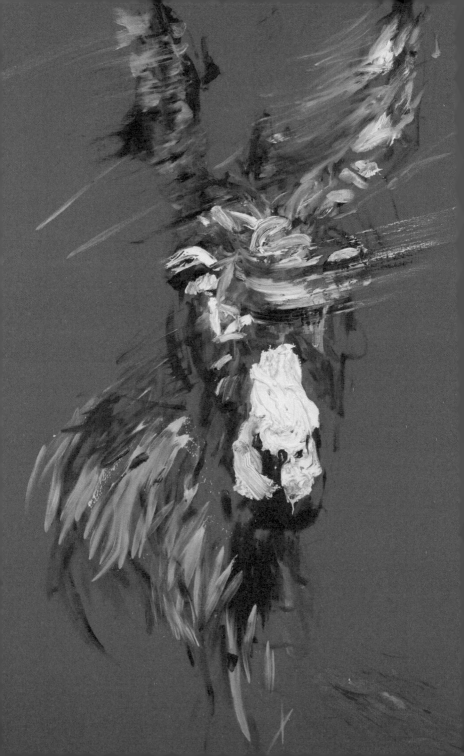

박신양, 「당나귀 13」(2017년, 227.3×162.1cm)

"어느덧 당나귀의 등은 굽어 가고 딱딱해져 간다.
딱딱해질 때까지 피 나고 곪고
다시 새살이 돌고 파리들이 왱왱거렸다.
당나귀는 그것도 모른다.
자기가 아팠는지 딱딱해졌는지,
그가 꾸는 꿈처럼 처음 같은 색깔이고
처음 같은 피부일 거라고 알고 있다.

당나귀가 헤치고 나아온 게 짐인지 세상인지
시간들인지 손가락질들인지
파란 바다인지 새벽 안개였는지
차가운 냉대들이었는지 모른다.
당나귀에겐 그저 꿈이 중요하다.
아니, 짐이 중요하다.
이젠 짐을 져서 꿈을 꾸는 건지,
꿈을 꾸기 위해서 짐을 져야 하는 건지,
그것도 모르겠다.
당나귀에겐 꿈도 짐이고 짐도 꿈이다."

당나귀의
뒷발질

박신양

연기도 그림도 한마디로 죽도록 해야 한다. 대충
해서는 안 된다. 다른 방법은 없다. 당연한 얘기다. 다른
분야에서도 마찬가지일 것이다. 지나칠 정도로 몰두해야
한다. 그 지나치는 정도가 어디까지인지는 알기가 쉽지는
않다.

그것만으로 행복한 길인지는 모르겠지만 의미를
만들어 내기 위해서는 그렇게 밀어붙여야 한다. 하지만
문뜩 문뜩 내가 과연 맞는 길을 가는 걸까 하는 의문과
반발심이 생기기도 한다. 그런 내 꼴이 영 못된 당나귀
같다는 생각을 한다. 마땅히 져야 할 짐을 지지 않으려고
뒷발질해 대며 우습게 몸부림치는 못된 당나귀가 가끔씩
내 모습이라는 생각을 한다.

그런데 혹시라도, 만에 하나 나 자신에게 그래야

한다고 자기 주문을 거는 것은 아닐까? 그건 또 다른 거짓 연기가 아닐 수 없다. 그렇다면 그게 얼마나 가식적이고 가증스러운 일인가 말이다. 내가 당나귀의 뒷발질을 할 때마다 나 스스로를 멀찌감치 떨어져서 보게 된다.

자신을 속이는 일은 장기적으로 스스로에게 얼마나 심각한 재난을 초래할 수 있는 일인지 경험을 통해 잘 알고 있다. 연기를 처음 시작했을 때 빨리 눈에 보이게 달라졌으면 하는 생각에 꾀를 부리다가 무슨 일이 일어났는지 충분히 경험했기 때문이다.

지름길을 가려는 자기 자신을 발견할 때 드는 가책과 죄책감은 정말로 오랫동안 감당하기 힘들었다. 그건 뼈아픈 일이다. 그래서 헛된 꿈은 꾸지 않는다. 헛된 꿈을 포기하는 순간 스스로에게 하는 질문은 비교적 단순해진다. 진심인가, 진정인가, 불순물이 들어 있지는 않은가, 정말로 솔직한가?

계속해서 그림을 그릴 수 있는 유일한 방법은 스스로를 기만하지 않고 자기 자신에게 정직해지는 길뿐이다. 시간이 오래 걸리더라도 나 자신이 충분히 납득할 수 있을 때까지, 다른 말로 한다면 스스로 의심 없는 확신 속에 있게 될 때까지, 그러기 위해서 커다란 의심의 질문 앞에 서 있는 것을 당연히 받아들이고 그것이

부자연스럽지 않을 때까지 천천히 밀고 나아가야 한다.

쉬운 길과 지름길이라는 유혹 앞에서 스스로를 기만하면 결국 영원히 길을 잃게 된다. 그런 점에서 두 가지 선택이 앞에 있다면, 어려운 길은 쉬워 보이는 길에 비해서 항상 옳다. 쉬운 길을 선택한다면 모든 표현은 결국 허공을 맴돌게 된다.

그러니 가끔은 못된 성질에서 비롯되는 당나귀의 뒷발질을 허용하자. 그 정도는 허용하자.

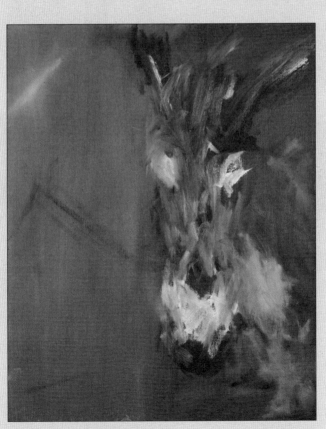

박신앙, 「당나귀 2」(2016년, 72.7×60.6cm)

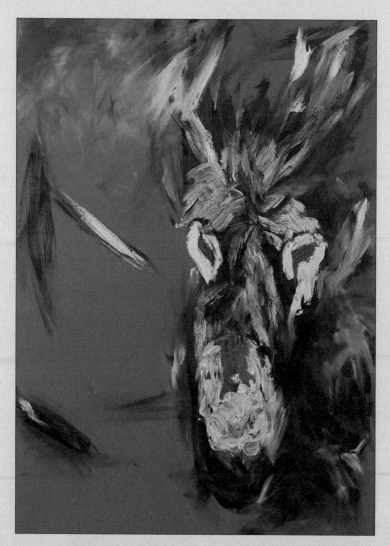

박신양, 「당나귀 3」(2016년, 90.9×72.7cm)

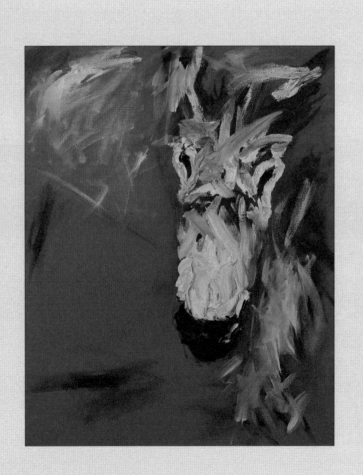

박신양, 「닭나귀 4」(2016년, 90.9×72.7cm)

"짐을 져야만 비로소 행복하다고 느껴서
바보스럽고 동화에 나오는 꿈들을 평생 꾸면
이루어질 거라고 믿어서 바보스럽다.
하지만 당나귀에게는 그게 진짜다."

왼쪽 박신양, 「당나귀 5」(2016년, 45.5×53cm)
오른쪽 박신양, 「당나귀 6」(2016년, 100×80.3cm)

"신 앞에 선
단독자"

김동훈

박신양 작가에게 연기와 그림은 "죽도록 해야" 하는 작업이다. 도대체 무엇 때문에 이런 부담을 가져야 하는가? 이전 글 「구석기인들의 꿈」을 통해 대충 짐작은 된다. 거기서 작가는 "죽음을 걸고서라도 표현해야 했던 동경과 꿈, 그리고 이상과 영혼"을 가졌다고 했다. 그러니까 작가가 작업에 목숨을 걸었던 이유는 "동경과 꿈, 이상과 영혼"을 표현하려고 했기 때문이다.

그런데 이번에는 다음과 같이 말한다. "의미를 만들어 내기 위해서는 그렇게 밀어붙여야 한다." 여기서 "의미를 만들어 내기 위해서" 목숨을 거는 것과 "표현해야 했던 동경과 꿈" 때문에 목숨을 거는 것은 같은 의미를 다른 관점으로 하는 말인가, 아니면 아

100

예 다른 의미의 말인가?

　같은 의미로 봤을 때는 동경과 꿈, 이상이라는 의미를 만들어서 그것을 표현한다는 말이 된다. 그것을 위해서 작가가 죽도록 작업에 몰두하는 것이다. 그렇다면 여기서 작가 스스로가 의미를 만들어 낸다는 것은 또 무엇일까? "의미를 만들어 낸다."는 말이 사뭇 궁금하다.

　아마도 작가가 의미를 만들어 낸다는 것은 두 단계의 작업을 포함하는 것 같다. 한 단계는 의미를 발견하는 것이고 또 다른 단계는 발견한 의미를 작품에 표현하는 것이다. 설령 작가가 이 세상에 없는 의미를 작품을 통해 만들어 낸다고 하더라도 자신이 표현하려는 의미가 없다면 작업할 수 없다. 즉 작품 활동은 본인에게 떠오른 의미가 있어야 시작된다. 만약 어떤 의미도 발견하지 않았다면 다른 사람이 발견한 의미를 붙잡고 그것을 재현하게 될 것이다.

　박신양 작가가 목숨 걸고 의미를 만들어 낸다는 것은 적어도 후자는 아닐 것이다. 다른 사람이 발견한 의미를 그저 작업에 드러내려 한다면 박 작가가 말하듯 죽도록 몰두할 필요까지는 없을 것이다.

　그렇다면 박 작가는 목숨을 걸고 진지하게 발견

한 의미를 작품에 표현하면서도 목숨을 건다고 말한다. 그래서 의미를 발견하고 표현하는 것에 진실하려고 한다. 그도 그럴 것이 만에 하나라도 거짓과 위선으로 작업한다면 그림이나 연기가 "죽도록 해야" 할 것은 아니게 된다. (물론 그런 사람들도 많이 있다.) 하지만 박 작가는 자신에게 명령하듯, 의미를 찾고 찾은 의미를 표현하는 데 목숨을 걸겠다고 한다.

이것과 관련하여 박 작가는 마땅히 짊어질 짐이지만 그것이 힘들어 사명을 다하지 못하는 자신을 보면서 '뒷발질하는 당나귀'와 같은 처지임을 말하고 있다. 그리고 이것이 얼마나 힘든 일인지 경험한 작가는 말미에 "가끔은 못된 성질에서 비롯되는 당나귀의 뒷발질을 허용하자. 그 정도는 허용하자."라고 위로의 말을 전한다.

작가는 연기든 그림이든 진실한 모습으로 작업할 때 "신 앞에 선 단독자"(쇠렌 키르케고르)라고 했다. 이제 작가는 자신에게 솔직하자고 스스로 당부하고 각오하고 결단한다. 무심코라도 거울 앞에서 자기 얼굴을 천천히 보며 자기에게 거짓과 위선으로 대하는 사람은 없다.

작가는 이 솔직한 삶을 이제 작품에도 녹여내고

싶다. 그래서 작가는 자신을 향한 삶으로 작업을 한다. 자신에게 더 많이 진실하게 살면 살수록 자신의 작품에도 그 솔직함이 배어날 것이기 때문이다.

온통 자기 치장과 허위와 거짓이 판을 치는 시대에 작가의 이런 고집은 힘겨울 수 있다. 하지만 또 그렇다고 해도 막상 세상 사람들처럼 사는 것은 더 힘들 것이다. 이미 작가의 마음에는 자신의 숙명을 들쳐 메고 제 길을 가는 당나귀가 떡하니 버티고 있기 때문이다.

박서양, 「당나귀 27」(2017년, 116.8×91cm)

2부

낯섦

박신양, 「자화상 3」(2017년, 90.9×72.7cm)

"침묵(silence)과 고독(solitude).
트라피스트 수도원의 철칙이다.
내 작업실의 철칙이기도 하다.
어느 날 이걸 원칙으로 정하려고 결심한 건 아니다.
처음부터 자연스럽게,
내 작업실에는 침묵과 고독뿐이었다."

생소함이라는
감정

박신양

생일이 즐겁고 행복하고 축하를 받는 날이라는 걸 모르는 사람은 없을 것이다. 그런데 나에게 생일날은 가장 '침착한 시간'을 보내는 날이다. 떠들썩하게 축하받고 들뜨며 즐기는 날이 아니다. 나에게 생일날은 오래전부터 더 조용하고 더 침착하게 많은 생각을 하는 날이다. 그리고 그날은 평소보다 더 생소한 느낌이 드는 날이다.

생일날은 기쁘다거나 행복하다거나 하는 분위기와 감정이 주로 용인된 날인데 관습적인 색깔의 감정으로 옷 입지 않는 나에게 많은 사람들은 의아함을 넘어서 당황하기 마련이고, 그러면 나는 더욱 낯선 감정으로 빠져들게 된다. 그리고 나는 차분함을 넘어서는 냉철함에 이른다. 그리고 다소 불경스러울 수 있는 생각을 하게 된다.

태어난 건 축하받을 일일까? 살아 있다는 것은 감사한 일일까? 그리고 축하하는 방식이라는 건 꼭 정해져 있어야 하는가? 지금 내가 느껴야 마땅할 것 같은 감정들이 평소에도 익숙하지 않은데 생일날에는 더욱 생소해진다.

그리고 그 생소함이, 특히 사람들이 관습적으로 정해 놓고 모여서 같은 감정이고자 노력하는 날에는 나의 밑바닥 어디선가에서 여지없이 고개를 내민다. 그런 날에는 좀 잠자코 있어 줬으면, 그래서 사람들에게 내가 별문제 없는 인간이라고 비교적 잘 이해되고, 생일날에 어울리지 않는 생소함이라는 느낌과 감정에 대해 애써 길게 말해야 하는 번거로움을 줄일 수 있으면 좋겠지만, 그 생소함은 단 한 번도 그냥 지나가지지 않는다. 그래서 생일날에도 어김없이 어색한 현실 말고는 달리 표현이 어려운 시간과 공간에 내던져졌다는 생각이 오히려 더 확실해진다.

우리는 매일 매 순간 태어난다. 축하를 하려면 매 순간 축하할 일이다. 그리고 1년마다 돌아오는 생일날만 특별한 건 아니다. 어쩌면 매년 날짜를 정해 놓고 생일이라고 우기는 건 다분히 작위적이라는 생각도 든다. 나는 여전히 모든 것이 생소하다.

태어남과 있음이 경이롭고 축복받을 일이라면 매

일과 매 순간이 그러할 것이다. 혹시 어느 날 문득 생명의
기쁨이 나의 어딘가 깊숙한 곳으로부터 느껴진다면 그날을
생일로 하는 건 어떨까? 생일이 자주 있다고 뭐 크게
잘못될 것도 없을 것이다.

　　가령 무언가에 몰두하다가 잠깐 본 청명한 하늘과
시원하게 코끝을 스치는 바람에 축복을 느낄 때, 그리고
예상치도 않았던 감격스러운 사람과의 만남에 진정한
감사와 행운을 느낄 때, 엄청난 좌절 가운데 한 줄기
희망을 느낄 때, 어떤 의도 없이 진심으로 누군가를
도와주고 있는 자신을 발견할 때, 우리가 어디선가 배웠던
고독이 전혀 슬프거나 암울한 것이 아닌 매우 친근하며
심지어 흥미로운 것임을 느꼈을 때, 문득 아주 작은 것에서
커다란 의미를 발견했을 때처럼.

　　그런 점에서 나에게 생일은 생소하기도 하고 오히려
침착하며 엄숙하다. 그림 그리기에 아주 좋은 날이다.

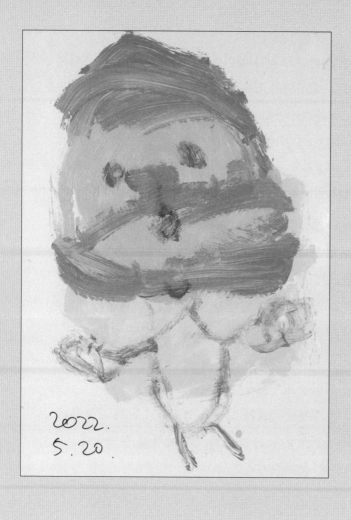

2022.
5.20.

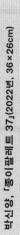박신양, 「종이팔레트 37」(2022년, 36×26cm)

박신양, 「종이팔레트 43」(2022년, 36×26cm)

낯설게 하기—
작가의 탄생

김동훈

지금 작가는 생일을 맞아 뭔가 생소함을 느낀다. 생소함은 이전과는 '다르게 보임'이다. 일반적으로 철학이나 심리학에서는 소외(alienation)라 한다. 라틴어에서 '다른'을 뜻하는 '알리우스(alius)'에서 왔다. 지금 작가는 생일을 맞아 자신에게서 이전과는 다른 뭔가를 감지한다.

생소함은 작가에게 단순히 도전적인 과제일 뿐만 아니라 많은 유익이 있다. 그것은 작가의 답답함과 고민을 언어화하는 데 도움을 주며, 이를 해결하는 방법을 찾아 나아가는 열정을 불러일으킨다. 이 과정에서 작가는 자신의 경험과 지식을 확장하고 새로운 시각과 아이디어를 발견할 수 있다.

「종이팔레트 43」에서 볼 수 있듯이 이전과는 다

른 방식으로 자신을 비롯한 주변의 사태를 "냉정하게 다시 보기"는 우선 "내 감정을 마주 대함"에서 시작된다. 이때 그동안 자신과 주변에서 봤던 "실망감에서 흥미로움"으로 전환되면서 자기 자신이 새롭게 태어난다.

프란츠 카프카(Franz Kafka, 1883~1924)의 『변신(Die Verwandlung)』(1915년)에서 주인공이 어느 날 문득 다른 존재로 바뀐 자신을 대면한다. 벌레라는 몸을 겪고 몸에 적응하기까지 상당한 노력과 시간이 필요했다. 그런데 그 생소함의 과정을 거치고 나니까 이 벌레는 먹을 것을 찾으려고 방바닥만 쳐다보는 존재가 아니라 벽에 있는 액자를 바라본다. 그레고르는 '숙인 고개'에서 '쳐든 고개'를 가진 존재로 거듭났다. 일상의 익숙함이 생소함이 되었을 때 예술성에 눈을 뜬 것이다.

그뿐이겠는가. 주인공 벌레는 말 없이 선율만 울려 퍼지는 바이올린 소리를 들었을 때 눈물을 흘린다. 언어 없이도 감동을 주는 음악이 그를 이토록 사로잡았다면 그는 더 이상 소시지나 빵 부스러기에 사족을 못 쓰는 벌레가 아니다. 카프카가 묘사한 주인공은 드디어 벌레가 되어 자신에게서 생소함을 겪

고 더 이상 벌레가 아닌 존재로 거듭났다. 그리고 그 벌레 껍질은 땅속에 묻혀 사라진다.

박신양 작가의 생일에 겪는 생소함은 작가의 탄생을 알리는 시작이다. 우리가 그의 작품과 작업에 관심을 가질 이유가 여기 있다. 일상을 낯설게 함으로써 벌레임을 발견하고 쳐든 고개를 소유하여 언어가 아닌 미지의 세계를 일상에서 감지하는 것, 그 시작이 작가가 말하는 생소함의 감정일 것이다.

행복

　누구나 마음 한편에 행복해져야 한다는 생각이 있고
어떤 것이 행복이라는 각자의 매우 주관적인 개념은
확신을 넘어서 어느 정도 강박으로 작용하는 것 같다.
진심으로 행복하지 않아도 된다고 하는 사람은 만나 보지
못했다. 행복만큼 막연하고 허술하게 대하는 개념이 또
있을까? 흔히 알고 있다거나 쉽다고 생각하는 어떤 것을
이해하기 위해서 참으로 많은 시간과 노력을 들여야
한다는 것을 알려주는 좋은 단어들 중에 하나이다.

　행복이 무엇인지 생각해 본 적이 별로 없었던 것 같다.
행복을 추구하는 게 인생이라는 막연한 생각 속에 살아
왔지만 행복하기 위해서는 행복해지는 방법을 배워야
한다는 건 생각지 못했다. 그런 말은 들어 보지 못했던 것
같다.

대학에서 연기를 전공하면 그 분야의 전문가가
되리라는 막연한 생각을 했으나 막상 대학을 졸업하고
나서는 아는 게 하나도 없다는 상황을 마주하고는
러시아로 유학길을 떠났을 때, 그리고 러시아라는 전혀
새로운 환경에서 예술에 대해 고민하게 되었을 때도
어딘가에서 우연히 해답을 만나지 않을까 하는 기대를
하며 살았지만 행복에 대한 관심 같은 건 별로 없었다.
그런 걸 기대하고 희망할 수 있다는 사실도 잘 몰랐던 것
같다. 행복보다 항상 더 중요한 자리에 꿈이 있었다.

그런데 큰 수술을 해야 할 정도로 몸이 아프기
시작하자 그제야 비로소 그 모든 착각이 나의 명징하지
못한 인식에서 비롯되었다는 것을 깨달았다. 너무 무리한
촬영 일정 때문에 응급실에 여러 번 실려 갔고 허리 수술을
네 번 받았고, 그럼에도 불구하고 끝도 없는 촬영 일정을
소화하느라 진통제를 맞아 가며 몸을 혹사시켰다.

결국 갑상선에도 이상이 생겨서 몸을 마음대로
움직이지 못하는 처참한 상황이 10년 넘게 지속되었다.
진통제가 얼마나 위험한 건지 알게 되어서 지금은
감기약조차 먹지 않는다. 그리고 나의 척추뼈 어딘가에는
티타늄디스크가 하나 들어가 있다. 그 덕에 허리를
구부리기가 영 부자연스러운데 안 그래도 좀 딱딱해

보이는 사람이 더욱 그렇게 보이게 됐다.

　문제는 그게 아니다. 아픔이라는 칼날은 어떤 때는 우리의 무뎠던 인식을 예리하게 벼려 주기도 한다. 그동안 연기자라는 인생의 여정이 이미 정해졌기 때문에 그 분야에서 의미 있는 일을 하면 자연스럽게 행복이 찾아오리라 막연한 생각을 가지고 있었다. 하지만 이렇게 혼돈의 바닷속에서 여전히 평안을 찾지 못하고 허우적거리고 있는데도 그게 과연 행복일까? 과연 마음의 평안이라는 것이 가능하기라도 할까?

　만약 행복과 평안이 나와 전혀 관련 없는 단어이거나 또는 그 단어가 허상이라면 나는 무엇을 해야 하는가? 나는 그래도 여전히 행복에 대해서 생각을 계속해야 하는가, 아니면 그 따위 생각은 멈춰야 하는가? 나는 우선 나를 직시하기 시작한다.

　삶을 잘 즐기는 것처럼 보이는 사람들에게 나는 생소함으로 가득 찬 이방인으로 보일 수 있고 심지어 누군가에게는 삶에 대한 불경한 태도를 가진 사람으로 취급당하기도 한다. 내가 어떻게 보이든 사실 그건 별로 중요하지 않다.

　혼자 느끼는 생소함과 괴리감은 불편함이 동반된다. 내가 틀렸다고 치부해 버리면 상황은 편할 수 있을 것이다.

한편으로는 드러나지 않게 잘 감추고 있다가 막연히 어느 날 내가 틀린 건 아니구나 하는 행운을 얻기를 바라기도 했다. 이거였구나 하는 정도는 아니더라도 아 그게 그런 거였구나 하는 정도라도 말이다. 행복이 무엇인지를 알아 가는 데 있어서는 뭐 그 정도의 시간과 비중은 할애해야 하는 것 아닌가라는 생각이었다.

이런 고민들은 시간이 지나면 자연히 해결되고 건강이 나아지면 어떻게 되겠지 하며 그저 바쁜 시간을 어떻게든 잘 소화해 내기만을 바랐다. 하지만 오랫동안 내 몸과 정신을 괴롭혀 온 갑상선항진증과 연이은 저하증 문제가 계속되다 보니 행복이라는 문제를 진심과 진정을 갖고 다루는 데 게을렀다는 것을 깨달았다.

그렇다면 이제 무엇을 해야 할까? 우선 나보다 먼저 살았던 사람들은 나와 같은 고민을 어떻게 다루었는지 알 필요가 있겠다. 어려운 문제라면 쉬운 척하지 말고 어렵게 접근하자. 누군가에게는 쉬운 것들이 누군가에게는 한없이 어려울 수 있다.

예술과 감동과 삶과 죽음과 진실과 진리라는 단어를 대하는 것과 마찬가지로 시간과 노력과 에너지를 들여야 한다. 저절로 얻어지는 것은 없다. 우연히 얻어지는 것은 단 하나도 없다는 분명한 사실을 알고 있다면 그게 어떤

종류의 것이든 진심으로 다루자. 그게 행복이라는 쉽고 가벼운, 설령 모두가 알고 있는 것이라 할지라도.

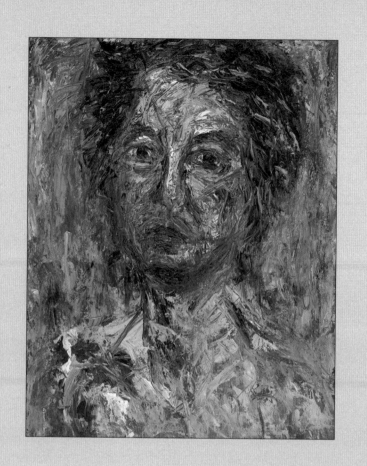

왼쪽 박신양, 「자화상 4」(2018년, 162.2×130.3cm)
오른쪽 박신양, 「자화상 2」(2017년, 65.1×53cm)

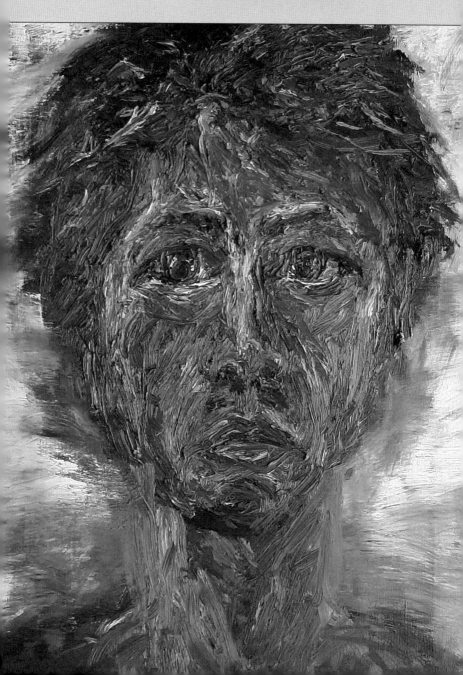

"아픔이라는 칼날은 우리의 무뎠던 인식을
예리하게 벼려 주기도 한다."

행복에 저항하기, '참된 얼'을 배우려는 갈망

김동훈

「자화상 2」를 보면서 생각나는 건, 사막에서 고행을 일삼던 구도자다. 하지만 작가는 배우의 길을 걸었다. 그리고 그 길을 걷다 보니 한 가지 강박증이 생겼다. 바로 오늘날 한국에 사는 이라면 누구라도 희망하듯 '행복'해야 한다는 강박이다.

작가가 젊은 날 추구했던 행복은 과연 무엇일까? 최고의 연기로 인기 정상에 오르는 것? 아니면 그것 때문에 부자가 되는 것? 혹시 행복이라는 이름으로 행복의 목록을 걸어 놓고 매일 아침 그것을 보고 선서하듯 세뇌했을까? 이 모든 것이 궁금하다.

하지만 한 가지 확실한 것은, 지금 박신양 작가는 그 행복에 대한 회의에 빠져 있다는 점이다. 인기, 지식, 돈만 많으면 행복이라니, 그게 진정한 행복일

까? 눈감고 양심을 외면하면서도 아무 거리낌이 없다니, 그게 정말 행복한 것일까?

작가가 그 행복이라는 강박에서 빠져나오게 된 계기는 10년 동안 네 번의 수술과 진통제 복용을 견뎌내었고 혼미한 정신을 오가며 다다른 막다른 길 때문이었다. 그동안 추구했던 행복을 생각하면 할수록 상대적 무능감에 빠졌다. 마침내 늘 되뇌었던 행복이 틀렸다고 선언하고 진정한 행복을 찾고자 길을 나섰다. 여기서부터 그의 구도의 길이 시작되었고 화가로서의 작업에 불(火)이 내렸다(來).

우리가 흔히 행복으로 번역하는 그리스어 원어는 '에우다이모니아(εὐδαιμονία)'다. 이 단어는 귀신을 뜻하는 영어 '데몬(demon)'의 뿌리어 '다이몬'과 관련된다. 그렇다면 우리가 행복하다고 할 때, 사실은 귀신이 주는 어떤 운수와 연관이 있다는 말일까?

그리스어 '다이몬'은 귀신이나 악령이라는 부정적인 의미가 있지 않고 '이름 모르는 신'을 지칭한다. '신령' 정도가 될 것이다. 그리고 접두어 '에우'는 '좋은' 또는 '참된'을 의미하기 때문에 '에우다이모니아'란 '좋은 신령', '참된 얼' 등을 의미한다.

이렇게 어려운 단어를 쉽게 풀어서 설명해 준

것은 로마의 황제 철학자 마르쿠스 아우렐리우스다. 그는 이 단어를 『명상록』에서 수동성과 능동성의 개념을 모두 포함한 의미로 해석했다.

『명상록』 7권 「관리 훈련(절제력)」에 보면 이 철학자는 "에우다이모니아란 좋은 신성이거나 좋은 관리"라고 했다. 그렇다면 우리가 쉽게 생각하는 행복도 좋은 운수, 좋은 재수처럼 수동적으로 주어지는 것만이 아니라 능동적으로 관리하는 것을 말한다. 이렇게 생각하니까 참 흥미롭다. 그래서 그런지 박 작가는 수동적으로 기다리지 않고 능동적으로 직접 그 행복을 찾고 새롭게 배워야 한다고 했다.

그렇다면 행복하기 위해서 자발적으로 해야 할 것은 무엇일까? "자신이 한 말을 영웅의 말처럼 진실한 언어로 지켜나간다면 행복하게 사는"(3권 12) 것이다. 아우렐리우스는 자신이 한 말을 지켜나가는 '선택 훈련'(결단력)이 행복, 즉 좋은 신령과 참된 얼에 이르게 한다고 한다.

우리 주변을 둘러보면 행복을 말하면서도 자신이 한 말에 책임감 없는 사람들이 참 많다. 특히 '아무말 잔치'를 하는 사람들은 과장된 언어로 돈만 벌면 된다는 식이다. 하지만 그런 과장된 언어는 언제

나 거짓말로 판명된다. 효능이 없는데도 있다고 하고 아직 안 한 것도 했다고 한다. 그러다가 어떤 결실도 없이 지키지도 못할 약속을 하면서 생색만 낸다. 하지도 않을 일에 대한 뻔뻔한 공치사는 자신의 무관심과 무책임, 무능력에 대한 가림막이며 기만적 태도의 증거일 뿐이다.

그래서 작가는 몰염치한 행복에 저항한다. 다른 사람이 만들어 놓은 행복 리스트나 행복 십계명을 따르지 않는다. 수술의 상처나 정신적 고통 속에서 아프고 나서야 비로소 이런 행복이 거짓이라는 것을 깨달았다. 그래서 이젠 진정한 사랑을 추구하며, 행복론자들의 리스트에 없는 고통과 어려움 속에서도 삶을 향유하는 방법을 배우려고 한다.

필자는 「자화상 2」를 보면서 고대 사막에서 진리를 찾고자 수행했던 구도자들이 떠오르는 것 같다고 했다. 그 이유가 여기에 있었다. 아마도 작가는 시인이 언어로 표현할 수 없는 한계에서 침묵하듯 언어 몸살을 겪으면서 묵묵히 그림을 그릴 것이다. 그렇게 작가는 신에게나 자신의 얼에 한 점 부끄럼 없는 삶을 살려는 몸부림에서 행복을 배운다. 거기서 나오는 예술은 삶으로 말한다.

왼쪽 박신의, 「담나귀 29」(2017년, 162.2×130.3cm)
오른쪽 박신의, 「종이콜라주 44」(2022년, 36×26cm)

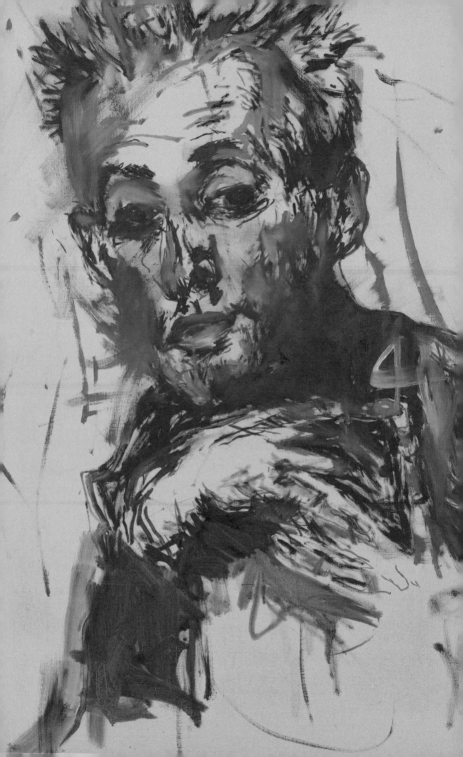

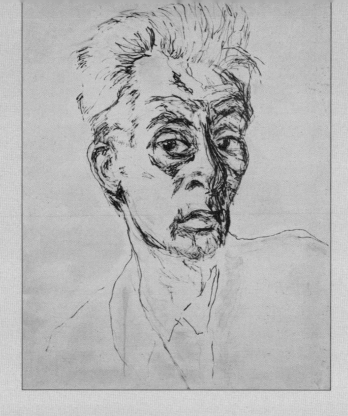

왼쪽 박신양, 「에곤 실레 2」(2018년, 90.9×72.7cm)
위쪽 박신양, 「에곤 실레 1」, 아래쪽 「에곤 실레 3」(2018년, 90.9×72.7cm)

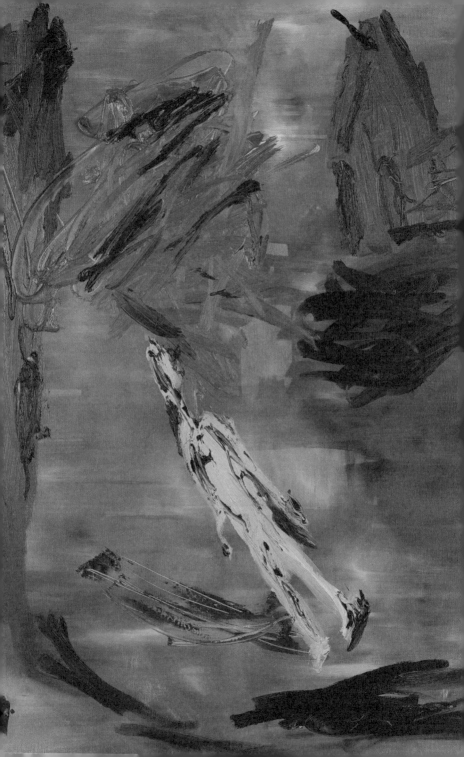

왼쪽 박신양, 「쓰러지는 사람 2」(2021년, 90.9×72.7cm)
오른쪽 박신양, 「쓰러지는 사람 1」(2016년, 116.8×91cm)

"표현하지 못한다면,
 인간은 누구나 고립감을
 느낄 수밖에 없다."

침묵의
시간

박신양

고등학교 시절과 대학교 1학년 때까지 약 3년여 동안 거의 말을 안 하고 지내던 때가 있었다. 어느 날 이런 말들을 왜 하는 걸까, 하나 마나 한 말을 왜 할까, 하는 생각이 들었다. 차라리 말을 하지 말자. 필요 없는 말은 하지 말자, 모르는 말은 하지 말자, 도움이 되지 않는 말은 하지 말자. 한번 마음에 결정을 내리고는 말없이 지낸 시간들이 있었다. 조금 답답했던 것 빼고는 별문제는 없었다. 그 대신 이런저런 생각을 많이 할 수 있었다.

침묵은 시끄러운 가운데 조용히 생각하기에 아주 좋은 방편이라는 것도 알게 되었다. 입을 닫는 것만으로 생각에 집중하는 데 매우 효과적인 길이었던 것이다. 입을 열지 않는 신체 상태가 일정 기간 유지될 때 깊은 생각을 할 수 있다. 그래서 유명한 사상가들은 모두 외로운 산책자였을

것이다. 그렇게 생각을 하면서 살면 행복할 거라는 생각을 하기도 했다.

중학교 때 가족과 같이 영화를 보고 눈물을 흘리는 감동을 받은 경험으로 스스로를 납득시킬 만한 에피소드를 길게 만들어서 연극영화학과에 입학했다. 연극을 하고 예술에 대해 생각하며 산다는 건 다른 분야와 비교한다면 생각하면서 살 수 있는 길이 아닐까 하는 막연한 기대가 있었다. 대학교에 들어가자마자 난생처음 연극이라는 것을 해야 했다. 그럼으로써 말하지 않고 지낸 시절은 끝마치게 되었다.

연극에서 대부분의 대사는 '나'로 시작한다. '나'가 뭐지? 왜 모든 대사들은 그 어려운 나라는 단어에서부터 시작하는지. '나'의 실체를 도무지 파악할 수가 없었다. 내가 누구인지를 몰랐으며 생각해 보지도 않았었다. 도망치고 싶었다. 그런데 갈 데가 없었다.

기역, 니은, 디귿부터 다시 시작해야 했고, 어떻게 호흡하는지도 배워야 했다. 내가 호흡을 할 줄 모르고 말을 할 줄 모르고 배워 본 적도 없다는 사실이 기막힐 노릇이었다. 바보 멍청이가 된 기분이었다. 얼굴이 화끈거리고 계속 열이 났다. 하지만 이런 기초 훈련은 점차 나에게 새로운 눈을 열게 해주었다. '깊은 의미'는 아주

처음으로 돌아가서 차근차근 다시 생각하기에서 찾아질 수 있다는 것을 알게 되었다.

의미에 대해 생각하게 된 건 한참 후의 일이었고 참으로 고통스럽고 창피한 나날을 오래 견뎌야 했다. '나'를 발음할 수 있게 되기까지 아주 많은 훈련과 노력이 필요했다. 그 고통은 이후로도 15년쯤 지속되었던 것 같다. 그림을 그리기 시작한 후로는 비슷한 종류의 고통이 10년 정도 이어지고 있으며 얼마 동안 지속될지는 누구도 알 수 없다. 평생일 수도 있다. 괜찮다.

이제 겨우 한 가지, 무엇이든 저절로 알게 되거나 거저 얻어지는 건 없다는 분명한 결론에 이르렀다. 참 오랜 시간을 거쳐서 겨우 그것을 알게 되었다. 무언가 저절로 해결되기를 바라는 마음이 아직도 남아 있다면 이제는 철저하고 냉정하게 끊어버리는 것이 맞다는 결론에 이르렀다. 스스로도 황량하게 느껴질지도 모르지만 습관처럼 고개를 쳐드는 어떤 종류의 헛된 기대의 싹도 잘라 버려야 한다.

또 하나 분명한 건 본질에 가닿고 싶다면 쓰러지는 한이 있더라도 벌거벗은 애를 쓰는 것 말고는 다른 방법은 없다는 것이다. 그것은 우연히 얻어지는 것이 아니다. 그것은 조금의 헛된 기대라도 고개를 쳐드는 즉시 세차게

잘라 버리는 데에 매우 자연스럽고 익숙해진다는 말과 같을 것이다. 헛된 기대를 하는 것도 나이고 그 기대를 잘라버려야 하는 것도 나이다.

박신양, 「종이팔레트 45」(2022년, 36×26cm)

박신양, 「종이팔레트 50」(2022년, 36×26cm)

언어의
한계와
침묵

김동훈

작가의 고백이 흥미롭다. 「종이팔레트 45」에 "언어가 가진 한계성"이라고 적었다. 그의 글을 읽어 보면 그런 깨달음은 무의식적으로 침묵하던 오랜 고민 끝에 나온 결과라는 것을 알 수 있다. 신기하게도 그 침묵 과정에서 '나'를 찾으려고 몸부림치던 작가에게서 툭 하고 터져 나온 말이 "언어가 가진 한계성"이다.

신화의 주제를 '변신'으로 꿰뚫었던 로마 시인 오비디우스는 침묵이란 "여신이 쏜 화살을 혀에 맞음"이라고 했다.

여신은 지체 없이 활을 구부려 살을 날리니
이에 걸맞은 혀를 갈대(로 된 살)로 꿰뚫었다.
혀는 침묵했고, 소리를 내려 하나 말이 따르지 않았다.

―오비디우스, 『변신 이야기』, 11권 325~326행에서

작가는 오비디우스가 말한 바로 그 화살에 맞았다. 종교와 철학은 말로써 표현할 수 없는 영역까지 사유한다. 그런데 그 지점에 다다르기 위해서는 표현할 수 있는 것과 표현할 수 없는 것의 경계를 알아야 한다. 공부란 무턱대고 하는 것이 아니라 일단은 자신이 아는 것과 모르는 것의 구분에서 시작하듯, 뭔가를 표현하는 것도 할 수 있는 것과 없는 것의 구분에서 시작한다.

그런데 표현할 수 있는 것의 끝, 표현할 수 없는 것의 시작에 다다르면 사용했던 말을 멈추고 침묵할 수밖에 없다. 그동안의 말로는 표현할 수 없기 때문이다. 철학에서는 그 지점을 '언어의 한계'라고 한다.

오랜 역사를 가진 세계 각국의 수도원에서 수도사들은 침묵 수행을 한다. '언어의 한계'에 대한 경험이거나 그 한계에 들어가려는 시도다. 침묵할 때 비로소 내가 할 수 있는 것과 할 수 없는 경계가 나뉜다.

비단 침묵은 종교만의 경험이 아니다. 20세기 언어철학자 비트겐슈타인도 『논리철학논고』에서 그 유명한 말을 했다. "말할 수 없는 것에 대해서는 침묵

해야 한다."(Wovon man nicht sprechen kann, darüber muss man schweigen.) 비트겐슈타인은 말할 수 있는 것과 말할 수 없는 것 사이의 경계를 구분하려고 시도한 철학자였다.

언어로 더 이상 표현될 수 없는 세계를 경험한 작가는 특정 시기 동안 침묵으로 일관했다. 그리고 그 침묵을 통해 또 다른 세계에 눈을 뜬다. 할 말이 많다는 것은 아직 표현할 수 없는 세계를 못 봤다는 증거이기도 하다.

말이 없는 상태에서, 우리는 주변의 소음에서 벗어나고 당연하게 표현할 수 없는 '미지의 세계'에 대한 낌새를 채고 그 틈새를 '기지의 세계'에 연결하다 보면 결과적으로 '나'에 대한 한계에 다다르게 된다. 작가는 거기서부터 새롭게 시작한다.

결국 침묵은 인간 세계의 한계를 깨닫고 말로 표현될 수 없는 그 영역에 대한 더 높은 이해와 성찰을 향한 도구가 된다. 그래서 지금도 여전히 수많은 수도사들이 기꺼이 수행하듯 그렇게 작가는 구도자처럼 침묵 수행을 했던 것이다.

언어
수업

박신양

새벽부터 밤늦게까지 자음과 모음을 하나하나
구분하면서 무대 언어를 연습하기 시작했다. 연기자의
말은 책임질 수 있는 언어여야 한다. 책임진다는 말은
관객에게 내용과 정서가 정확하고 명료하게 전달되어야
한다는 말이다. 그러니까 의도가 분명해야 한다. 연기를
배우면서 말을 처음부터 다시 배우기 시작한 것이다. 말을
배운다는 것은 생각과 태도까지 다시 배운다는 의미였다.

연극에서 연기자-배우의 시작은 디오니소스 축제의
제사장이었다고 한다. 추수가 끝나면 모든 사람들이
수확을 축하하며 신에게 제사를 지냈는데, 그때는 잘 키운
양을 제물로 바쳤다. 양의 목을 따서 피를 제단과 사방에
뿌릴 때 그 의식은 최고조에 달했고 모두가 광란의 상태가
된다.

나는 배우의 자세를 배울 때 나 자신이 '제단에 바쳐진 양'이 되기를 바랐다. 내가 가치를 두는 목표를 향하여 순전하고 온전히 몰두하기를 바랐던 것이다. 이 생각은 오랫동안 나를 사로잡았기에 이는 그 후로도 계속 내가 무엇을 하든 간에 지금 하고 있는 일에 대한 자연스러운 태도가 되었다. 내 머릿속에는 무슨 일을 하든지 간에 그 일에 대한 먼 방향과 가치를 먼저 설정해야 한다는 신념이 뿌리내려 있다.

　　하지만 내가 이런 비슷한 얘기라도 꺼내면 현실에서는, 그러면 연기하는 사람은 죽기를 각오해야 하는 거냐라거나 지나치게 심각하다거나 하는 반응을 마주해야 했다. 대화의 내용이 조금만 심각해져도 사람들은 거의 반사적으로 먹고사는 문제로 응수한다. 생계의 중요성을 모르는 바 아니지만 조금 더 생각하기, 조금 더 깊이 생각하기, 바로 보기 위한 다시 보기, 본질과 핵심, 의미와 가치 같은 단어가 나오면 거부감이 불쑥불쑥 튀어나오는 모습을 자주 본다.

　　배우라는 직업적 특성상 유명해지는 것도 중요하지만, 단지 유명해지기 위해 연기를 한다면 그런 원동력에서 기인하는 표현을 어떤 관객이 달가워할 수 있을까? 이건 나 스스로가 자주 관객이기도 하기 때문에 할 수 있는

말이다. 그림도 정확하게 마찬가지라고 본다. 보는 사람은
어떤 표현이든 그것 안에 들어 있는 의도를 정확하게
직감적으로 감지할 수 있을 만큼 엄청난 능력을 가지고
있다.

　이럴 때마다 대학교에 들어가서 말하기를 새롭게
배웠던 경험이 나를 다시 매번 출발점에 세우는 힘이
되기도 한다. 처음부터 점검하면서 근본적으로 다시
생각하기, 출발점으로 돌아가서 모든 앎에 대해 질문하기.

　지금도 나는 내가 충분히 확신하지 못한다고
생각하면, 그래서 무언가를 진정으로 가득 차 있는
상태에서 기쁜 마음으로 누군가에게 전달하고 싶다는
생각이 들지 않으면, 아무리 짧아도 제대로 말하기가
힘들다. 그게 비록 나에게 주어진 대사일지라도.

왼쪽 박신양, 「팔레트 3」(65.1×53.5cm)
오른쪽 박신양, 「팔레트 4」(53×45.5cm)

궁핍한
시대의
시인

김동훈

"연기자-배우의 시작은 디오니소스 축제의 제
사장이다."라는 말을 인용하고선 정작 작가는 "나
는 배우의 자세를 배울 때 나 자신이 '제단에 바쳐진
양'이 되기를 바랐다."고 말한다. 분명 인용 구절은
배우가 제사장이라는 점을 지시하지만, 작가는 그
정의를 벗어나 오히려 그 제사장의 손에 희생되는
양이 되길 바란다. 작가가 배우를 양으로 묘사한 이
유는 죽기를 각오한다는 점에서 공통점을 찾았기 때
문이다.

어린 양은 제사를 위해 죽어야 한다지만 배우는
왜 죽기를 각오해야 하는 것일까? 우선 유명해지는
것을 따르지 않기 때문이다. 유명해지려면 사람들의
거부감이 없어야 하는데 작가는 도대체 어려운 단어

들만 나열한다. '조금 더 생각하기', '조금 더 깊이 생각하기', '바로 보기 위한 다시 보기', '본질과 핵심', '의미와 가치' 등 도대체 부담스러운 단어들이다. 아무래도 유명해지는 것과는 거리를 둔 모습이다. 하지만 유명해지는 것은 '먹고사는 문제'와 관련되어서 가볍게 뿌리칠 수 없는 문제다. 그렇기 때문에 그 유명해짐의 유혹과 최소한의 생계 유지를 뿌리치기 위해서라도, 죽기를 각오해야 한다.

작가에게는 그림도 마찬가지다. 1부에서 작가가 밝혔듯이 그에게 연기와 그림은 "죽도록 해야" 하는 작업이다. 그 이유는 그가 "동경과 꿈, 이상과 영혼"을 가졌으며 「당나귀의 뒷발질」이라는 글에서도 밝혔듯이 그 이상과 영혼의 의미를 발견하고 표현해야 하기 때문이다.

이제 작가는 그 거시적인 비전을 향해 몸부림치다가 느낀 '인기와 생계'라는 좀 더 현실적인 문제에 직면했다. 결론부터 말하자면 연기나 그림에 본질적으로 중요한 것은 인기와 생계가 아니라 표현이다.

이제 작가는 연기 수업을 받으면서 말하기를 처음부터 새로 배웠듯이, 그림에 있어서도 새로운 언어로 시작하겠다고 한다. 지금까지 무엇인지도 모르

고 되뇌었던 그 말하기가 아니라 다른 사람에 의해 말해지지 않았던, 표현되지 않았던, 작업되지 않았던 것을 표현하려고 한다.

그래서 작가는 새로운 언어의 시작은 "근본적으로 다시 생각하기"라고 못 박는다. 여기서 말하기가 생각하기로 비약되었다. 그렇다면 작가는 이런 결론에 도달한다. 연기나 그림에서 자신의 언어가 아닌 다른 사람의 언어를 반복하는 이유는 '근본 사유'가 없었기 때문이다. 이제 작가 박신양은 근본부터 사고하기 위해 제단에서 죽기를 각오한 양이 된다.

그런데 이런 의문이 든다. 이런 태도를 지닌 예술가는 과연 희생양인가, 아니면 제사장인가? 필자는 생각했다. 근본부터 사유하여 이상을 현실 속에 표현하려는 작가는 죽기를 각오했다는 점에서 양일지는 몰라도 이런 거대한 비전을 품고 신이 준 이상을 사람들에게 풀어주려고 목숨을 걸었다는 점에서는 제사장과 다름없다는 것을. 횔덜린이 시인의 숙명을 말한 구절이 떠오른다.

이 궁핍한 시대에 시인은 무엇을 위해 사는 것일까?
—프리드리히 횔덜린, 『빵과 포도주』에서

148

시인은 말한다. 마치 디오니소스의 성별된 제사장처럼 이 거룩한 한밤에 이승의 시인은 저승을 향해 나아간다고.

그렇다. 작가는 언어와 표현이 궁핍한 이 시대에 저승을 향해 나아가는 제사장이다. 저승을 향한다는 것은 기존의 언어로 표현할 수 없는 저 세계를 표현한다는 의미일 것이며, 또한 미지의 운명으로 나아가는 희생양일 것이다.

왼쪽 박신앙, 「담나귀 14」(2022년, 130.3×97cm)
오른쪽 박신앙, 「담나귀 15」(2022년, 145.5×112.1cm)

왼쪽 박신양, 「당나귀 16」(2022년, 145.5×112.1cm)
위쪽 박신양, 「당나귀 17」, 아래쪽 박신양, 「당나귀 18」(2022년, 145.5×112.1cm)

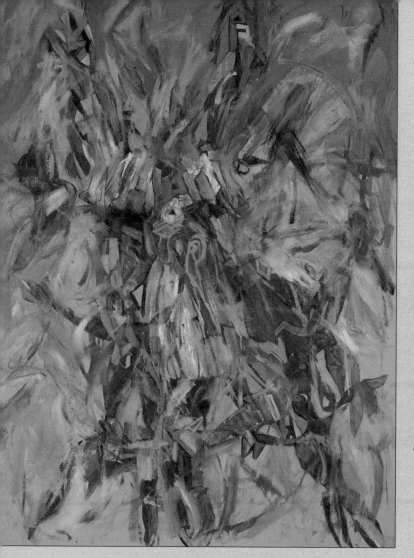

박신양, 「당나귀 19」(2022년, 227.3×181.8cm)

박신양, 「당나귀 20」(2022년, 227.3×181.8cm)

두 가지
큰 행운

박신양

1992년에 대학을 졸업했다. 그런데 아는 것도 없고 할
줄 아는 것도 없었다. 심지어 혼자 서 있기조차 힘들었다.
대학원에 들어가면 학교 부속 극장에서 연기 연습과
공연을 할 수 있었다. 그래서 함께 공연하고 싶은 친구들과
대학원 진학을 준비했는데 안타깝게 두 명이 떨어졌다.

다 같이 작업을 계속할 수 있는 방법을 찾다가
동국대와 자매결연을 맺고 있던 러시아 국립 쉐프킨
연극대학교에 들어가기로 계획을 수정했다. 두 달쯤 후에
우리는 모두 러시아로 가는 비행기 안에 앉아 있었고 나는
거기서 처음으로 러시아어 알파벳을 공부하기 시작했다.

표면적으로는 유학이라는 형태였다. 하지만
아무에게도 말하지 않은 혼자만의 목적은 따로 있었다.
졸업이라든가 학위를 딴다든가 하는 것에는 이미 관심이

없었다. 먼저 1991년 소련 붕괴 후 혼란 속에 내던져진 러시아에서 예술가들은 어떤 생각을 하고 살아가는지가 궁금했다. 정치적·경제적으로 소용돌이치는 나라에서는 예술가들의 고민도 그만큼 더 치열할 것 같았다.

러시아인들이 대혼란기에 예술에 대해 어떻게 생각하는지를 볼 수 있다면 나도 좁은 시야에서 벗어나 좀 더 큰 시각으로 나아갈 수 있을 것 같았다. 그것은 혼란 속으로 들어가서 직접 보는 것 말고는 다른 방법은 없는 일이었다. 혼란을 안에서 겪는 것과 밖에서 지켜보는 것은 다른 일이다. 나는 혼란의 안쪽에서 그것을 보고 싶었다.

그리고 스승을 한 분 더 만나고 싶은 마음이 간절했다. 대학 시절에도 나에게는 훌륭한 스승이 있었다. 그런데도 여전히 나의 모습은 내가 생각하기에도 엉성하고 처참했다. 스승에게서 얻은 선물이 얼마나 소중한지 알고 있기에 그만큼 또 다른 스승을 만나고 싶다는 염원이 있었다. 러시아에 대해서 아무것도 모르면서 비행기에서 알파벳을 외우고 있는 예술가 지망생에게 두 가지 모두 전혀 아무런 근거가 없는 기대였다.

그런데 이런 순진한 기대가 좌절되지 않았다. 나의 두 가지 예측이 정확히 맞았던 것이다. 우선 급변하는 현실 속에서 예술가들이 무슨 생각을 하는지 확인할 수 있었다.

그들은 당황하지 않고 갈 길을 꿋꿋이 가고 있었다. 러시아 밖에서는 모두 엄청난 난리가 난 것처럼 생각하는데 내가 온 곳이 거기가 맞는가 하는 생각이 들었다. 물론 대혼란 속에서 타국으로 망명한 예술가들도 많았다. 그러나 대부분은 마치 태풍의 핵 속에서 보호받고 있기라도 한 것처럼 오히려 혼란이 뭔지 모르는 것처럼 아랑곳없어 보였다.

러시아 예술가들이 혼란을 대하는 방식이 무척이나 인상적이었다. 혼란은 혼란이고 예술은 예술이었다. 무엇보다도 그들은 예술가로서의 역할에 충실하고 있었다. 그들과 함께한 시간들은 예술가가 어떤 태도를 가져야 하는지 생각하는 과정에서 매우 소중한 경험이 되었다. 그리고 또 한 분의 스승까지 만났다. 두 가지는 아주 큰 행운이었다.

반면에 러시아에서의 생활은 상상이 어려울 만큼 힘들었다. 정상적이라거나 편리함과는 거리가 멀었다. 러시아 사람들도 당시를 가장 살기 힘들었던 때로 기억한다. 하지만 편리를 찾아서 온 것이 아니라 누구에게 설명하기도 어려운 혼자만의 소중한 목적을 가지고 왔기 때문에 그런 건 문제가 되지 않았다. 그리고 결국 두 가지 질문에 대한 해답을 얻었다. 재밌고도 황당한 일이었다.

그리고 부수적이지만 좋은 공연들을 매우 많이 볼 수 있었다는 점도 있었다. 예술이 무엇인가에 대해 온전히 몰두할 수 있는 시간들이었다. 친구들과 잊지 못할 신뢰와 우정도 쌓았다. 언뜻 밋밋해 보일 수는 있으나 한국에서는 경험하기 힘든 매우 단단한 우정이었다.

그때는 몰랐지만, 이 시간들은 지금 내가 그림을 그리게 된 씨앗이었다. 한 번도 가보지 않았던 곳에서 황당하게 소망했던 것들을 얻은 것은 물론이고 그리움을 얻었기 때문이다. 어쩌면 나는 기대도 안 했고 계획에도 없던 너무나 소중한 것을 얻게 되었다.

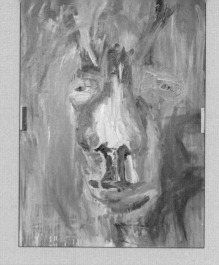

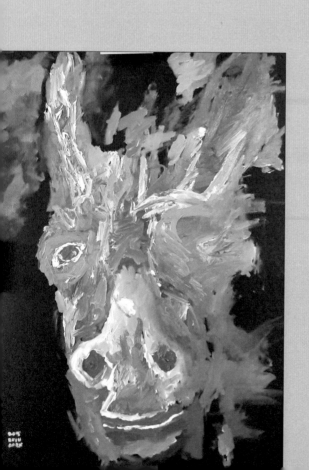

위쪽 박신양, 「당나귀」(2017년, 130.3×97cm)

아래쪽 박신양, 「당나귀 25」(2017년, 100×80.3cm)

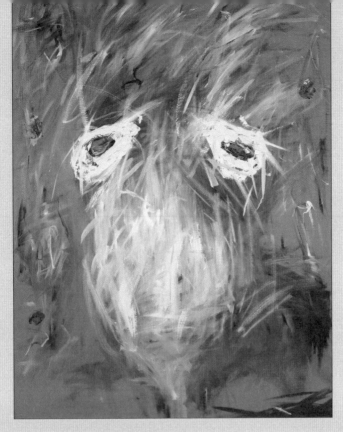

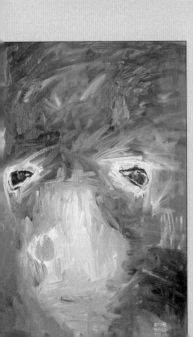

위쪽 박신양, 「담 너머 9」(2022년, 116.8×91cm)

아래쪽 박신양, 「담 너머 8」(2017년, 116.8×91cm)

러시아
연극
수업

박신양

러시아에서 3년간 받은 교육은 한국에서는 접하지 못한 매우 색다른 경험이었다. 러시아 연극 교육은 연기에 접근하는 방식이 과학적이었으며 기본기를 매우 철저하게 연마시켰다. 예를 하나 들면, 1학년에게는 대본이 주어지지 않는다. 표현에 있어서 '말-대사'는 제1요소가 아닌 것이다. 언어는 오히려 부수적이었다. 한국에서도 이걸 배우지 않았던 건 아니다. 그러나 책에서만 읽었지 실제로는 대본부터 주어진다. 다른 방법이 없기 때문이기도 하다.

대사 없는 표현을 가르치는 방법은 글로 남기기는 어렵다. 그래서 러시아에서도 그런 연기 지도 방법이나 연습 방법이 적힌 책은 없었다. 하지만 러시아에서는 이 방법이 너무나 당연하게 수용되는 분위기였기 때문에

오히려 그런 이론을 특별한 것처럼 책에 기록한다는 것
자체가 낯선 일이기도 하다. 그동안 책으로만 배웠던 낯선
교수법들이 너무나 자연스럽게 실천되고 있었던 것이다.

　　2학년 때까지 말-대사를 제외한 모든 표현에 대해
실험할 기회가 주어진다. 또 한 가지는 모든 것을 스스로
계획해서 발표해야 한다. 이런 연기는 어떻게 해야 한다는
기준이 제시되지 않는다.

　　러시아 연극 학교에서는 오륙십 대의 상당한 경력의
연기 선생들이 네 명이나 된다. 그러니까 매일 발표해야
하고 발표를 건너뛰면 불성실한 대가로 얼굴이 붉어지는
수모를 겪는다. 앉아서 듣기만 하는 건 있을 수 없는
일이었다. 가차 없이 지적당해서 창피를 모면할 수 없었다.

　　그리고 교실에는 책상이 없다. 매우 당황했던 광경
중에 하나였다. 하지만 점차 책상 없는 교실에 익숙해졌다.
연기를 어떻게 책상에 앉아 들으면서 배우겠는가. 쉴 틈
없이 보여 줘야 하는 훈련인데.

　　또 한 가지는 선생님들과 말로 표현하기 힘든 엄청난
신뢰 관계를 경험한 것이었다. 게다가 선후배 관계도 매우
편안하다는 점에 적잖은 충격을 받았다. 러시아에서의
학교생활은 내가 한국에서 겪은 인간관계들이 어느 정도
억지스럽고 부담스러웠다는 점을 자연스럽게 느끼게

해줬다. 목적에 따라 관계가 만들어진다. 그리고 그 목적에 대한 서로의 이해가 관계의 본질이다.

가장 인상 깊은 점은 러시아가 최고로 혼란스러운 상황이었는데도 불구하고 예술가들은 예술가 본연의 자세를 잃지 않고 흔들림 없이 꿋꿋이 예술에 투신한다는 점이었다. 움직임이 둔하고 어색하던 나 자신에 비해 그들은 매우 적극적이고 능동적이었다. 단지 학생이나 예술가로서의 태도뿐만이 아니다. 저마다 자신만의 의지와 책임감을 갖고 성숙하게 행동했다. 인상 깊은 사람들을 많이 만났고, 그 또한 나에게는 커다란 행운이었다.

박신웅, 「무무」, 제라쉬(2018년, 162.2×130.3cm)

박신양, 「남과 여 2」(2018년, 227.3×162.1cm)

나하고
친구 하자

박신양

러시아어는 러시아행 비행기에서 알파벳을 외우기
시작한 게 다였다. 이 커다란 러시아와 모스크바를
어디서부터 어떻게 알아 가야 한다는 말인가? 러시아말을
알아듣지도 읽을 줄도 모르는데 우선 어디 가서 어떤
연극을 봐야 할까? 누구에게 어떻게 도움을 구해야 할지도
몰랐다.

그래서 두 주 정도 학교 정문 근처에 지키고 서
있었다. 학교 출입문은 한 사람씩 통과할 수 있는
문이었기에 모든 학생들이 매일 아침 이 문으로 들어온다.
계속 지켜보다가 한 친구를 정했다. 연극을 열심히 보러
다닐 것만 같은 사람을 마음속에 친구로 점찍었다. 그리고
다가가서 나와 친구 하자고 했다. "나와 친구 하자." 며칠
동안 외운 최초의 러시아어 문장이었다. 그렇게 러시아어

하나 할 줄 모르는 나에게 기쁘게 친구가 되어 준 그는
모스크바에서 하는 좋은 연극들을 많이 소개해 주었다.

어느 날 그 친구와 함께 러시아 국립 슈킨 연극대학의
졸업 공연을 보게 되었다. 한마디로 충격이었다. 그
공연의 지도교수를 꼭 만나고 싶다는 열망을 품게 되었다.
러시아에 간 지 1년쯤 지난 때였다.

당시 모스크바를 포함한 러시아 전국은 치안이 매우
위험했다. 어느 날 강도에게 살해당한다 해도 이상하지
않은 상황이었다. 길거리와 숙소에서 강도 사건이
빈번했고 사소한 시비도 흔했으며, 누가 심한 폭행을
당했다는 이야기를 자주 들었고 심지어 폭행을 당해서
정신이상이 되었다는 얘기도 심심치 않게 들려오곤 했다.

러시아행은 한국 친구들과 함께 연극 실험을 계속하기
위함이었지만, 저마다 생존을 위한 힘겨운 일상을 헤쳐
나가고 있었기에 우리의 낭만적인 목표는 계속 유효할 수
없었다. 함께 간 친구들이 나중에 다시 모여 꽤 성공적인
공연을 올린 적도 있긴 하다. 하지만 러시아에서 적응하는
것만으로도 모두 지쳐 가고 있었다. 러시아 유학생활은
그만큼 힘들었다.

정신없이 러시아에 적응하다 보니 내가 여기를 왜
왔는지 잊고 있었다는 생각에 어느 순간 머리에 얼음물이

부어진 것 같았다. 나는 선생님을 찾기 위해서 왔다.

슈킨 연극대학의 졸업공연은 엄청난 연극이었다. 언어는 한마디도 없었다. 러시아 발레는 정확한 표현을 철저하게 연습하는 것으로 유명해서 대사가 없는데도 마치 누군가 줄거리를 이야기해 주는 것과 같은 착각이 들 정도로 보는 것만으로도 이해가 가능하다. 그때 슈킨 대학의 졸업공연은 이런 러시아 발레처럼 대사 하나 없이 정확한 이야기를 전달해 준 놀라운 공연이었다.

말없이 표현하는 방법에 대한 철저한 훈련. 저건 어떤 훈련과 과정을 통해 가능하다는 말인가. 그리고 어떤 선생님이 학생들의 저런 의도를 철저히 이해하고 그것을 용인해 준다는 말인가. 그 선생님은 도대체 누구라는 말인가. 주저 없이 슈킨 대학교로 옮겼다. 그렇게 또다시 1학년으로 돌아갔다. 연극에서 가장 중요한 건 일이 학년 때 다 배운다는 확신으로.

모스크바에는 유명한 연극학교가 네 개 있다. 그 가운데 쉐프킨은 보수적인 편이라서 전통적인 성향이 강한 반면, 슈킨은 보다 더 자유롭고 현대적이었다. 슈킨에서는 러시아 학생들과 어울리기 위해 러시아어로 시를 읽고 오디션을 봐서 러시아 학생반에 지원했다. 놀랍게도, 나를 받아주었다.

원래 만나려고 했던 선생님은 오히려 한국반
지도교수로 가게 되어서 못 만났다. 하지만 지금은
러시아에서 유명한 배우들로 성장해 있는 친구들과 꽤
괜찮은 시간을 보내게 되었다.

학교를 옮긴 지 반년쯤 지났을 때 학비가 떨어졌다.
더 이상 부모님께 도움을 받지 말아야겠다는 결심을 한
후라 아쉽지만 학교를 그만두는 수밖에 없었다. 그렇다고
이대로 한국에 돌아갈 수는 없었다. 내가 가장 하고 싶은
게 뭘까 생각해 봤다. 사는 게 뭘까라는 질문에 답을 얻고
싶었다. 그래서 오랫동안 비밀스럽게 간직하고 있던 소망
하나를 실천하려고 했다. 짐은 한국으로 보내고 나서
인도에 한번 가보기로 했다.

자퇴서를 내고 인도 비자를 받으려고 학교에 들어선
날이었다. 그날 학교 복도에서 우연히 만난 교수님 한 분의
요청으로 갑자기 한국반 평가 시간에 통역을 하게 되었다.
러시아 학생들을 가르치던 연기 선생들이 한국 학생들의
수업도 담당하기 때문에 가끔 소식을 듣고 있던 차였다.

그 수업이 끝나자마자 한국반을 담당하는 러시아
선생님들의 제안으로 얼떨결에 한국반으로 옮기게 되었고,
한국반 지도교수 한 분의 도움으로 학비 지원을 받게
되었다. 거기에는 내가 슈킨 대학으로 옮겼던 이유인 유리

미하일로비치 선생님도 있었다.

　　그렇게 인도행은 하루아침에 몽상이 되었지만 내가
러시아에 온 이유였던 바로 그 스승을 드디어 만났다.
따뜻한 마음과 눈으로 가감 없이 분석을 해 주면서도
표현이 불가능하리만치 깊은 신뢰를 보내 주신 선생님.
누군가의 응원이 아니라 정확하게는 누군가의 바라봐줌이
인생에서 정말로 큰 힘이 될 수 있다는 것을 절실히
느꼈다.

　　나는 지금 이 글을 정리하면서 너무 엄청난 사실을
깨닫고 있다. 내가 선생님을 찾은 것이 아니라 선생님이
나를 지켜보다가 우연을 가장해서 나를 한국반으로,
선생님 가까이로 이끈 것이었다. 학비 때문에 학교를
그만두지 않도록, 그리고 거북하지 않게 선생님과 함께
작업할 기회를 만들기 위해서.

　　그 넓은 러시아에서 내가 찾던 스승이 하나도 없다는
건 말이 안 된다는 생각으로 러시아로 향했었고 스승을
한 분 더 만났으면 했던 목표는 결론적으로 이뤄졌다.
인생에서 너무 큰 것을 얻게 돼서 기쁨이고 행복이고
감동이었다. 그런데 그건 내 예감이 맞았다면서 경솔하게
마냥 좋아할 만한 그런 기쁨이 아니라 살면서 어떤 사람을
만나기 위해 어떤 노력을 해야 하고 또 어떤 사람이 되야

하는지에 대해 너무 커다란 것을 알아버린 부담과 책임도
함께 느끼는 그런 종류의 감정이다. 그저 행운이라고
하기에는 오히려 더 막막하고 무겁고 아련하고 찡하고
먹먹한 그런 감정이다. 도대체 뭐라고 표현할 수 없는
감정이었다. 이런 느낌과 감정을 어떻게 말과 글로 전달할
수 있을까?

그렇게 해서 나는 평생 두 분의 스승을 가슴속에 담고
연기할 수 있게 된 것이다. 유리 미하일로비치 선생님,
당신이 많이 보고 싶습니다. 그립습니다.

박신양, 「이중섭 1」(2018년, 90.9×72.7cm)

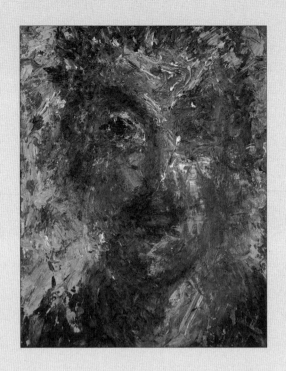

박신양, 「이중섭 2」(2018년, 90.9×72.7cm)

"화가 이중섭. 얼마나 외로웠을까?
무엇보다도 얼마나 그림을 그리고 싶었을까?
이중섭의 얼굴을 그리면서
그의 마음을 조금은 알 수도 있을 것 같다.
그가 나의 친구였으면 좋겠다.
그가 그립다."

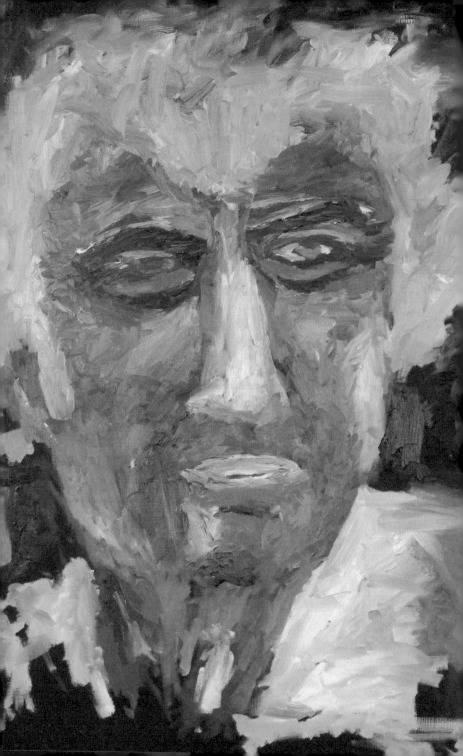

고인에게
드리는
커튼콜 박수

박신양

박신양, 「유리 미하일로비치」(2013년, 116.8×91cm)

유리 미하일로비치 압샤로프. 내 인생의 두 번째 스승의 이름이다. 한국에서 영화와 드라마 촬영으로 아픈 몸을 이끌고 숨 가쁘게 15년을 달려오고 보니, 늘 마음속에서 생각은 하고 있었지만 막상 연락은 하지 못하고 있었다. 그러던 어느 날 유리 선생님의 부고가 날아왔다.

바느질 자국이 보이는 짧은 바지 아래로 선생님 신발이 작아 보여서 늘 마음에 걸렸고, 언젠가 모스크바에 가면 선생님께 새 신발을 사드려야겠다는 생각을 하고 있었다. 내 딸도 보여 드리고 싶었다. 늘 선생님을 그리워하고 있었다. 그 소소한 바람들이 이루어질 길이 없어진 것이다. 한없이 죄송한 마음을 안고 급하게 러시아행 비행기 티켓을 끊었다.

장례식은 선생님이 연기자와 연출자로 일하시던
극장에서 진행되었다. 러시아의 모든 행사는 즐겁든
슬프든 그 과정이 크게 다르지 않다. 다만 즐거운
행사에서는 축사를, 슬픈 행사에서는 안타까운 말을
전한다. 로비에 안치된 관에 선생님이 누워 있었고,
사람들은 선생님께 다가가 꽃을 놓거나 손을 잡거나
이마에 입을 맞추고 각자 하고 싶은 말을 했다.

그리고 장례식의 마지막 순서에서 학생들이 묘지로
향하기 위해 관을 메고 극장 바깥으로 나갔다. 나도
선생님에게 조용히 마지막 말을 하고 있었다. 그런데 그때
장례식에서 들리리라고는 예상치 못했던 소리가 귀에
들려왔다. 무슨 사고가 난 줄 알았다. 사람들이 박수를
치며 발을 구르며 환호를 하기 시작했다.

도대체 이게 무슨 일이지? 환상일까? 이 엄숙하고 슬픈
장례식에서 환호라니. 정신을 가다듬고 상황을 파악해
보니 그것은 훌륭한 연극을 끝내고 퇴장하는 한 배우를
향한 박수였다. 평생 무대를 위해 살아오신 한 배우이자
연출가로서 그의 마지막 퇴장을 위해 친구와 제자-
관객들이 준비한 최선의 경의였다.

앵콜을 외치는 커튼콜 박수는 주인공이 무대에
다시 나올 때까지 계속되는 영광의 환호였지만, 유리

미하일로비치 선생님은 다시 등장하지 않으셨다. 그저
멀어져만 갔을 뿐이다. 나는 그 자리에 얼음 기둥이 된
사람처럼 그저 오랫동안 서 있을 뿐이었다. "배우는
극장에서 태어나서 극장에서 마지막을 맞이한다."라는
어느 문구를 확인시켜 주는 장례식이었다.

유리 선생님은 마지막 가시는 길에서도 나에게 큰
울림을 남기셨다. 장례식 하면 곡소리를 떠올리게 되는
한국과는 너무도 다른 풍경에 적잖은 충격도 받았다. 나는
장례식에서 억지로 슬퍼하는 모습도 여러 번 봐 왔던
터였다. 장례식에서 꼭 슬퍼할 필요는 없구나! 우리는 모두
언젠가는 퇴장해야 한다. 그렇다면 최선을 다해 살아온
사람의 퇴장은 오히려 그가 속했던 방식으로 기쁘게
보내드리는 게 그분께 대한 귀한 경의가 아니겠는가.

돌아오는 길에 나의 장례식도 생각해 보게 되었다.
내 장례식 때는 전시회를 할까? 콘서트를 해도 나쁘지
않겠다. 조의금은 받아야 하나? 내지 말라고 해도 누군가는
낼 수도 있겠다. 그건 모두 후배들을 응원하기 위한
장학회에 기부해야겠다. 어떻게 하면 미래의 나의 죽음이
조금이라도 후배들에 대한 응원으로 이어질 수 있을까?
한 번도 나 자신의 장례식에 대해서는 생각해 본 적이
없었는데, 유리 선생님의 장례식은 한동안 내가 즐거운

상상을 하게 해주었다.

그렇게 선생님은 마지막 모습까지 나에게 깊은
울림을 주셨다. 내 평생 마음속에 그리워할 사람이 있다는
것, 그리고 그 그리움이 나를 계속해서 어딘가로 이끌고
있다는 것, 그것은 감사라는 말로만 표현하기에는 부족한
커다란 의미다.

박신향, 「촉 상 1」(2022년, 162.2×130.3cm)

박신양, 「사과 9」(2022년, 162.2×130.3cm)

박신양, 「사과 10」(2022년, 162.2×130.3cm)

왼쪽 박신양, 「사과 12」(2022년, 162.2×130.3cm)
오른쪽 박신양, 「사과 13」(2022년, 162.2×130.3cm)

왼쪽 박신양, 「사과 11」(2022년, 162.2×130.3cm)
오른쪽 박신양, 「사과 15」(2022년, 227.3×162.1cm)

박신양, 「사과 16」(2022년, 227.3×162.1cm)

박신의, 「시과」 19」(2022년, 227.3×162.1cm)

박신양, 「풍경 1」(2017년, 116.8×91cm)

박신양, 「풍경 2」(2017년, 259.1×193.9cm)

박신양, 「말 2」(2017년, 72.7×60.6cm)

"나의 승채는 아빠가 어느 날 갑자기 왜 매일 그림을
그리기 위해 집을 나가는지 이해 못 하는 눈으로
쳐다보았다. 나는 아무런 설명을 할 수 없었다.
나도 내가 왜 그러는지 알 수 없었기 때문에.
너무 오랫동안 설명할 수 없었다. 시간이 지나면서
승채는 아빠를 조금 이해한 듯이,
아니, 그렇게 아빠를 위로해야겠다는 생각을 했는지,
가끔 "아빠, 이것도 그려봐." 하면서 말과 거북이
사진을 보여 주었다."

박신양, 「거북이 1」(2017년, 116.8×91cm)

2022. 7. 28.
송세라 ♡

박신양, 「종이팔레트 46」(2022년, 36×26cm)

숭고함

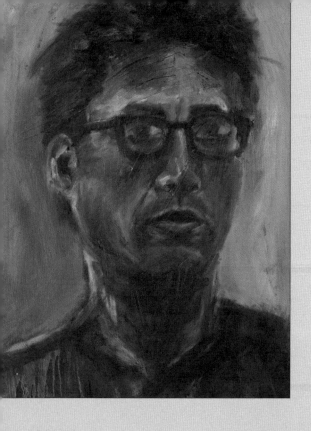

박신양, 「자화상 1」(2016년, 53×45.5cm)

"그림에는 엄청난 힘이 있다.
그림은 화가로서뿐 아니라 연기자로서도
나의 내면을 깊숙이 들여다볼 수 있게 해준다.
그래서 그림은 그 자체로 나의 또 다른 자아다.
그래서 그리는 작업은 고통스럽지만 희망적이다.
나에게 그림과 연기는 끝없이 이어지는 상생하는 쌍곡선이다."

감동의
힘

박신양

러시아에 있을 때는 오직 예술이란 무엇인가만을 오롯이 고민했었다. 연극을 공부하면서 많은 공연들을 보고 감동을 받았다. 하지만, 나의 저 밑에서는 예술을 잘 모른다는 자괴감에 오랫동안 시달리던 때였다. 학교 다닐 때 교과서 속의 작은 그림들을 보고 제목만 달달 외우는 게 미술 공부인 줄 알았던 나로서는 다른 예술에서 어떻게 감동을 얻어야 하는 건지 경험해 보지 못했다.

그런데 예술에서 강렬한 영감을 받지 못한다면 예술을 모르는 것 아닌가? 예술에서 감동을 얻지 못하는 예술가가 어떻게 예술을 할 수 있겠는가? 알지도 못하는 걸 하고 있다는 심한 갈등과 열등감이 늘 마음 한구석에 자리하고 있었다. 그 숙제를 해결해야 했다. 그래서 초콜릿으로 끼니를 대신하면서 공연과 발레를 보기 위해 극장을

찾았고 미술관과 박물관을 돌아다녔다.

하지만 숙제를 해결해야 한다는 조바심 때문에 더욱 매번 시간 낭비만 한 것 같은 좌절과 허탈을 겪었다. 그러던 어느 날 한 작은 미술관에서 어떤 그림 앞에 섰는데 이 우주에 오직 그림과 나만 존재하는 것 같은 엄청난 순간을 경험했다. 거기가 어딘지, 내가 지금 여기에 왜 서 있는지, 어디서 왔는지, 내가 누구인지는 하나도 중요하지 않았다. 오로지 그 그림과 나만 있었다.

사람들한테 이 순간과 감정을 설명하기 위해 여러 가지 표현을 해봤다. 엄청나게 커다란 박하사탕이 내 가슴속에 들어오는 것 같았다, 코끝에서 향기가 맴도는 느낌이었다, 광활한 바다에서 인어를 찾는 공상가가 진짜 인어와 마주친 것 같은 예기치 못한 기이한 놀라움이었다…… 모두 맘에 안 든다.

니콜라이 레릭. 평생 티베트, 몽골, 중앙아시아를 여행 다니면서 그림을 그린 화가이자 철학자였다. 정신적인 무언가가 강렬하게 드러나는 그림이었다. 평생 이런 그림들을 그리며 살았다는 것이 매우 인상 깊었다.

지금 같은 교통수단이 부재하던 때에 외지인의 발길이 뜸한 오지를 돌아다녔는데, 그 힘든 여정을 상상해 보면서 도대체 무엇을 위해, 왜, 무엇을 그리려고 했는지, 그리고

그것이 어떻게 한평생에 걸쳐 추구되고 실행되었는지 궁금했다.

이 화가는 그림을 통해 무엇을 말하려고 했던 걸까? 계속해서 떠오르는 질문이 꼬리에 꼬리를 물었다. 혹시 예술에 감동을 받는 것이 어떤 것일까에 대해 해결될 것 같지 않은 내 오랜 숙제를 풀었다는 안도감 같은 것 때문에 그토록 감격한 건 아닐까? 단지 그림을 보고 처음으로 감동을 받았기 때문에 엄청난 느낌이라고 착각하는 건 아닐까? 감동에 몸을 맡기기에는 나는 할 일이 너무 많은 유학생이었고 그날부터 하던 일을 뒤로하고 미술에 관심 갖고 몰두할 이유도 없고 여유도 없었다. 그렇게 또 시간은 지나갔다.

하지만 한국에 돌아와서 연기자로 살아가는 15년 동안 지치고 힘들 때마다 니콜라이 레릭을 마주쳤던 순간을 떠올리곤 했다. 러시아에서 경험한 좋은 추억들 가운데 한 장면이었으리라. 하지만 많은 시간이 지난 어느 날 문득 그 순간의 감격이 조금도 퇴색되지 않았다는 것을 깨달았다. 이상한 일이었다. 뭐 때문에 20년이 지나도 그때의 감동이 전혀 흐릿해지지 않는다는 말인가?

감동의 힘은 강력하다. 나는 어느 날 무언가에 사로잡히듯이, 그리운 얼굴들을 그리기 시작했다.

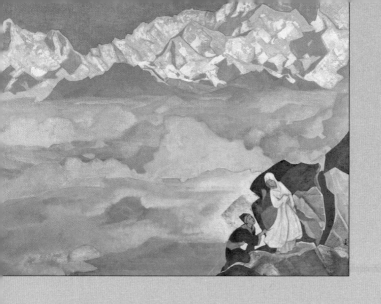

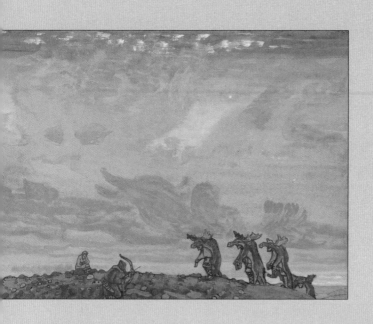

위쪽　니콜라이 레리히, 「길을 인도하는 여인」(1943년)
아래쪽　스트라빈스키의 발레 무대 「위대한 희생제」(1910년)

위쪽 니콜라이 레릭, 「두 세계」(1933년)
아래쪽 「그리스도의 길」(1925년)

"어느 날 한 작은 미술관에서
이 우주에 오직
그림과 나만 존재하는 것 같은
엄청난 순간을 경험했다."

숭고한
감동

김동훈

작가는 연극을 공부할 때 예술을 잘 모른다는 자괴감과 열등감에 시달렸다고 한다. 그는 그 자괴감의 원인을 예술에 대한 무감동에 두었다. 감동을 갈구한 작가는 러시아 유학 시절 그 바쁜 와중에도 공연과 발레, 미술관과 박물관을 기웃거렸다. 그러던 어느 날 작은 미술관에서 신비로운 체험을 했다. "거기가 어딘지, 내가 지금 여기에 왜 서 있는지, 어디서 왔는지, 내가 누구인지는 하나도 중요하지 않았다. 오로지 그 그림과 나만 있었다."

고통스러운 여행에서 얻은 통찰을 그린 니콜라이 레릭의 그림을 보자, 세상은 간 곳 없고 작가는 '그림과 나'만 보이는 체험을 했다. 이 감동은 이후 20년이 지나도 사라지지 않았다고 한다. 그래서 작

가는 이렇게 말한다. "감동의 힘은 강력하다."

　　감동은 예술에서 특별히 중요하다. 감동이란 '감정의 움직임'으로 예술을 통해서 자주 경험하기 때문이다. 그렇다면 예술은 인간의 감정을 어떻게 일으키는 것일까? 감정이 일어난다는 것은 특정 감각의 자극이 있기 때문이다.

　　예를 들어, 강렬한 비트의 경쾌한 음악을 듣는다면 경쾌한 감정이 생긴다. 우선 발랄한 음악이 청각을 자극했고 그다음으로 남는 것이 경쾌함이라는 감정이다. 이렇듯 일단 감정이 생기고 난 후 그 감정이 다른 감정으로 변하게 되면 그것이 바로 감동이다. 그러니까 감동이란, 무엇인가가 내 감각을 자극하면서 시작된다.

　　그런데 여기서 간혹 오해하는 점이 있다. 감각 자극으로 얻은 한 가지 감정을 감동으로 여기는 경우다. 이를테면 경쾌한 음악에서 경쾌함을 얻었다고 해서 그게 곧 감동이 되는 건 아니다. 그 음악을 듣는 사람의 감정이 우울한 상태였다가 음악을 듣고 발랄함으로 바뀌었다면, 이것이 바로 감동이다.

　　그러니까 예술이 감각을 자극하여 얻은 감정을, 그 자체로 머물게 하지 않고 다른 감정으로 변화하

게 한다면 이것이 감동이다. 감동은 감각 자극을 통해 하나의 감정을 또 다른 감정으로 몰고 간다. 박 작가가 레릭의 그림을 보고 이전의 열등감이나 자책감에서 벗어나 자신감을 얻었다면, 이것이 바로 감동이다. 감동은 이처럼 감각 자극 이전의 감정이 자극 이후 다른 감정으로 바뀐 것을 말한다.

그런데 감정의 변화는 감각 자극 이전과 이후에만 생기는 것은 아니다. 감각 자극 이후에 생긴 감정을 또 다른 감정으로 바꾸게 하는 것도 있다. 그러니까 레릭의 그림을 보고 거기서 고통과 고독, 공포를 느꼈다가 뭔가 다른 감정인 경이로움을 느꼈다면, 이것도 감동이다. 감각 자극 이후에 생긴 감정이 다른 감정으로 바뀌는 이런 감동을 철학에서는 '숭고(sublime)'라고 한다.

어떤 작품을 감상하고 1차적으로는 추하거나 두렵고 위태함을 느꼈는데 거기서 그 감정만으로 끝나지 않고 뭔가 멋있고 아름답게 느껴져 매혹된다면, 이것이 숭고한 감동이다. 예술에서는 이런 감동에 대해서 많은 관심을 보이고 있다.

물론 감각 자극으로 쾌감을 얻은 1차적 감정도 중요하지만 추함에서 얻게 된 숭고한 감동에 비하면

좀 약한 감동임이 틀림없다. 이 감동은 평소에 경험하지 못하지만 뛰어난 예술품을 대하는 그 순간에만 체험될 수 있다. 작가는 아마 열등감에서 해방되는 자유로움의 감동과 함께 그림 자체에서 감정의 변화, 즉 숭고한 감동을 느꼈을 것이다.

작가는 3부 첫 문장에서 "그림에는 엄청난 힘이 있다."고 하며, 이 글에서는 "감동의 힘은 강력하다."고 말했다. 예술이 강력한 힘을 가질 수 있는 이유는 시간이 지나도 변하지 않는 감동이 있기 때문이며, 이런 감동을 지닌다면 열등감에 시달리지도 않을 것이다. 참으로 예술의 힘은 강하다. 그 힘은 숭고와 같은 감동에 있다.

위쪽 박신양, 「여자 얼굴 4」(2017년, 162.2×130.3cm)
아래쪽 박신양, 「여자 얼굴 1」(2017년, 162.2×130.3cm)

박신양, 「여자 얼굴 5」(2017년, 116.8×91cm)

"죽은 이미지에 급급했던 스스로에게
물감을 끼얹듯이 춤추듯 휘갈긴다."

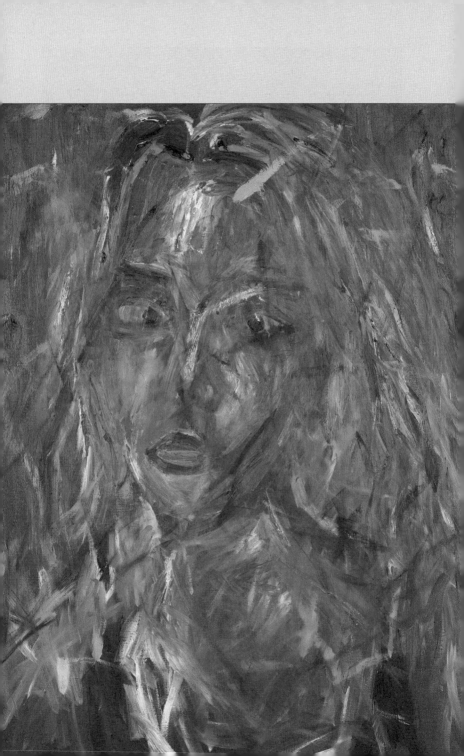

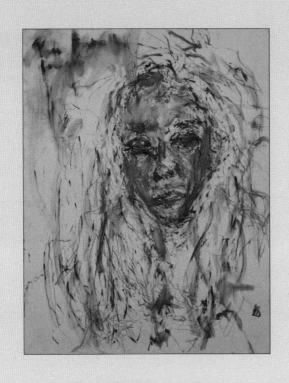

왼쪽 박신양, 「여자 얼굴 3」(2017년, 130.3×89.4cm)
위쪽 박신양, 「여자 얼굴 7」(2018년, 90.9×72.7cm)
아래쪽 박신양, 「여자 얼굴 6」(2022년, 100×80.3cm)

그림의
의미

박신양

조심스럽게 그리고 찔끔거리며 얼굴을 그려 나가기 시작했다. 나에게 포착된 이미지를 재현하기에 급급했다. 맘에 들지 않는다. 문득문득 그림과 표현 앞에서 조심스럽다 못해 온갖 관습과 규정과 제한에 영향과 지장을 받고 있는 나를 발견할 때마다 화들짝 놀라고 참으로 몸서리쳐진다.

그렇다, 나는 피나 바우쉬의 무용 같은 그림을 그리고 싶었다. 그의 무용에는 많은 것들이 들어 있지만 특히 현재성, 무대성, 즉흥성과 생명력이 꿈틀댄다. 무대는 이미지의 재현을 넘어선 어떤 것이어야 하듯이 그림도 재현을 넘어서는 생생한 과정의 현재 진행이 거기서, 바로 그 시간에 이루어져야 한다. 그러니까 이미지를 재현하는 노력은 결국 생동감과 현재성과 생명력이 떨어지게 된다는

것을 뜻한다. 그래서 그림을 그리는 방식은 감각으로
포착된 이미지의 재현이 아닌 다른, 새로운 방식이어야
한다. 그런데 그게 도대체 어떤 방식이라는 말인가?

정신이 퍼뜩 들어서 이미 지나간, 죽은 이미지에
급급했던 스스로에게 물감을 끼얹듯이 춤추듯 휘갈긴다.
그렇게 맘껏 붓을 휘두르고 나서 보니, 오히려 허상인
이미지에 연연하느라 주춤거릴 때보다 적어도 훨씬 더
시원하고 자유스럽다. 그렇게 나는 매번 나의 관습의
찌꺼기와 선입견과 나의 죽은 이미지를 해체하고
파괴한다.

그리고 다시 그림을 보면서 생각한다. 그런데 내
그림이 용서와 희망을 조금이라도 더 품게 되었을까? 아직
아니어도 괜찮다. 우선은 모든 시도에 주춤거리지 않도록
스스로에게 자유를 허용하자. 괜찮다. 서두르지 말자.

위톡 박신양, 「사과 3」(2022년, 162.2×130.3cm)
아래톡 박신양, 「사과 4」(2022년, 162.2×130.3cm)

위쪽 박신양, 「사과 5」(2022년, 162.2×130.3cm)
아래쪽 박신양, 「사과 6」(2022년, 116.8×91cm)

왼쪽 박신양, 「사과 16」(2022년, 227.3×162.1cm)
오른쪽 박신양, 「사과 18」(2022년, 227.3×162.1cm)

왼쪽 박신양, 「사과 20」(2022년, 227.3×162.1cm)
오른쪽 박신양, 「사과 21」(2022년, 116.8×91cm)

오랜만에
다시 만난
사과

박신양

어렸을 때 봤던 영화 한 편이 주는 감동은 내가
연기자라는 직업을 선택하게 했고, 러시아의 작은
미술관에서 한 화가의 그림이 주는 감동은 나를 그림으로
이끌었다. 감동은 사람을 움직이게 만든다. 한 사람의
인생에서 자신이 좋아하는 사람이 끼치는 영향력이 가장
결정적인 경우도 있다. 나는 감동을 지표 삼아 길을 선택해
왔다고 말할 수 있다.

10여 년 동안 그림을 그리면서 여러 화가들의 삶과
마음의 여정을 따라 여행을 했다. 그림을 그리는 사람이
자기 생각을 표현하기 위해서는 그 생각을 자신으로부터
분리해서 가능한 한 객관적으로 분석하고 해석할 필요가
있다는 생각을 하기 시작했다. 그런 다음에 다시 재정립해
보는 것이다.

오랫동안 밀폐된 작업실에서 혼자 밤을 새우며 그림 그리는 데만 몰두하다가 다시 건강이 심각하게 나빠졌다. 허리 통증은 더 심해져 가고 갑상선 문제도 도져서 30분도 서 있지 못하는 상태가 되었다. 어느 날 이러다가 죽겠다는 생각이 들었다. 몸이 주는 심각한 경고였다.

무조건 조용한 곳으로 작업실을 옮겨야 한다는 생각뿐이었다. 결국 한적하고 널찍한 작업실을 구하고 그동안 생각했던 여러 작업을 시도하기 시작했다. 이전 작업실에서는 할 수 없었던, 더 큰 캔버스를 염두에 두고 있던 시도들이었다.

그러던 어느 날 우연히 트라피스트 수도원(봉쇄수도원)에 대한 다큐멘터리를 보고는 마음이 끌렸다. 두봉 주교님이라는 분이 한국의 트라피스트 수도원에 대해 설명하는 모습을 보고 그분을 너무 만나보고 싶다는 생각이 들었다. 다행히 작업실과 가까운 곳에 계셔서 용기를 내서 불쑥 찾아갔다.

지금은 아흔 살이 넘으신 프랑스 분인데 1950년대에 한국에 오셔서 평생 이 땅을 위해 헌신하신 분이다. 순수하게 오직 한길을 걸어오신 그 마음은 어디에서 비롯된 것일까?

두봉 주교님은 텔레비전을 안 보시는 분이기

때문에 다행히 나에 대해 모르셨고, 그래서 오히려
더욱 마음 편하게 뵙고 얘기를 나눌 수 있었다. 내가
만나 본 사람 중에서 가장 깨끗했으며 맑으셨다. 나는
어떻게 사람에게서 이런 느낌이 느껴질 수 있는지 너무
궁금하고 의아하고 충격적이었다. 그리고 내가 아는 어떤
사람보다도 더 많이 행복해 보이셨다. 기쁨과 감사에 대한
그분의 겸허한 자세에서 깊은 감동을 얻었다.

헤어질 때 주교님이 사과 두 알을 선물로 싸 주셨다.
지역 종량제 쓰레기봉투에 넣어서. 그것은 잘 꾸며진
예쁜 포장지보다 훨씬 더 멋있고 예쁜 봉투였다. 흔한
빛바랜 보라색 비닐봉투에 담긴 사과를 소중히 들고 와서
제일 잘 보이는 곳에 두고는 며칠 동안 먹지 못하고 빤히
쳐다보고만 있었다.

사과의 색과 모양은 한마디로 뭐라고 말하기
어려웠으며 비닐봉투의 빛바랜 보라색은 내가 아직
해석하지 못한 그냥 촌스러운 그런 보라색이 아니었다.
사과와 비닐봉투의 보라색은 묘하게 어울렸다. 그건
우리가 상상하기 힘든 그분만이 겪은 오랜 시간이
있었기에 그분과의 만남이 주는 감사가 가득한
색들이었다. 그러니까 그 사과의 색은 그가 만들어 낸
색이었다.

사과가 시들어 가는 걸 보면서 어떻게 하면 사과-
감동의 사라짐을 멈추게 할 수 있을까를 생각하다 뭐라도
해야겠다 싶어서 작업실로 달려갔다. 감동의 떨림과
들뜸이 계속해서 사라지지 않았으면 하는 마음이었다.

초등학교 1학년 때 미술 공개수업 시간에 선생님이
그리고 싶은 걸 그리라고 한 적이 있었다. 나는 기분 좋게
빨간 사과를 그렸다가 이게 그림이냐고 된통 혼나기만
했다. 왜 혼났는지는 지금도 그 이유를 모른다. 그 후로는
사과도 그림도 그리지 못했다. 지금 사과를 그리겠다는
생각을 하게 된 건 그 후로 거의 40년이 지나서다.

나는 물론 사과를 그리기 위해서 두봉 주교님을
만난 건 아니었다. 그런데 단 한 번의 만남으로 오래되고
케케묵은, 어찌 보면 흔히 있을 수 있고 별로 특별하지도
않아 진부한 경우이지만 여전히 해석하지 못하고
찜찜해하고 때론 커다란 핑계가 됐던 오래전 일에 대해 단
한순간에 명쾌한 해답을 얻게 됐다. 그동안 나는 수많은
사과를 보아 왔지만 모두 나에게 필요한 사과가 아니었다.

그날은 나에게 필요한 사과가 무엇인지에 대해 알게
된 날이다. 그러니까 그걸 알게 되는 데 40년쯤 걸렸다.
그래도 괜찮다. 그동안 그 일이 나에게 일어나지 않았던
것처럼 그 일에 대해 더 이상 생각을 해보지 않았었는데

이제는 다시 생각해 보게 된다.

　이게 그림이냐는 말은, 다시 말하면 그렇다면 그림이 되기 위해서는 어때야 하는가라는 말의 다른 의미이겠다. 어떻게 보면 그때 큰 화두를 얻은 것이다. 무엇을 그린다는 건 그게 무엇이건 그것과 비슷한 시간이 필요하다는 뜻이 될 것이다.

　두봉 주교님은 그렇게 내가 다시 오랜만에 사과를 그릴 수 있게 해 주신, 아니 처음으로 의미를 갖고 사과를 바라보게 해 주신 고마운 분이다.

박신양, 「풍경 3」(2016년, 227.3×162.1cm)

나와
캐릭터

박신양

「편지」(1997), 「약속」(1998), 「달마야 놀자」(2001),
「범죄의 재구성」(2004), 「파리의 연인」(2004), 「쩐의
전쟁」(2007), 「바람의 화원」(2008), 「싸인」(2011), 「동네
변호사 조들호」(2016, 2019) 등에 출연했다. 나는 그
얘기들에 적합한 캐릭터를 만들어 냈었다. 모두 내가
진심의 노력을 해서 만들어 낸 캐릭터들이다. 글자
상태에서 살아 숨 쉬는 캐릭터를 만들기 위해서 나는
최선을 다한다.

내가 했던 노력들 중에서 어느 부분은 관객들의
마음에 전달된 것 같다. 감사한 일이다. 그런데 분명 나는
그 캐릭터가 아니다. 나와 내가 만들었던 캐릭터 간에 닮은
점이 있느냐 하면 어느 정도는 그렇다고 말할 수 있다.
어느 면에서 그런가 하면 잘 모르겠다. 이야기와 캐릭터와

박신앙, 「얼굴 3」(2022년, 54×39cm)

그것을 해석하는 나 사이에서 최선을 다한다고 말할 수 있을 뿐이다.

살아 있는 흥미로운 캐릭터를 만들기 위해서 이야기와 사람에 대한 나의 해석이 들어가 있을 것이고 캐릭터는 연기자의 감정과 감성과 고유성을 동반해서 만들어지기 때문에 나만의 고유한 표현이 들어 있을 것이다. 연기예술에서 배우의 고유성은 매우 절대적으로 중요한 요소이다.

하지만 이야기와 캐릭터를 해석하고 표현하는 것은 나 자신이지만 내가 만들어 낸 캐릭터가 나 자신은 아니다. 그렇다면 '나는 누구인가?'라는 새삼스러운 질문이 알맹이처럼 남게 된다.

보통은 맞닥뜨리고 싶지 않은 질문이며 입 밖에 내기 어색한 질문이며 다른 사람들에게는 몰라도 나 자신에게는 해당되지 않기를 바라는 질문이며, 혹시 마주치더라도 빨리 가볍게 쉽게 지나가기를 바라는 그런 종류의 질문일 것이다. 또는 그런 질문에 휩싸이더라도 아무에게도 들키고 싶지 않을 것이다.

나는 누구인가라는 질문은 분명 꼭 필요하지만 한편으로는 많은 사람들이 멋을 부리기 위해 질문을 힘주어 말하는 수준에서 무한 반복되기 때문에 어찌 보면

너무 흔한 주제이고, 그래서 이 중요한 질문이 심지어
진부하며 통속적으로 느껴지기도 한다.

하지만 이 질문은 수많은 철학자들이 지금까지
해석해 오고 있고 누구나 예외 없이 생각해야 하는 영원한
인간의 숙제이다. 이 질문은 누구에게나 적용되는 해답
같은 것은 있을 수 없는 철저하게 개인적인 문제이기도
하다. 진부하고 식상하더라도 이 질문을 다른 말로 돌려
말하기에는 별로 적합한 방식도 없어 보인다.

그런데 이 질문에 조금 문제가 있어 보인다. 배우로서
내가 만들어 낸 캐릭터들은 무언가를 애써 해석하고
표현하고 전달하기 위해 노력한 결과들이다. 모든 표현은
보여져야 하는 속성과 책임을 가지고 있다. 표현은 행위와
행위가 보여지는 두 가지 필수적인 측면을 가지고 있다.
그런 점에서 내가 만든 캐릭터들은 보여져야 하는 게
타당하다.

반면에 나 자신은 별로 드러낼 만한 어떤 것을 가지고
있지 않다. 오히려 내가 만들어 내고 나 자신보다 더
알려진 캐릭터가 받는 관심에 비하면 나 자신은 아무것도
가진 게 없으며 초라하기까지 하고 뭐라고 말하기에는
무형적이고 설명하기도 힘들다. 아주 분명한 사실은, 나
자신은 보여지는 것이 매우 부담스러우며 부자연스럽다는

것이다.

　　노력한 결과물이 보여지는 것은 배우이기 때문에
당연하고 그 과정에서 의미가 만들어지는 것이기 때문에
어쩔 수 없다고 치더라도 아무것도 아닌 채로의 나 자신이
보여져야 할 이유는 별로 없어 보인다. 그 둘이 보는
사람의 측면에서 구분하기가 힘들 뿐이다.

　　하지만 내가 최선을 다해 만들어 낸 캐릭터에 의해
형성된 사람들의 시선에서 나는 '캐릭터'와 '실제의 나'
사이에 엄청난 격차와 간극을 매 순간 확인한다. 그것은
자연스럽다고 하기에는 오히려 정반대에 해당하는
감정이다. 내가 매 순간 직면하고 있는 그 부자연스러움에
대해 조금 더 자세히 적어 보려고 한다.

　　나 스스로는 만들어진 나—캐릭터가 실제의 나라는
착각은 하지 않는다. 캐릭터는 정확하게 만들어진 나이다.
나 자신은 착각이냐 아니냐의 차원이 아니라 그 안에 들어
있는 진정한 질문과 마주하고 직시해야 한다.

　　나는 여기서 생소한 질문을 얻는다. 모든 것과
상관없는 나는 무엇인가? 그래서 나는 무엇을 생각하고
어디에 집중해야 하는가? 나는 진심으로 무엇을 원하는가?
그것은 왜 그런가? 캐릭터로부터 벗어나 돌아와야 하는
나의 제자리는 어디인가?

누군가 광야에서 홀로 서서 나는 누구인가 따위의 문제를 생각한다면 꽤 어울리는 장면일 것이다. 그런데 사람들이 환호성을 지르는 원형경기장에서 수시로 소와 대결해야 하는 투우사가 스스로에게 그런 질문을 하고 있다면 아주 이상하고 희한한 광경일 것이다.

중요한 건 아무도 소를 상대하는 투우사의 개인적이고 철학적인 질문에는 관심을 두고 싶어 하지 않는다는 점이다. 다만 투우사가 소를 상대로 멋진 쇼를 보여 주기를, 그래서 열광할 수 있기만을 바랄 뿐이다. 당연하다. 당장 표현을 해내야 하는 연기자의 경우에도 마찬가지다.

이제 입장과 시선을 관객이 아니라 나 자신에게로 가져와 본다. 그렇게 시선과 질문의 방향이 이동하는 순간 다시 모든 건 간단해진다. 중요한 건 질문 자체이며 그 질문을 대하는 그 사람 자체이다. 누구에게 어울리건 어울리지 않건 그건 전혀 중요하지 않으며 또한 얼마의 시간이 걸리더라도 제대로 된 질문의 의미를 이해하고 거기에 대해 충분한 답변을 찾기 위해서 우선은 질문이 고스란히 유지되어야 한다.

나는 연기자이기 때문에 노력해서 캐릭터를 만들지만 그것은 나 자신과 분명히 다른 지점에 위치한다. 캐릭터를

만들 때는 나도 내가 창조하는 가상의 '그'처럼 되기
위해서 그리고 그로 보일 수 있도록 최선의 노력을 하지만,
나는 가능한 한 빨리 제자리로 돌아와야 한다. 그 제자리가
나의 자리이며 내가 만든 캐릭터는 나의 자리에 와서는
안 된다. 내가 만든 캐릭터가 과연 내 자리를 대신 차지할
수 있을까? 그게 과연 가능한 일일까? 아무리 내가 만든
캐릭터가 그럴듯하고 정교하더라도 그건 불가능한 일이며
실제의 내가 용납할 수도 없는 일이다.

　그리고 시간이 지날수록 나의 질문은 더 선명해진다.
그렇다면 나의 제자리는 어디인가? 그리고 나는 누구인가?
이 질문들은 비교적 늦은 20대에 시작되었다. 하지만 이런
유의 질문들은 당장의 삶이 바빠서 보통은 뒤로 미뤄두게
된다. 그리고 시간이 지나면 질문들이 사그라들어 저절로
없어지거나 우연히 풀리기를 무척 바랐다.

　어떤 때는 정말로 언제 문제가 있었냐 싶기도 하고
우연히 화끈한 깨달음을 얻은 것처럼 보이기도 하고
확신이 들기도 한다. 하지만 전혀 근거 없는 헛된 기대다.
이 질문도 내가 인생에서 받은 강력한 감동만큼이나 아주
강력하고 시도 때도 없이 내 앞에 떡하니 버티고 있다.
생각해 보면 사라진 적이 없다.

　연기자는 다행히 이런 고민을 가지고 있다 하더라도

뭔가 영화나 드라마 같은 것에 대해 생각하는 거라고 보여져서 사람들에게 들키지 않을 확률이 크기도 하고, 풍부한 표현을 위해서는 연기자가 실제로 이런 고민을 하는 게 필요하기도 하다. 연기자가 삶과 죽음과 세상과 사람에 대해 전혀 관심이 없다면 별로 흥미롭지 않을 것이다. 문제는 그 수준을 넘어갔을 때이다. 방법은 없다. 이 질문이 찾아온다면 반갑게 다시 맞는 것밖에는 다른 도리가 없다.

모든 사람들이 근사하게 해결해 가는 이 문제 앞에서, 부끄럽게도 나는 내가 무엇을 알고 있다거나 나 자신에 대해서 알게 됐다고 할 수 있는 말이 한마디도 없다. 겨우 문제를 회피하지 않겠다는 생각을 하는 것밖에는. 지금 나는 그 고백을 자세히 적고 있는 중이다.

적어도 이렇게 실토할 수 있었던 이유는 그림에 있다. 그림을 그린 이유는 그리움이었고, 그리움에 대해 생각할 수 있었던 건 내가 만들어 낸 캐릭터들 때문에 점점 스스로 설 자리를 양보해 가고 있는 나 자신을 발견했기 때문이다. 그림은 작가 자신이기도 하다. 그래서 그림은 나 자신에 대해 좀 더 자세히 생각할 시간을 만들어 주었다.

나의 캐릭터가 실제의 나보다 훨씬 더 커져 가면서 사실상 사람들과 상식적이고 일반적인 교류는 물론

대화조차 거의 불가능해져 갔다. 점차 그 이유를 알게 되었는데 내가 캐릭터로 여겨지기 때문이다. 어찌 보면 너무도 당연한 사실이다. 그 너무도 당연한 사실이 나에게는 한없이 생소하게 느껴졌다. 실제의 나보다 내가 만들어 낸 캐릭터를 접하는 사람들이 월등히 더 많아졌기 때문이었다. 나를 캐릭터로 대하는 사람들과 무슨 대화를 어떻게 해야 하는지 도무지 알 수 없었다. 사람들과 진정한 대화가 있어도 되고 없어도 되는 것이라고 생각한다면 별문제가 되지 않겠지만 말이다.

나뿐만 아니라 많은 연기자들은 편의상 일종의 가면을 사용하는 방법을 알고 있다. 일상생활에서도 내가 아닌 캐릭터를 연기한다거나, 그래서 가급적 가벼운 방식의 대화와 관계를 유도하고 어떤 종류의 대화에 대해서는 원천봉쇄를 한다든가, 생각해 보지 않은 심각한 대화를 피하기 위해서는 어떠한 의사나 의지도 없는 사람처럼 보이려고 노력한다든가, 심지어 사람들이 원하는 이미지가 내 것인 양 자기 최면을 건다든가 하기도 한다. 때론 실생활에서도 눈에 안 띄는 사람이 되는 노력을 하는 것도 좋은 방법 중의 하나이다.

캐릭터나 이미지의 가면이 아예 얼굴에 붙어 버린 경우는 조금 심각한 경우이며 가면인지 자신의 얼굴인지도

혼동하는 안타까운 경우가 일어나기도 한다. 어쨌든 만들어 낸 또는 만들어진 캐릭터가 비교적 배우 자신과 흡사한 모양새라는 자세를 취하는 게 사람들 속에서 살아가야 하는 연기자에게는 가장 무리 없는 방법이긴 하다.

이런 상황은 연기자가 아닌 평범한 사람들에게도 벌어진다. 과도하게 자신의 자리를 사회적으로 형성된 캐릭터에게 내주고 그 역할을 이유로 자신의 진짜 모습을 포기해야 하는 경우도 흔해 보인다. 나도 가끔 가면의 도움을 빌려야 할 때가 있다. 매우 겸연쩍고 안 맞는 옷을 입고 있는 것 같은 불편함이지만 피할 수 없는 경우가 자주 있다.

그런데 그렇게 가면을 쓰는 순간 나는 자신에 대한 거부감을 넘어 혐오감까지 오랫동안 경험해야 했다. 그럴 때마다 가면이라는 쉬운 선택을 차갑고 냉정하게 벗겨 버린다. 설령 내 앞에 있는 상대방이 누구라 할지라도 그의 시선과 선입견과 고정관념의 편의를 위해서 매번 내가 만든 캐릭터에게 나의 자리를 내줄 수 없기 때문이다. 그리고 가능한 한 가면의 사용을 용납하지 않는다.

나는 캐릭터로서의 나와 실제의 나 사이에 계속해서 흐르는 긴장감을 허용한다. 나는 이 긴장감을 무마시키지

않고 거기에 흐르는 생생한 생소함을 지켜본다. 그리고 시간을 만들어 그 간극의 정체에 대해 관찰한다. 문제가 항상 같은 수준에서 반복되는 것을 원치 않아서이다. '나는 누구인가?'라는 얘기에서 빗나갔을지 모르지만 우선 이것이 내가 나를 대하는 방식이다.

이렇게 나는 이미 여러 개이며 각 '나'마다 시시각각 처한 상황과 입장에 따라 달라지는 양상에 대해 정신 차리고 지켜보지 않으면 여러 '나'가 뒤섞여서 도무지 해석이 불가능하게 되는 경우를 자주 경험한다.

다만 이미 말을 시작했으니 엄청난 부담감이 따르더라도 내 생각을 어느 정도 얘기해야겠다. 어쭙잖더라도 내가 생각하는 나에 대해서 말하려고 노력하는 것이 맞을 것이다. 인생에 대해 아는 척하는 사람처럼 비쳐지는 건 원하지 않는다.

나는 누구인가라는 질문은 잘못된 질문이다. '나'는 원래 있지 않다. 고정되어 있지 않다. 나는 하나가 아니며 정신분열증에 걸리지 않았더라도 나는 여러 개이다. 또한 그 각각의 나는 고정되어 있지 않으며 불변의 성질을 가진 것도 아니다.

그 여러 개의 나는 매우 다양하게 변화 발전하고 유동적으로 흘러가며 여럿의 '나'끼리, 그리고 세상과

사람들과 관계를 맺는다. 그리고 그 관계도 끊임없이 변화한다. 그렇기 때문에 나는 누구인가라는 질문은 시작이 틀린 매우 잘못된 질문이다. 이 질문은 이미 고정되고 원형적인 내가 어딘가에 있다는 전제에서 출발해야 할 것 같은 오해를 포함하고 있다.

이 숙고는 어딘가에 고정되어 있고 불변할 것 같은 '나'를 전제로 한다. 그렇기 때문에 나는 누구인가라는 질문에 빠져들수록 '나'에 대한 규정성과 고정성이 더 딱딱해져 가는 오류와 함정에 빠질 가능성이 크다. 불변하고 영원한 것으로 착각하게 되면서 오히려 질문의 본질과 멀어져 갈 수 있다.

나는 누구인가라는 질문에 들어 있는 허점과 이 질문이 도대체 언제부터 나에게 무엇 때문에 왜 중요했는가, 그리고 왜 모든 사람들이 이 질문만 나오면 이상한 말투와 음색으로 말하는가에 대해 의심해 보는 게 좋다. 안 그러면 영원히 원형적인 '나'에 대한 허상의 굴레에 빠질 수 있다.

좀 더 좋은 방법은 '나'라는 글자와 개념이 언제부터 만들어졌으며 그래서 '나'라는 글자가 만들어 낸 거부할 수 없는 엄청난 규정들은 무엇인가에 대해서도 생각해 볼 일이다. 그건 대부분 인류가 만들어 낸 문자와 언어가

규정하는 것들이다.

　나는 몇 년 몇 월에 태어나서 어느 학교를 졸업한 그런 나를 말하는가? 그 정도의 범위에서 나 스스로를 규정하는 것에 불편함이 없다면 아무 문제는 없을 것이다. 그런데 '나'는 이 정도면 충분한가? 사회적인 수치로 통용되는 이런저런 조건을 가진 사람이면 충분한가? 그 정도면 만족스럽고 행복하겠는가? 그럴 리가 없을 것이다. 우리는 가급적 편리하게 소개하기 위해서 자신을 그렇게 규정할 뿐이다. 하지만 그게 나 자신, 우리 자신일 수는 없다.

　나는 누구인가라는 질문은 필수적인 문제이지만 그 자체로는 틀린 질문이다. 그건 그냥 삶과 인생과 자신에 대해서 정해진 대로가 아닌 다른 방식으로 깊게 잘 생각해야 한다는 뜻을 일반적으로 총칭하는, 편의상 정해진 질문으로 해석해야 한다. 그러니까 여러 방식으로 우상화되고 구태의연해지고 도식화된 질문에 대해 겸손한 자세를 버리고 철저하게 냉정해질 필요가 있다.

　누구나 각자의 위치에서 역할을 해내야 한다. 그 역할만으로도 우리는 힘겹다. 한마디로 역할 이외의 시간을 만들어 내거나 사용하지 못한다. 역할에 충실하는 것은 삶의 임무와 책임이기도 하다. 하지만 분명한 건 그 역할이 나 자신은 아니다. 그러니까 내가 만든 캐릭터들은

박신양, 「자화상 5」(2022년, 100×80.3cm)

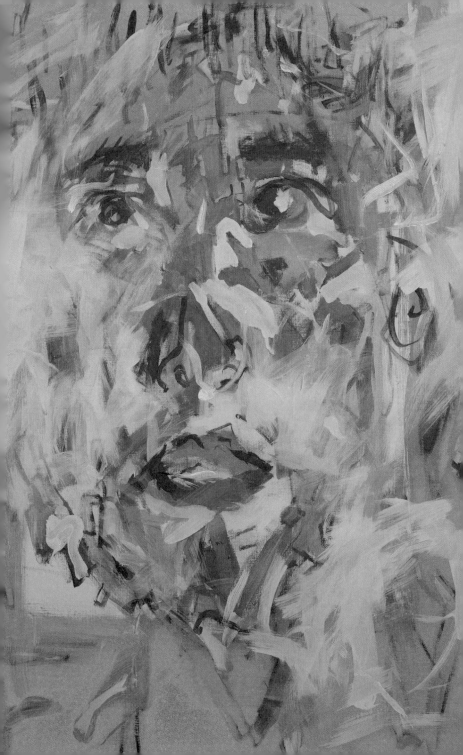

절대로 나 자신일 수 없으며 캐릭터를 만들어 가는 것은
또 다른 나이기도 하지만 그것 또한 나의 전부가 될 수는
없다. 그건 내가 선택하고 나에게 주어진 역할의 수행일
뿐이다.

　　나와 우리는 그렇게 여러 이유로 규정되고 한정
지어진다. 정해진 규정들을 넘어서 역할 이외에, 그리고
역할을 넘어서 무엇을 할 수 있는가가 그 사람이다.
그리고 그것을 해내기 위해서 어떤 노력을 하는가가
그 사람이다. 그 노력을 왜 하는가에 대해 어떤 생각과
관심을 가지는가가 그 사람이다. 그 관심에 대한 애정의
지속과 근거에 대해 얼마나 많은 진심을 쏟고 있는가가 그
사람이다. 그러니까 그가 품은 열정이 곧 그 사람이다.

　　나는 나를 포함한 모두가 역할을 넘어서는 사람이기를
바란다. 캐릭터(character)라는 말은 뭔가 독특한 면을
가진 극 중 등장인물을 말하기도 하지만 본래는 사람
자체를 말한다. 그러니까 극에 등장하는 무언가 특징적인
인물을 말하는 것이 아니라 본래의 그 사람이라는 의미도
있다. 이런 맥락에서 나를 포함한 모두가 진정한 사람,
진정한 캐릭터가 되는 기대와 희망을 놓지 않는다. 그리고
그런 사람을 만날 수 있다는 기대는 희망이다.

　　또한 그것과 표현에 대해 얘기할 수 있는 사람을 만날

수 있다는 건 매우 기다려지는 순간이다. 그런 사람을 만날
수 있다는 기대의 가능성이 있기 때문에, 그리고 그림은
순식간에 그런 대화를 가능하게 하기 때문에 그림을
그린다는 건 진심으로 기쁜 일이다.

혼돈의 원인은
어디서 오는가

박신양

어쩔 수 없이 오랫동안 현실에서도 내가 만들어 낸 캐릭터를 어느 정도 연기해야 했다. 내가 캐릭터와 나의 관계에 대해 냉정하게 설명한다면 상대방은 대혼란에 빠질 것이 분명하기 때문에 어쩔 수 없는 일이었다. 그리고 그럴 만한 시간도 없다.

누구를 만나더라도 조금씩 알아가는 당연한 과정이 생략된 채 처음부터, 아니 마주치기 전부터 이미 모든 것이 결정된 캐릭터로서 말하고 행동해야 했다. 이렇게 하는 것이 반갑지는 않지만 편리한 면도 있다. 낯선 사람 앞에서 내가 어떻게 말해야 할지, 어떤 느낌을 주어야 할지, 이런 생각을 미리 하지 않아도 되기 때문이다.

나와 타자 사이에 서로를 어떻게 대해야 할지 이미 어떤 모종의 관례적인 약속이 형성된 채로 현실에서도

나는 늘 어느 정도의 연기를 해야 했다. 한마디로 현실에서 감당해야 하는 가식적인 연기에 스스로 지쳐 갔다. 점점 나는 사람들을 만날 때마다 상대가 나를 캐릭터와 얼마큼 혼동하고 있는지를 가늠하게 되었다. 피로감에서 벗어나기 위한 자구책의 모색이었다.

환상/판타지(illusion)는 '이야기 산업'이 고도 성장을 유지할 수 있도록 하는 핵심 요소다. 나 역시 이 분야에 속해 있었다. 그렇기 때문에 사람들에게 환상이 아니라 현실 세계에 존재하는 나를 들어주고 봐달라고 요구하는 것은 타당하지 않으며 큰 무리다. 하지만 나 스스로는 이 문제를 해결해야만 했다.

이것을 글로 쓰자면 이렇다. 나는 실재하는가? 나 자신에 대한 인식을 어디서부터 다시 점검해야 할까? 나 스스로에 대한 혼돈의 원인은 어디서 오는가? 나와 타인은 어떻게 해석될 수 있는가? 나를 질식시킬 것처럼 짓누르는 이 상황들은 나에게 어떤 의미를 알려주는 열쇠인가?

사람들은 순수한 감동의 에너지를 한껏 동원했던 '감동의 순간'을 절대로 깨뜨리지 않으려고 한다. 나 또한 그렇다. 그런 감동의 순간은 흔치 않기 때문이다. 아무리 짧은 시간일지라도 그 순간만큼 절대적으로 기억에 남는 경험은 없기 때문이다. 어떤 감정을 넘어서 삶에 대해

확신을 갖는 순간은 살아가면서 흔히 만나는 기회가
아니다.

　　그래서 감정과 감각에 대해 좀 더 깊이 들여다볼
필요가 있다고 생각하게 되었다. 감정과 감각은 어떤
이유와 과정을 거쳐 나에게 작용하는 것이며 감정과
감각의 뿌리가 무엇인지 알아야 했다. 그래서 고맙게도
이런 고민을 앞서 해 줬던 철학자들의 사유에서 열쇠를
얻어야 한다는 생각을 갖게 되었고, 그런 공부까지 하는 게
쓸데없어 보이더라도 그건 별로 중요한 문제가 아니었고,
나는 현재 내 앞에 선명하게 모습을 드러내고 있는 이
질문들이 가진 절실함과 열망을 인정하고 온전히 나와
세계에 대한 질문에 집중하기로 했다.

　　대학교 1학년 때 발음부터 다시 배워야 했던 것처럼
얼마의 시간이 걸리더라도, 그리고 설령 완전한 해답이
불가능하다고 할지라도, 그리고 그것이 가져다 줄 것이
아무것도 없다고 할지라도, 지금은 생각하는 법을 다시
점검할 일이다. 아니, 그럴듯한 말로 포장하지 말고
새로 시작할 일이다. 그리고 그것은 당연히 그림으로
연결되어야 한다.

나와
관계 맺는
자아

김동훈

예술을 통해서 감정의 변화 내지 움직임이 일어
난다면, 즉 예술에 감동이 있다면, 그 감동은 주어지
는 것일까, 아니면 만들어지는 것일까? 작가는 자신
이 작품을 전시하고 관람객들에게 감동이 생기기만
을 무작정 기다리면 될까?

그 해답은 그림 속 콘텐츠와 그것을 그리는 화
가의 관계를 정립하는 문제와 관련된다. 박신양 작
가는 그 해답의 열쇠를 연기 경험에서 찾고 있다.

캐릭터를 만들 때는 나도 내가 창조하는 가상의 그처
럼 되기 위해서, 그리고 그로 보일 수 있도록 최선의
노력을 하지만 나는 가능한 한 빨리 제자리로 돌아와
야 한다. 그 제자리가 나의 자리이며 내가 만든 캐릭

터는 나의 자리에 와서는 안 된다.

작가는 연기를 할 때는 캐릭터에 몰입했지만 그러지 않을 때는 자기 자신으로 돌아와야 한다고 강조한다. 관객들이나 팬들이 작가를 캐릭터 속 인물로 생각하면서 "사람들과 상식적이고 일반적인 교류는 물론 대화조차 거의 불가능"했기 때문이다. 그래서 연기의 캐릭터와 실제 자신이 철저히 분리되어야 함을 강조한다.

배우 생활을 하면서 작가는 배역에 따라 그 캐릭터에 몰입했을 것이다. 더구나 그 배역을 오래 맡게 된다면 상당 기간 그 캐릭터와 자신 사이에서 혼란을 겪기 마련이다. 당연히 그런 중에서라도 배역이 끝날 때마다 자신으로 돌아와야만 했다. 만약 자신의 자리로 와서도 주인공의 캐릭터에 빠져 있다면 현실에 적응하지 못할 것이며, 연기를 하면서 캐릭터를 무시하고 자기를 고집한다면 좋은 연기를 보일 수 없을 것이다.

이렇게 캐릭터와 자기를 오가는 혼란을 경험한 작가는 아마 그림을 그리면서 그림 속 콘텐츠와 화가의 관계에 대해서도 많은 고심을 했던 것 같다.

박 작가는 '예술가의 자세'에 대해 나에게 박상륭의 소설 『죽음의 한 연구』를 언급한 적이 있다. "주인공 돌중은 다름 아닌 자기 자신을 소재로 탐구합니다. 내가, 우주가 어디에서 무엇 때문에 시작됐고 어디로 가는지 그 근원을 알아내야겠다고 말하죠." 박 작가는 이것을 "예술가의 자세라고 바꿔 말해도 되겠다."고 한다.

배우의 캐릭터가 되었든 화가의 콘텐츠가 되었든 간에 표현하려는 대상은 "자기 자신을 소재로 탐구"한 결과물이다. "자기 자신을 소재로"라는 말은 아마도 '자기 자신을 매개로'라는 말일 것이다. 사실 배우가 캐릭터 연기에 몰입할 때 캐릭터가 직접 연기하는 것이 아니라 배우의 몸을 매개로 캐릭터 연기가 나타난다. 그래서 배우의 몸을 매개로 하려면 먼저 그 캐릭터에 대한 배우의 해석이 있기 마련이다.

그림 속에 표현된 콘텐츠에도 먼저 작가의 해석이 있다. 콘텐츠는 그림으로 나오기 전에 작가의 감각을 통해 하나의 데이터로만 있지 않고 작가 나름의 해석을 거친다. 그것을 박 작가는 "내가 창조하는 가상"이라고 했다. 결국 창조된 가상이란 작가가 직

접 해석한 것이다. 그 해석에 '의미의 발견'과 '창조'가 나타난다.

그러면 결국 우리는 또다시 이런 문제에 직면하게 된다. 이렇게 저렇게 발견하고 창조하고 해석하는 그 예술가는 도대체 무엇을 소재로 그 작업을 하는 것일까? 박 작가는 바로 박상륭 소설의 '돌중'을 통해 대답한다. 그리고 "다름 아닌 자기 자신을 소재로 탐구합니다. 내가, 우주가 어디에서 무엇 때문에 시작됐고 어디로 가는지 그 근원을 알아내야겠다고 말하죠."라고 해석한다. 즉 자기 자신과 관계를 맺는 방식에 따라 캐릭터나 콘텐츠에 대한 해석이 달라진다고 말했다.

그 '자신과 관계 맺음'은 이미 완성된 고정된 것이 아니라 계속 추구되어야 한다. 그래서 "'나'는 원래 있지 않다. 고정되어 있지 않다. 나는 매우 다양하게 변화 발전하고 유동적으로 흘러가며 관계를 맺는다."고 작가는 결론을 맺는다.

박 작가의 작업은 유동하는 자신과의 관계를 토대로 콘텐츠의 의미를 발견하고 그것을 만들고자 한다. 그렇다면 위에서 했던 질문에 답할 수 있겠다. 예술의 감동은 주어지는 것이 아니라 만들어지는 것이

라고. 그런데 그 창조할 수 있는 감동은 유동하는 자신을 관찰하여 관계 맺음으로만 가능한 것이라고.

결국 연기에서 캐릭터와 배우의 경계만큼이나 예술에서 작품과 작가의 경계가 중요하다. 이렇게 할 때 예술 작품도 가능하고 작가의 존재도 가능해지기 때문이다.

작가가 심혈을 기울여 해석한 작품과 자신의 자리를 찾는 작가의 경계는 '제4의 벽'이라는 개념을 통해 그 토대를 확인할 수 있다.

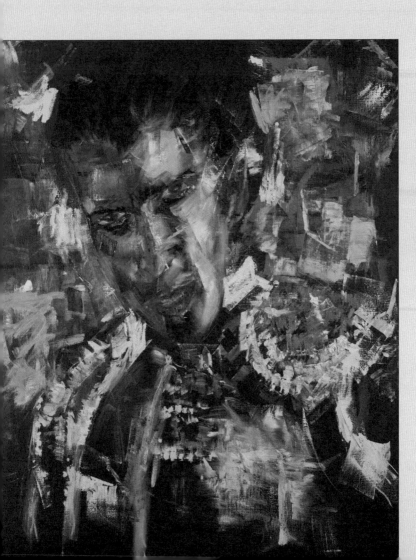

박신양, 「투우사 2」(2017년, 162.2×130.3cm)

박신양, 「토우사 3」(2022년, 227.3×162.1cm)

투우사

박신양

나는 밤을 새워 달려오는 소와 계속 마주했지만, 단 한순간도 표현에서 물러서지 않았다. 머뭇거리거나, 순간을 유보하거나, 혹시라도 대충의 선택을 하는 순간, 그게 누구라도 거기에 있어야 할 의미는 없게 된다. 나는 누군가에게는 선물이 될 표현을 위해서 나의 온 힘을 다했다. 절벽 끝에 선 투우사처럼.

'표현'이라는 소와 사투를 벌이던 어느 날, 왜 이렇게 치열한 투우가 계속되어야 하는가에 대한 의문이 들었다. 더 이상 어떤 감정도 표현할 수 없을 만큼 탈진한 상태라는 것을 깨닫고 난 이후다. 그리고 그 의문에서 시작된 '나와 삶에 대한 고민'을 고스란히 그림으로 옮겨놓기 시작했다.

순간 나는 소와 눈이 마주쳤다. 천진난만함과

애원이 담긴 눈이었다. 그 소는 나에게 자비를 보여 줬다. 달려오는 소는 나의 모습이기도 했다.

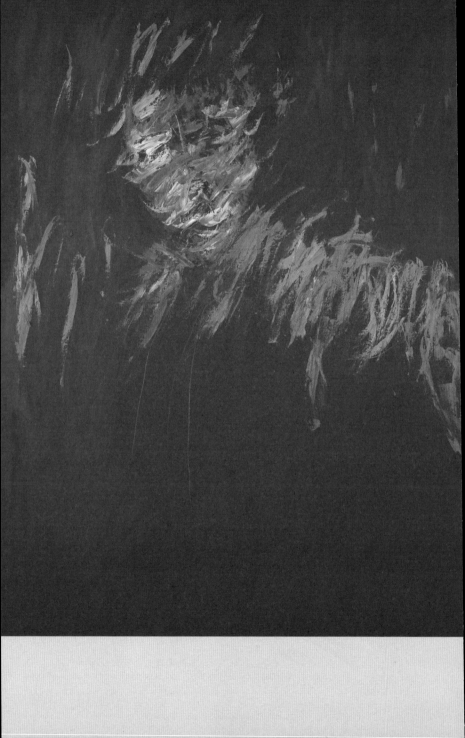

왼쪽 박신양, 「특무사 4」(2022년, 240×200cm)
오른쪽 박신양, 「특무사 5」(2023년, 240×200cm)

몰입과
이화(異化)

박신양

어떤 그림이 좋은 작품일까? 보는 사람의 상상력이
가능한 한 무한히 작동되고 동시에 이성 또한 가능한
한 최대한 작동하도록 단초를 제공하는 그림이다. 그런
그림을 그리기 위해 나는 내가 이해하고 경험했던 방법들
중에 어떤 것을 끌어올 수 있을까? 연기의 원리와 극적인
요소를 이해하는 방식을 적용해 볼 수 있겠다.

　　몰입과 이화(또는 이완)라는 데에 생각이 미친다.
몰입은 어딘가로 빠져들도록 상상력을 작동하게 해준다.
반면 이화는 몰입을 방해하고 이성 작용을 발동시킨다.
그리고 그 둘에 대한 이해와 사용과 균형, 그리고 그것이
만들어 내는 총체적인 리듬과 이미지는 표현하는 사람뿐만
아니라 관람하는 사람에 따라서 매우 다양하고 유기적인
방식으로 작동한다.

러시아 예술이론가 빅토르 시클롭스키는 문학 이론에서 '이화(defamiliarization)'라는 말을 처음 사용했는데 그것은 '낯설게 하기(making strange)'와 같은 말이며, 베르톨트 브레히트는 이것을 연극에서 구현했다.

작가의 의도, 표현, 전달을 위해서는 보는 사람이 작품에 빠져들도록 하는 몰입이 필요하다. 모든 표현은 기본적으로 몰입을 지향한다. 표현자의 생각과 느낌, 그리고 말하고자 하는 바에 보는 사람들이 몰입되기를 의도한다. 우리는 이야기 속으로 빠져들 준비가 되어 있다. 인간은 이야기에 끌리는 본능을 갖고 있다. 또한 동시에 이야기로부터 멀어지려는 본능도 가지고 있다.

보는 사람이 스스로 이성을 발휘하여 생각하는 과정을 경험하고 즐기기 위해서는 몰입과 함께 낯설게 하기, 이화가 필요하다. 두 가지 가운데 한 가지만 지배적이거나 둘 중에 한쪽에 치우쳐서 균형을 이루지 못하면 우리는 뭔가 이상하다거나 불편하다고 느끼게 된다.

그리고 색의 변화와 변주, 선과 구조, 구성 등이 시각적 즐거움을 극대화하면서, 그것이 동시에 다시 관념의 유희로 확대되어야 한다. 물론 이것들은 당연히 도식적으로 작용하지 않는다.

몰입과 이완. 왜 두 가지가 모두 필요할까? 사실상 둘

중 어느 하나만 작동하는 건 불가능하다. 또 한편으로는 두 가지가 완벽하게 균형 잡혀 있기도 힘들다. 몰입과 이완의 상호 관계 속에서 리듬과 템포가 생겨난다. 작품에서 몰입과 이완을 얼마큼 그리고 어떤 방식으로 추구하느냐에 따라 작가 특유의 독창성이 만들어진다. 또한 무서운 사실은, 그 독창성은 억지로 만들어지지 않는다.

내가 연기에서 이 방식을 다양하게 시도했던 것처럼 그림에서 몰입과 이완은 어떻게 나의 방식으로 해석될 수 있는가에 대해 생각한다.

말레비치와
절대주의

박신양

러시아 화가 카지미르 말레비치는 절대주의 회화를 창시했다. 검은 사각형과 도형들과 몇 가지 원색들과 심지어 흰 캔버스에 흰 정사각형. 이론상으로는 거기에 우리가 동화되고 몰입되어 빠져들 무엇이 있겠는가?

그때까지 미술의 역사는 평면에 가능한 한 모든 것을 실험하고 구현하지 않았는가. 하지만 충분하지 않았기에 그의 그림과 이론은 역사의 한 페이지에 남았다.

회화는 항상 그 한계를 통탄하며 다른 시도를 계속해 왔다. 말레비치는 그때까지의 회화를 어떻게 이해하고 있었을까? 그래서 그에게는 다른 어떤 것이 필요했을까? 무언가를 담아야 하고 담더라도 한정된 것밖에 담지 못하는 한 장의 그림 속에 아무것도 담지 않는 방식으로 참으로 많은 것을 담아 낸 매우 획기적인 방식이다.

말레비치는 이렇게 해서 회화와 예술을 철학적 사유의 대상으로 구현했다.

나는 그가 문학에서 시클롭스키처럼, 연극에서 브레히트처럼 '이화효과'를 강력하게 실현한 사람이라고 본다. 순수추상과 절대주의라는 말이 말레비치를 수식하는 말이지만 나는 이화효과를 회화에 적용한 사람으로 보고 싶다.

이상하고 생소하게 보지 않는다면 결국 같은 생각과 같은 표현만 남을 뿐이다. 그래도 된다면 할 말이 없겠지만. 그런데 어디 그런 세상이 있었던가? 지나간 역사에 대해서는 얼마든지 그렇게 말할 수 있더라도 문제를 지금으로 가져오면 조금 심각성이 높아진다. 지금이 매우 완전하고 익숙하고 완성적인가? 어떤 불만도 없고 그래서 원하는 지점이 없는가?

다시 이것을 나의 문제로 가져오는 순간 심각도는 또 한층 더 올라가게 된다. 그 말은 결국 이렇다. 생각하고 원하는 것이 무엇인지를 분명히 하고 그것을 표현하기 위한 가장 적합한 방식을 찾아내라. 단, 기존에 있던 방식은 제외하고. 이런 말이 된다.

더 이상 회화가 현실에 존재하는 사물을 그대로 묘사하는 데 머물러선 안 된다고 했던 말레비치의

절대주의는 그림에서 이화가 어떻게 충격적인 방식으로
다시 사람들에게 영향을 미치는가에 대해 보여 준다.
말레비치의 기하학 도형들은 예술을 감상할 때 이성
작용을 넘어서는 철학이 필요하니 깨어 있으라고
촉구한다.

만약에 검은 사각형과 도형들이 다른 방식과 같은
몰입과 동화의 일반적 요소라고 한다면 미술 역사에서
말레비치의 자리는 없었을 것이다. 말레비치는 이화효과가
몰입과 대비되는 매우 강력한 이론임을, 그래서 다른
차원의 몰입이 가능하다는 것을 매우 파격적으로 보여
주었다.

말레비치는 이미 오래전에 훨씬 앞서서 많은 것을
연구해 놓았으며, 내가 캔버스 앞에서 '재현'이라는
망령의 유혹 앞에서 멈칫거릴 때마다 이렇게 말한다. 뭘
머뭇거리지? 무엇을 담고 싶은 거지? 얼마나 담고 싶은
거지? 그리고 어떻게 담고 싶은 거지? 강력한 질문이 계속
찾아온다.

카지미르 말레비치, 「검은 사각형」(1930년)

자연스러움과
즉흥성

박신양

그림에 자연스러움과 즉흥성을 어떻게 담을 수 있을까? 그것은 어떤 방식으로 획득되는가? 어떻게 하면 그리겠다는 의지가 만들어 내는 모든 선들이 그림이 되도록 연결시킬 수 있을까? 나는 어떻게 그림을 그리고자 하는 모든 의도와 모든 시도와 흔적과 우연을 의미로 담아낼 수 있을 것인가?

눈에 보이는 것을 그려내고 싶다는 유혹과의 질긴 싸움은 끝까지 나를 괴롭힐 것이다. 또는 그러한 유혹은 오히려 고맙게도 평생 나에게 반작용을 만들어 낼 것이다. 나는 나의 종이팔레트에서 힌트를 얻는다. 거기에는 의도된 움직임이 없다. 아니, 정확하게 의도와 우연의 움직임만 강력하게 남아 있다

한번은 이런 일이 있었다. 수개월 동안 계속되는 밤샘

촬영으로 매일 밤을 새우면서 초주검 상태가 되었고 이동
중에 링거를 맞아야 할 정도로 심각한 상태였을 때였다.
그래도 정해진 분량을 촬영하기 위해서 억지로 준비를
하고 촬영장으로 나갔다. 대사를 해야 하는데 세 마디가
생각나지 않았다. 대사가 뭐였는지는 생각나지 않지만 세
마디로 이루어진 한 문장이었다.

　나는 한 단어를 발음하고는 머리가 멍해져서 그대로
있었다. 촬영 중인데도 불구하고 그냥 그 자리에 있었다.
대사를 잊어버려서 뭔가 겸연쩍은 상황을 무마하기
위한 어떤 말도 생각나지 않았다. 심지어 얼마나 시간이
흘렀는지도 모른다. 보는 사람들은 그게 연기인 줄 알고
촬영을 중단하지 않고 그냥 카메라를 돌리고 있었다.

　한참 후에 다가온 감독은 그제서야 내가 매우
심각한 상태라는 것을 감지하고는, 카메라의 앵글을
바꿔 가면서 찍을 테니 나에게 할 수 있는 만큼만 대사를
하라고 했다. 나는 겨우 한 단어씩 떠올리며 발음했다. 두
단어도 외워지지 않는 그런 상황이었다. 그다음 대사도
마찬가지였고 나머지 대사도 그렇게 촬영했다. 그렇게
한마디씩 카메라의 앵글을 바꿔서 촬영하고 편집에서
이어붙이기로 했다.

　기분이 말이 아니었다. 우선 둘러선 많은 사람들에게

미안했고 무엇보다도 내가 최선을 다하지 못했다는
생각에 스스로에 대한 부끄러움과 자괴감이 밀려왔다.
하지만 내가 할 수 있는 건 아무것도 없었다. 미안해하고
부끄러워할 만한 힘도 없었다.

　　편집된 완성본을 보면 대사를 말하는 장면만 붙어
있기 때문에 우선은 멀쩡해 보인다. 그런데 나는 그 세
컷들이 붙어 있는 장면을 보면서 '이거다!' 하는 생각을
했다. 수많은 촬영을 하면서 내가 이거다라고 할 만했던 건
그게 처음이자 마지막이다.

　　그건 꽤 괜찮았다. 모든 쓸데없는 의도가 빠지고
마지막 힘만 남아 있는 상태의 표현은 간결하고 정확했다.
그렇다면 그림에서 명확한 의도만 남겨지고 나머지가 빠져
있는 표현은 무엇일까?

　　나는 그 힌트를 나의 종이팔레트에서 얻는다.
거기에는 어떤 의도도 없다. 다만 움직임만 있을 뿐이다.
다시 말해서 의도만 정확하게 남아 있는 자연스럽고
즉흥적인 움직임이다. 나의 종이팔레트는 내가 길을 잃을
때마다 좋은 교과서가 된다.

"종이팔레트에는 의도된 움직임이 없다.
아니, 의도와 우연의 움직임만 강력하게 남아 있다."

왼쪽 박신양, 「종이팔레트 32」(2022년, 36×26cm)
오른쪽 박신양, 「종이팔레트 38」(2022년, 36×26cm)

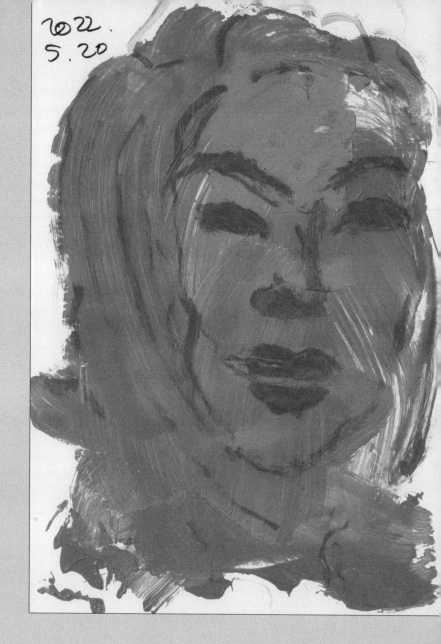

2022.
5. 20

우연과
필연의
맞닿음

김동훈

　작가는 「자연스러움과 즉흥성」에서 네 개의 질문으로 시작했다. 첫째, 그림에 자연스러움과 즉흥성을 어떻게 담을 수 있을까? 둘째, 그것은 어떤 방식으로 획득되는가? 셋째, 어떻게 하면 내가 그리겠다는 의지가 만들어 내는 모든 선들이 그림이 되도록 연결시킬 수 있을까? 넷째, 나는 어떻게 그림을 그리고자 하는 모든 의도와 모든 시도와 흔적과 우연에도 의미를 담아낼 수 있을 것인가? 이 질문들에서 볼 수 있는 작가의 공통된 고민은 즉흥성 내지 우연성에 의미를 담아내는 문제였다.

　작가는 과거 드라마나 영화 촬영에서 겪은 경험과 종이팔레트에서 이러한 고민에 대한 힌트를 얻고자 한다. 작가는 그림을 그릴 때 물감을 짜내어 섞으

려고 종이팔레트를 사용했는데, 나중에 보면 이것이 하나의 작품이 될 수 있었다. 이것에 대해 작가는 "거기에는 의도된 움직임이 없다. 아니, 정확하게 의도와 우연의 움직임만 강력하게 남아 있다."라고 말한다.

　이 두 문장은 모순이다. "의도된 움직임이 없다."고 했다가 바로 부정하고 "의도와 우연의 움직임만 남아 있다."고 한다. 전후 맥락에 맞춰 풀이하자면 '종이팔레트에 우연하게 섞인 물감이 또 하나의 그림이 된다.' 정도가 될 것이다. 그런데 작가는 이것을 부정하고 "아니, 정확하게 의도와 우연의 움직임만 강력하게 남아 있다."고 한다. 이 문장에 무슨 실수가 있는 것은 아닌가 하여 다른 문장들을 살펴보니, 작가는 계속 그 모순을 반복하고 있었다. 그러니까 작가는 자신의 생각을 효과적으로 사용하려고 일부러 '의도 없음'과 '의도 있음'을 동시에 사용하는 모순 어법을 사용하고 있었다. 다음을 보자.

　　"나는 그 힌트를 나의 종이팔레트에서 얻는다. 거기에는 어떤 의도도 없다. 다만 움직임만 있을 뿐이다. 다시 말해서 의도만 정확하게 남아 있는 자연스럽고 즉흥적인 움직임이다."

단어가 약간 바뀌었지만 여기서도 같은 말이 반복된다. "어떤 의도도 없다."고 했다가 "의도만 정확하게 남아 있는…… 즉흥적인 움직임이다."라고 한다. 왜 이러는 것일까? 작가는 도대체 무엇을 말하려는 것일까?

이 모순을 해결하려면 다음의 사례를 분석해야 한다. 박 작가는 배우 시절 밤샘 촬영으로 인해 초주검 상태가 된 적이 있었다. 링거를 맞아야 할 정도로 심각한 상태라서 대사조차 외울 수 없을 정도였다. 그때 감독은 카메라 앵글을 바꿔 가며 박 작가가 간신히 내뱉는 한마디씩만 촬영했다. 그런데 그렇게 촬영한 것을 이어붙여 편집하였더니 박 작가의 맘에 꼭 맞는 장면이 되었다.

따로 떼어 놓고 가만히 두었으면 무의미하게 되었을 대사들이 의미를 갖는 이유는 무엇이었을까? 의도된 편집이 있었기 때문이다. 설령 각 대사들이 전혀 어떤 의도 없이 발설된다 하더라도 거기에 편집을 거치면 의미가 생긴다. 그렇다면 어떤 의도도 없이 종이팔레트에 섞어 놓은 물감도 의미가 생길 수 있는 이유는 확실해진다. 작가의 의도를 거쳤기 때문이다. 그래서 작가는 "어떤 의도도 없다."고 했

다가 "의도만 정확하게 남아 있다."고 말한 것이다.

아무리 즉흥적이고 의도되지 않은 움직임이라도 그것이 아름다운 이유는 작가가 거기에 의미를 부여하기 때문이다. 종이팔레트와 같이 우연한 움직임이 작품이 되려면 작가의 개입이 있어야 한다. 그래서 즉흥성이나 우연성을 말할 때 정작 중요한 것은 즉흥성 자체가 아니다. 의미를 부여하고 해석하는 작가의 주체성이 필요하다. 마치 촬영에서 대사와 대사를 연결하는 편집자의 배치가 필요한 것과 같은 이치다. 우연성은 의미를 구성하는 주체를 필요로 한다.

사실 종이팔레트에 펼쳐진 색조와 질감에서 느끼는 감정은 물감이나 종이 자체에 존재하는 것이 아니다. 구체적인 형태나 형체가 없어도 작업자나 관람자가 자기만의 방식으로 감각하고 지각하여 의미를 부여한 것이다. 그래서 종이팔레트에서의 우연성이 의미를 갖게 되는 비결은 작가의 주체적 개입이라는 결론에 이르게 된다.

이제 글머리에 했던 질문에 답을 달 수 있겠다. 하나하나에 대답해 보자. 첫째, 그림에 자연스러움과 즉흥성을 어떻게 담을 수 있을까? 종이팔레트에 물감

섞기, 캔버스에 뿌리기, 행위예술가의 퍼포먼스 등.

둘째, 그것은 어떤 방식으로 획득되는가? 아무리 의도되지 않은 즉흥성도 작품이 되려면 그 이전에 어떤 의도가 있어야 한다. 그리고 편집이나 배치, 해석과 같은 그 이후의 의도도 있어야 한다. 작가는 이것을 "어떤 의도도 없는, 아니 의도만 남아 있는 즉흥성"이라는 모순어법으로 말하곤 했다.

어떤 의도도 없는 것을 흔히 즉흥성이라고 하지만 '작품의 즉흥성' 내지 '즉흥적 작품'은 작가의 의도가 있어야 한다. 작가가 획득해야 할 즉흥성은 '작품의 즉흥성'으로 작가의 주체성을 필요로 한다. 작가의 주체성은 다음의 질문에서 "모든 선들이 그림이 되도록 연결"시키는 것과 관련된다. 그렇다면 즉흥성을 어떤 방식으로 획득할지에 대한 질문은 어떻게 해야 "모든 선들이 그림이 되도록 연결"시키는 주체성을 얻을 수 있는지에 대한 질문이며, 그것이 바로 다음의 질문에 나타난다.

셋째, 어떻게 하면 내가 그리겠다는 의지가 만들어 내는 모든 선들이 그림이 되도록 연결할 수 있을까? 여기서 "내가 그리겠다는 의지"는 작업 이전에 갖고 있는 의도를 말하고 "모든 선들이 그림이 되

도록 연결"하는 것은 작품 이후의 작가의 주체성이다. 그것은 다음 질문에서 보듯 "모든 의도와 모든 시도와 흔적과 우연에 의미를 담아내는 것"이다.

넷째, 나는 어떻게 그림을 그리고자 하는 모든 의도와 모든 시도와 흔적과 우연에도 의미를 담아낼 수 있을 것인가? 작가의 글들에 나타나는 고민들이 주로 이 주체성을 얻기 위한 시도로 보인다.

종이팔레트나 즉흥적 연기, 피나 바우쉬가 하는 즉흥적 무용과 같은 우연성이 의미를 담아내려면 행위자의 해석, 의미 부여, 편집 등의 주체성이 있어야 한다. 이것을 알리기 위해 작가는 "어떤 의도도 없다. (……) 의도만 정확하게 남아 있는 자연스럽고 즉흥적인 움직임이다."라고 말한다. 적어도 이 점에서 작가는 우연과 필연의 맞닿음을 본 것이다.

그런데 박 작가는 일부 종이팔레트 작품에 기록을 한다. 그림 자체가 의미하도록 하기보다는 글이 의미하도록 했다. 이것은 엄밀한 의미에서 분명 우연성은 아니다. 오로지 그림으로만 그 의미가 나타나도록 하려면 어떻게 해야 할까? 이 지점이 바로 침묵이 필요한 지점이다. 즉 언어가 사라져야 할 장소다. 거기서 박 자가는 재현으로서의 그림이 아니라

표현으로서의 그림을 그리게 될 것이다.

하지만 말이 기록된 종이팔레트를 감상하는 묘미는 말과 그림이 의미하는 바가 어긋나면서 시도되는 다양한 해석 때문이다. 여기에서 박 작가는 관람자의 주체성을 자극한다. 결국 관람자의 주체성이 의도를 만들도록 한 배려인 듯싶다.

박신양, 「당나귀, 사람, 얼굴」(2022년, 155×106cm)

4부

그리움

"예수는 인류를 구원하기 위해
인간의 모든 죄를 대신 짊어지고
십자가에 달렸다고 한다.
당나귀는 그의 발을 보았을 것이다.
사람들은 예수가 그 십자가 위에서 죽기 위해
예루살렘에 들어가는지도 모른 채
자신들을 가난과 압제에서
벗어나게 해주리라 기대하며 환호했다.
당나귀는 그때 자신이 어떤 짐을 등에 지고 가는지
전혀 알지 못했을 것이다."

그 집에
가고 싶다

박신양

박신양, 「집I」 21(2022, 194×130cm)

나의 아버지는 아주 오랫동안 집을 그리셨다. 미래에 나와 내 가족, 내 동생과 동생의 가족까지 모두 같이 사는 커다란 3층 집을 계속해서 그리셨다. 아마 내가 초등학교를 다닐 때부터였던 걸로 기억한다. 나중에는 모눈종이 위에 치수까지 정확하게 그리셨고 내 방이 어디인지도 알려 주셨다. 문을 열고 들어가면 여기에 뭐가 있고 저기에 뭐가 있다고 설명해 주셨다.

나는 점점 신나게 우리 집 이야기에 빠져들었다. 실제로 어딘가에 이 집이 있는 것만 같았다. 기분 좋은 상상이었다. 나는 이미 그 집 안에 있었다. 그리고 어느새 나도 자연스럽게 아버지가 상상하는 그 집에 사는 꿈을 꾸게 되었다. 그건 세상에서 제일 행복한 집이었다.

하지만 시간이 지나고 나니 어쩌면 아버지는 이상한

꿈을 너무 오랫동안 꾸셨던 분이라는 생각을 하게 됐다. 행복을 이루는 방법을 잘 모르셨던 것 같다. 아버지는 어린 시절부터 이루고 싶어 했던 꿈을 계속 꾸기만 하셨던 게 아닐까? 하지만 그 꿈은 아버지를 지탱하는 힘이었을 것이다.

어느새 나도 집을 그리기 시작했고, 집에 대해 생각하게 되었다. 꿈이 유전되는지 관성을 지녔는지, 그게 마치 행복해지는 유일한 방법인 것처럼 나도 모르게 집을 그리고 있었다. 그런데 시간이 지날수록 생각 속의 집은 점점 커져만 갔고, 거기에 살 사람은 턱없이 부족해졌다. 그건 이미 집이 아니었다. 커다란 껍데기였다. 그건 커다란 창고나 공장 같은 모습이었다. 거기에 누군가 행복하게 사는 모습이 잘 그려지지 않을 정도로 커다란 껍데기가 되어 버렸다.

하지만 상상 속의 집은 한번 커져 버린 후에 다시 줄어들지 않았다. 이상한 일이다. 그게 줄어들면 행복과 꿈이 뭔지 다시 생각하기가 참 쉬웠을 텐데 안 줄어든다. 나도 행복을 추구하는 법을 모르기는 마찬가지다.

어느 날 당나귀가 아버지가 그리던 평면도 위에 겹쳐져 보였다. 아버지가 참 많이도 보여 주셨던 집을 만들고 싶었던 곳의 지도와 지적도로 보였다. 당나귀가

내 아버지의 얼굴 같기도 하고 내 얼굴 같기도 했다. 자기 자신만 모르는 우스꽝스러운 왕관을 쓰고 좋다고 하고 있는 당나귀. 온통 알록달록한 색깔로 우스꽝스러운 얼굴을 하고 있는데도 혼자만 모르고 심각해 있는 광대 같기도 하다.

온통 꿈을 향해 귀가 뻗어 있어서 나무처럼 자라고 있는 형상 같기도 하다. 꿈과 기대와 희망은 이미 다른 어떤 게 되어 있는 지 오랜데 말이다. 흰 털들이 눈을 뒤덮고 있다. 더러워진 지도 오래다. 그런데 짐을 지고 있던 등짝은 어디 갔을까? 꿈들이 너무 위로 올라와 버렸다. 그 모습은 꿈에 간신히 매달려 가는 것 같기도 하다. 내 얼굴 같기도 하고 내 아버지의 얼굴 같기도 하다.

당나귀를 있는 대로 분해해서 그려 보았다. 조각조각 분해해서 가능한 한 내가 본 지도처럼. 시골 마을의 땅들은 참 복잡하게도 생겼다. 저 복잡하게 생긴 지도처럼 꿈들이 복잡하게도 엉켜 있다. 그걸 어쩔 수 없이 꿈이라고 부른다. 때론 기쁘고 희망적으로 때론 절망적으로 꿈을 붙들고 산다.

그러고 보니 당나귀 머리 위에 털들이 왕관으로 보인다. 당나귀가 그토록 오랫동안 염원하고 바라고 그리던. 시간이 지나서 결국 뒤집어쓰게 될 왕관. 무거워서

버틸 수 없어도 절대 벗을 수 없는 왕관. 하지만 그는
뒤돌아 다시 갈 수도 없는 길을 지나 황야에 홀로 서 있다.
그래도 아버지의 꿈을 미워하거나 탓할 수 없다. 꿈은 참
강하다.

어렸을 때 상상 속에 살았던 그 집에 가고 싶다.
아마도 내 그림 앞에서 내가 완벽하게 혼자 있다는 것이
몹시 외로워서인지도 모르겠다. 그 집에 너무 가고 싶다.

박신양, 「종이팔레트 24」(2022년, 36×26cm)

2022. 7. 10.

ㅓ떤 감정도 힘으로 ''해결하지 못한다
는 알고 있지 90인가.

버텨야
한다

박신양

2020년에 갑상선 기능을 제거하는 치료를 받았다. 그
전에는 서 있지도 못하는 무기력한 상태가 10년 가까이
지속됐었다. 몸이 거의 말을 듣질 않았다.

그동안 나는 내 몸에 비타민 같은 것조차 주지 않고
가혹하게 혹사해 오기만 했다. 해야 할 일과 감당할 수
있는 몸 사이의 균형을 항상 잘 몰랐고 대부분의 경우에는
해야 할 일들에 비중을 뒀다. 지금부터라도 해야 할 일들을
해내기 위해서라도 몸을 조금은 아껴야겠다. 별것 아닌
것을 깨닫는 데 너무 엄청난 대가를 치르고 있다.

나는 어디서 어떻게 시작되었는가라는 질문을
총체적으로 다시 해보라는 신호로 받아들인다. 나를
이루는 근본이 무엇이었으며 이제까지 부여잡고 있던
것들은 무엇이었으며 그것은 어디에서 비롯되었는가를

처음부터 다시 생각하라고 엄청나게 의미 있는 시간이
주어지고 있다는 것으로 해석될 수 있다. 이런 시간이
주어진다는 것은 감사한 일이다.

요즘 나는 아침에 일어나면 홍차 한 잔을 마신다.
꿀을 좀 탔다. 일어나서 사람임을 확인하려고 기를 쓰고
몸부림치는 중이다. 입안 곳곳에 염증이 생기고 혓바늘이
돋았다. 그래서 비타민도 하나 골랐다.

이제서야 면역력이라도 증진시키려고 안간힘을 쓰기
시작했다. 이겨내야 한다. 버텨내야 한다. 그래야 그림을
그릴 수 있다. 그런데 스스로를 위하는 일이 왜 이토록
어색할까?

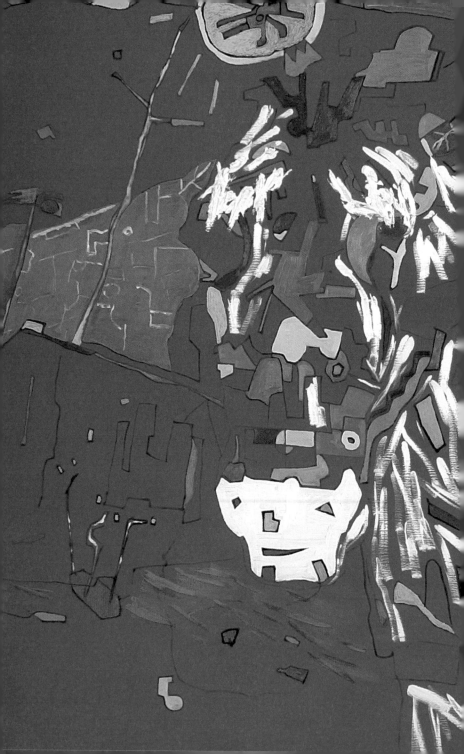

왼쪽 박신양, 「당나귀 24」(2017년, 162.2×130.3cm)
위쪽 박신양, 「당나귀 23」, 아래쪽 「당나귀 22」(2016년, 100×80.3cm)

그리움의
해부

박신양

나는 그동안 내가 그리려고 했던 그림들을 다시
그려 보기로 했다. 친구 키릴의 얼굴을 다시 그리면서
'그리움'이란 무엇일까 하는 생각이 들었다. 오랫동안
그리운 사람들이 보고 싶어서 그림을 그리기 시작한
건데, 무엇 때문에 그들을 그리워하는지에 대해 보다 더
근본적인 생각을 하기 시작했다.

그들은 한없는 신뢰와 이해와 용서로 나를 가감 없이
바라봐 주고 믿고 기다려 준 사람들이라는 점에서 내가
러시아에서 찾은 보물들이다. 사람이 사람에게 기대하는
것, 그것을 그들이 보여 주었었다. 그리움의 본질은 바로
그 사람에 대한 이해를 향해 열려 있는 마음일 것이다.

누군가가 그립다면 그를 보면 된다. 그런데도
그리움이라는 감정을 애써 낭만적인 수준에서 포장하고

집착하고 어쩌지 못하면서 거기서 한 걸음을 나아가지 못하는 이유는 무엇인가? 거기에는 그 바람이 채워지지 않기 때문에 오는 실망감, 절망감, 패배감이 포함되어 있다. 그리움은 그런 감정이다.

그리움이 누군가를 생각하고 좋아하는 가장 원초적인 단서가 될 수는 있다. 그리움은 분명 우정의 증거이기도 하다. 그리움은 누군가를 닮고 싶고 만나고 싶다는 의지를 만들기도 한다.

하지만 그리움은 그 자체로는 당장 누군가에게 도움이 되거나 효과적으로 작용하는 그런 감정은 아니다. 좀 더 냉정하게 다룬다면 나는 그리워서 그리워한 게 아니라는 의심을 해볼 수 있다. 그리움이라는 실체 없는 허상을 부여잡고 안주하고 싶었던 건 아닌가? 아니면 다른 필요한 무엇이 있는데 그것을 찾지 못해서 대리 만족을 얻기 위한 감정적 대상을 정하고 있었던 것은 아닌가?

앞으로 나아가기가 두려워서, 행동하고 실천하기 싫어서, 변화를 예측할 수 없기 때문에, 그저 지난 시간에 머물고 싶었던 건 아닐까? 꽤 괜찮았던 장면과 인물들을 등장시켜 스스로 그럴듯한 스토리를 만들어 왔던 건 아닐까? 또 지금까지의 그리움을 부정하고 싶지 않아서 그것을 이유 있는 감정으로 둔갑시켜 영원히 저장하려고

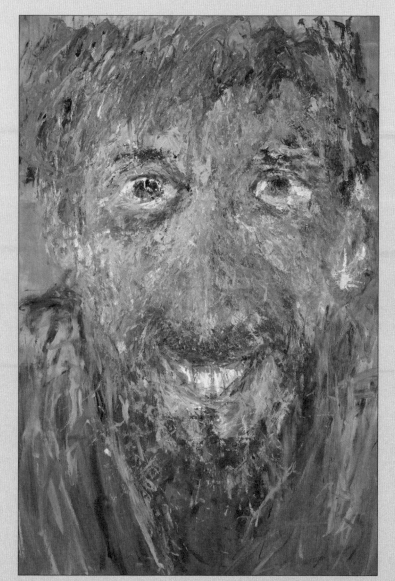

박신양, 「키릴 2」(2022년, 193.9×130.3cm)

박신양, 「키릴 3」(2022년, 193.9×130.3cm)

했던 건 아닐까? 감정에는 그런 기능이 있기도 하다.

드라마 기획 때문에 한동안 한 정신병원을 취재한 적이 있다. 거기에 있는 많은 환자들은 자신이 만들어 놓은 거대한 세상 안에 갇혀 영원불멸할 것만 같은 어떤 상상과 감정에 함몰되어 옴짝달싹 못 하고 머물러 있었다. 문득 내가 그 병원의 환자들과 다른 점이 무엇인가 싶었다.

혹시 나도 그렇게 나만의 세계를 만들고 파묻히기 위해서 소극적이고 패배적인 감정을 부여잡고 집착하고 있지는 않은가? 그렇게 생각하자니 그 환자들이 정말 아픈 사람 맞나 싶기도 했고 내가 그들과 다른 것이 무엇인가도 생각하게 되었다.

나는 어쩌면 그리움이라는 별로 오해의 여지 없는 감정을 방패 삼아 새로운 일이 벌어지지 않기만을 바라고 있었던 것은 아닐까? 어떤 것도 기대하지 않고 노력하지 않기 위해, 그런 기대를 스스로 포기하고, 그런 기회를 미리 차단하기 위해, 그리고 그런 나 자신을 변명하기 위해 집착했던 감정이 그리움의 정체는 아니었을까?

그렇다면 그리움이라고 믿어 왔던 감정은 사실 슬픈 감정에 가까운 것이다. 어쩌면 일으키기 어려운 몸이 적당한 감정을 만들어 내는 것일 수도 있다. 그런 게 아니라면 왜 이런 슬프거나 아픈 종류에 해당하는 감정에

침잠하게 된 걸까? 그리고 지금부터 어떻게 해야 할까?

이때 갑자기 한기가 느껴지면서 내가 있는 곳이 춥고 캄캄하고 황량한 허허벌판이라는 생각이 휙 지나갔다. 그것은 좀 추위가 느껴지면서 고통스러운 어떤 순간이었다. 지금까지 나는 내 감정을 분석해야 한다는 생각만 했었지 그걸 해결할 생각은 없었구나. 다시 봐지거나 해결될 수 있는 거라고 생각하지 않았었다는 것을 어느 정도 시인할 수밖에 없었다.

어쩌면 전부가 아니더라도 어느 정도는 붙들고 의지하기 위한 감정이 필요했던 거라는 생각이 들었다. 그리고 그것을 해결해야 할 사람은 다른 누구도 무엇도 아닌 오직 나 자신이라는 것을 알게 되는 좀 엉뚱한 순간이었다.

부끄러움과 수치스러움이기도 했고 다소 황당함과 어느 정도의 한기가 함께 몰려왔다. 누구에게 부끄러운지도 불분명했고 누가 누구에게 황당한 건지도 헷갈렸다.

그것은 어쩌면 쓸모없는 감정이었다는 자괴감도 들었다. 내가 나를 바로 보는 순간은 어떤 면에서는 상당히 처절하고 한편으로는 즐거운 순간이었다. 모든 그럴듯한 핑곗거리들을 제거하고 나를 다시 바라본다는 것은 그런

느낌이었다.

　여전히 친구가 그립고 그리움은 분명 특별히 틀리지 않은 감정이다. 하지만 그리움이 그 모든 것의 변명이 될 수는 없다. 그 그리움을 마주함으로써 몸을 일으키고 무언가 사람으로서 의미 있는 일을 하기 위해 움직이지 못한다면 그리움은 그냥 그리움일 뿐이다. 그리운 감정 자체만으로도 보통은 의미가 있겠지만 그만 한 정도에서 그친다면 내가 친구와 그리움을 다시 그려야 할 충분한 이유는 없다.

　일어나자. 그리고 그리움에 대한 해부로 그림을 그리자. 나는 내가 가진 모든 감정과 감각들을 표현을 위해 사용해야 하지 않는가. 그리고 이미 가지고 있어서 가졌다는 것조차 인식하지 못하더라도 감정과 감각은 스스로 생각하는 정도를 훨씬 넘어서는 고통을 통해서만 해석될 수 있으며 또한 표현될 수 있다는 것을 모르는 게 아니지 않은가. 알지 못하면 연기도 그림도 불가능하며 표현이 정확하게 그런 거라는 점을 잘 알고 있지 않은가.

　그 친구는 도대체 얼마나 많은 것들을 나에게 알려 주고 있나. 얼마나 고마운가. 그리고 그리움은 얼마나 자세히 들여다볼 만한 가치가 있는 감정인가.

감정은
사람을 어디로
이끄는가

박신양

이해와 용서를 그리고 싶었다. 무슨 용서와 무슨 이해를 그리고 싶은지 사실 정확히 모른다. 다만 내가 기억하는 사람들에게서 경험했던 용서의 시선이 몹시 그리웠던 것만은 분명하다.

그것은 이 말이 가지고 있는 흔한 선입견적인 의미대로 타자를 이해하고 용서해야 한다는 말이 아니라 나 스스로를 똑바로 쳐다본다는 뜻이다. 오랫동안 스스로 쌓아 온 관성 덕분에 어디서부터 어떻게 다뤄야 할지 도무지 몰랐던 것들과 그 관성을 멈추지 못하는 스스로를 대면해야 한다. 관성이란 놈의 낯짝도 들여다봐야 한다. 지금 내가 어떤 모습이라고 할지라도, 설령 30분을 서 있지 못하더라도 그런 나 자신을 직시해야 한다.

이제 눈과 귀를 가리지 말고 열어야 한다. 무감각과

293

관성에서 깨어나야 한다. 모든 감각을 생생하게 살아 있는 채로 되돌리고 나 자신을 흔들리지 않고 똑바로 쳐다보아야 한다. 그래야 무엇이 되었건 그다음이 가능해질 터다.

그동안 의심할 필요가 없는 감정들을 애써 뒤엎고 처음부터 다시 생각한다는 건 만만치 않은 일이다. 하지만 그런 노력이 그림에 담긴다면, 나는 그림에 위로를 담을 수 있을 것이다. 이해와 용서도 담을 수 있을 것이다.

사람은 감정에 기대는 동물이다. 내 감정이 잘못될 수 있다는 걸 의심하고 시인하는 것은 쉬운 일이 아니다. 자기 자신을 다시 본다는 건 자신의 감정을 다시 점검한다는 일일 것이다.

내 감정을 가능한 한 낱낱이 해부해야 한다. 나약함에서 오는 변명과 같은 감정, 포기하기 위해 단정해 버리는 감정, 숨기 위해 기대는 감정, 앞으로 나아가지 않도록 주저앉히는 감정, 이 모든 것들이 감정이라는 매우 현란한 얼굴을 하고 현실과 나를 직시하는 것을 방해한다.

내 감정을 정말 똑바로 대면하는 일은 마치 메마른 광야에 알몸으로 혼자 서 있는 것 같은 그런 것이다. 잠깐도 아니고 계속해서 언제 끝날지도 모르는 채. 별것 아닌 것처럼 보일 수 있는 이 맞닥뜨림은 사실 평생이

걸릴 수도 있다. 만약 이것이 고통스러운 과정이라고 해서 겪지 않는다면, 그래서 잘못된 감정이 옳다고 스스로를 세뇌하며 산다면, 그거야말로 정말 끔찍한 비극일 것이다.

그림을 그리기 위해서는 무엇보다도 먼저 봐야 한다. '본다는 것'은 대상을 깊이 파악하는 것이다. 동시에 그 대상을 대하는 '나 자신을 파악하는' 일이기도 하다. 지속적으로 대상을 파악하는 건 내가 그것을 인식하는 방식과 더불어 그리는 방식을 탐구하는 것이며, 그래서 그림을 그린다는 것은 나를 깊숙이 들여다보는 일이기도 하다.

나는 러시아에서 만났던 친구들을 그토록 그리워했고 그 그리움은 내가 그림을 그리도록 이끌었다. 그리고 나는 그리움에 대해 총체적인 점검을 하면서 사지가 후들거리는 시간을 경험하고 있더라도 그건 분명히 감사한 일이다. 설령 그 그리움으로 아무것도 한 일이 없더라도. 그래서 그리움은 또한 가치가 있는 감정이고, 옳고 타당하다.

나는 그리움이 왜 필요한가에 대해 미리 생각하고 예측하거나 계산할 수 없었다. 다만 그리움의 뒷면에 자리 잡고 있는 어떤 것의 정체가 매우 궁금했다. 그리고 그림을 그리는 시간은 그리움을 해부하는 시간이기도 했다.

그림에서 감정을 다루는 시선은 1인칭이다. 그것은

다른 방법 없이 정면으로 승부하는 것이다. 나 스스로 내 감정과 마주한다는 것은, 제3자의 시선과 입장에서 묘사될 수 없다. 그래서 1인칭이다. 그랬을 때라야만 그 표현이 누군가에게 의미를 만들어 낼 수 있다.

내가 그리는 대상은 나에게 많은 생각을 할 수 있게 해준 이들이다. 나는 그들로부터 이미 많은 것을 배웠다. 키릴, 유리 미하일로비치, 피나 바우쉬, 당나귀, 그리고 사과. 모두 나에게 많은 것을 알려 주었다. 그리고 앞으로도 그럴 것이라는 생각에 의문이 없으며 그러기 위해서 나는 아무에게도 필요가 없을지라도 이런 나만의 질문들을 선택한다. 감정은 다른 누군가가 아닌 내가 느끼는 것이며 나의 감정을 해부한다는 것은 다시 말하면 그 감정들이 나를 어디로 이끌고 있는가를 해석하는 일일 것이다.

그리움의
두 가지 속성

김동훈

작가가 그리워하는 사람들이 있다. "한없는 신뢰와 이해와 용서로 나를 가감 없이 바라봐 주고 믿고 기다려 준 사람들"이라고 한다. 작가는 그리움을 이렇게 정의한다. "그 사람에 대한 이해를 향해 열려 있는 마음." 그러고 나서 작가는 보다 구체적으로 그리움을 묘사한다.

그리움은 "그 바람이 채워지지 않는 실망감, 절망감, 패배감이 포함"되어 있다. 좀 바꿔 말한다면 작가는 그리움의 바람이 채워지지 않기 때문에 실망감, 절망감, 패배감이 포함된 게 그리움이라 한다.

그리움에 대해 먼저 했던 정의 "이해를 향해 열려 있는 마음"은 두 번째 정의에서 말한 그 '바람'이다. 그렇다면 첫 번째 정의는 '이해를 향한 바람', 그

러니까 '자신이 이해받으려는 소망'이었다는 의미이며, 두 번째 정의 "바람이 채워지지 않기 때문에 오는 실감, 절망감, 패배감"은 이해받기를 소망했지만 그러지 못한 절망의 감정이다.

그러니까 그토록 그리워하던 사람을 만나도 이해를 받지 못한다면 그 그리움이라는 감정은 무엇인가를 또 소망할 수밖에 없다. 그렇다고 또 다른 대상을 그리워하는 것인가? 아니다.

작가의 말을 따른다면 그리움과는 "다른 필요한 무엇"이 있고 그것을 찾지 못한 대리 감정이 그리움이다. 아마 그리워하던 사람을 만나도 그리울 때 그 그리움이 계속되는 것은 이해받지 못했기 때문일 것이다. 그래서 또다시 이해를 향해 소망을 갖는 것이 바로 그리움이다. 그리움이 가실 줄 모르고 반복되는 이유는 그리움과 그 대상을 만남으로 해결될 수 없기 때문이다.

이해받으려는 소망과 그러지 못함에서 오는 절망이 그리움이라면, 무엇보다도 박 작가가 이해받고 싶어 하는 것이 무엇인지로 그 통증과 같은 그리움의 문제를 해결할 수 있겠다. 하지만 박 작가는 그리움을 "슬픔이라는 욕구"라고 다시 한번 그리움을 해

부한 후 마무리한다.

그렇다면 이런 질문이 남는다. 작가가 이해받으려고 하는 것은 도대체 무엇일까? 자신이 표현하는 그 세계인 것은 아닐까?

> "그리움에 대한 해부로 그림을 그려라. 나는 내가 가진 모든 감정과 감각들을 표현을 위해 사용해야 한다. 그리고 감정과 감각은 절대로 고정되어 있는 것이 아니며 스스로 생각하는 정도를 훨씬 넘어서는 고통을 통해서만 해석될 수 있으며 또한 표현될 수 있다."

박신양, 「얼굴 2-1」(2022년, 116.8×91cm)

박신양, 「얼굴 2」(2017년, 90.9×72.7cm)

필요에 대한
의문

박신양

단지 필요에 의해서라면 모든 것들이 그 자리에 있을
리가 만무하다. 그림을 그린다는 건 내가 속한 세상의
습관, 체계, 방식과 동떨어져 있으며 밀접하지 않다. 나는
그림 그리기를 그보다는 좀 더 본능적인 행위로 이해한다.
그림을 그린다는 것은 생산적인 것과는 거리가 멀다.
그리는 행위 자체가 비효율적이기 때문에 순수한 의미로
비생산적이다. 효용성 관점에서 그림 그리기는 매우
쓸데없는 짓에 해당할 수 있다.

그런데 우리가 얼마나 체계적이고 효율적이기 위해
태어났는가? 생각해 보면 그래야 한다는 강요를 참 많이도
받아왔다. 오랫동안 다양한 방법으로. 그런데 무엇 때문에,
무엇을 위하여 효율적이어야 하는가?

하지만 나를 포함해서 모든 인간은 사실 그러기

힘들다. 체계와 효율의 요구에 충분히 저항하기란 쉽지 않다. 하지만 적어도 스스로 선택할 수는 있다. 체계적이고 효율적이지 않은 어떤 것이라 할지라도 그것을 선택하는 건 각자의 자유이며 권리이다.

어떤 이유로든 필요와 효율에 해당하는 쪽의 반대편에 서기로 결정하고 나면 그제야 숨통이 좀 트인다. 밑바닥 어딘가로부터 기쁨이 올라온다. 필요에 의문을 가진다면 흔히 접하지 못하는 조금 다른 종류의 기쁨이 무엇인지 알 수 있게 될 가능성에 가까워진다.

왼쪽 박신양, 「남자 얼굴 2」(2023년, 65.1×53cm)
오른쪽 박신양, 「남자 얼굴 1」(2023년, 100×80.3cm)

상상과 현실의
경계에서

박신양

연극에서 무대와 관객석을 구분하는 가상의 벽을
'제4의 벽'이라고 한다. 우리가 수시로 접하는 연극, 영화,
TV 등 모든 공연과 영상매체에 공통적으로 적용되는
개념이며 원리이다.

이 개념은 신과 영웅의 이야기나 현실과 거리가 먼
이야기가 아닌 인간-사람들의 내밀한 이야기를 하기
위해서 자연스럽게 만들어졌고 또한 그 목적을 위해
고안된 연극과 연기의 개념이기도 하다.

연극과 연기는 보다 더 내면적인 인간의 심리를
표현하기 위해서, 그리고 사실적으로 보여지기 위하여
연극이 벌어지는 집의 거실이나 방의 벽 하나를 없는
것으로 가정하자고 관객과 약속을 한다는 이론이다.
그렇게 의도적으로 떼내어진 벽을 통해서 관객은 그 안을

들여다보는 방식으로 극을 관람한다. 이것은 연극, 영화, 드라마에서 매우 기본적인 전제이며 이 원리가 만들어진 이후로 그 누구도 여기에 대해서 이의를 표할 수 없는 강력한 법칙으로 자리를 잡았다.

공연과 영상 산업은 이 원리를 바탕으로 관객을 이야기 속으로 끌어들이고 관객들은 만들어진 이야기 속에서 감동을 받기도 한다. 그리고 그 감동은 나의 경우처럼 인생의 중대한 결정에 작용하기도 한다.

무대와 관객, 그리고 상상과 현실의 경계 지점에 제4의 벽이라고 하는 안 보이는 선 또는 벽이 존재한다. 관객은 이 '선-벽'을 기준으로 무대와 등장인물에게 '우리는 안 보이는 사람들이고 없는 존재이니 우리를 신경 쓰지 말고 마치 우리가 없는 것처럼 연극을 해달라.'는 입장을 취하게 되고, 연기자는 약속에 따라 마치 아무도 없는 것처럼 연극을 한다. 관객은 있지만 없는 것이다.

제4의 벽은 안 보이지만 절대적인 약속의 벽이다. 이 선-벽은 실재하지도 않고 보이지도 않으며 만져지지도 않고, 그렇다고 엄격하게 어떤 보이는 선을 그어 놓은 것도 아니다. 다만 무대와 관객 또는 관람자를 심리적으로 구분 짓는 서로 간의 합의에 의한 선이다. 처음에는 물리적인 위치에 존재하지만, 극이 시작되면 이 선은 심리적인

선으로 바뀌고 심리 변화에 따라 이동한다.

제4의 벽은 만들어진 후로 '거의 절대적인, 무조건적인 신념에 가까운 선-벽'으로 지금까지 유지되고 있다. 그 속으로 빠져들기를 바라는 모든 만들어진 이야기들과 뒤로 물러나 있는 관객들 사이의 기준선이다.

모든 이야기는 감동을 의도한다. 감동은 나의 기대와 상상 저 너머에 있는, 실현 불가능할 것 같은 어떤 것을 바라고 있지만 이루어지리라는 기대는 포기하고 있던 어떤 것이 갑자기 주어지거나 눈앞에 현실화됐을 때 느끼는 감정이다. 감동은 그런 점에서 마술과 같은 것이고 흔한 일이 아니기 때문에 우리는 감동의 순간을 매우 갈망하며, 감동의 순간을 경험하면 그것은 경험한 사람에게 너무도 강력한 기억과 좌표로 각인된다. 나에게도 그랬다.

이제는 누구도 그 선-벽의 정체가 무엇이며 왜 우리는 상상의 도움을 받아 그 선-벽을 넘어서 환상적인 이야기의 세계로 빠져들려고 하는지에 대해 질문하지 않는다. 나는 그림을 그리면서 내가 살아왔고 법칙으로 지켜 왔던 제4의 벽이라는 경계를 유심히 들여다본다.

그림을 그리는 시간 동안 나의 감정과 감각을 총체적으로 다시 들여다보는 시도를 하면서 같은 방식으로 내가 느꼈던 감동을 포함한 여러 감정과 거기에 작용하는

감각들을 들여다볼 필요가 있다는 것을 느꼈고 또한 그것이 시작되는 지점이 어디이며 왜 그런지에 대해 확인할 필요가 있었다. 내가 표현하려는 진짜 이유와 근원을 확인하고 싶은 마음이었다.

그것은 제4의 벽이라는 나의 대부분의 경험과 사고와 사유의 방식이 정해졌던 어떤 지점이라는 생각에 이르자 나의 궁금증은 다시 상상과 현실의 경계와 그것의 근원적인 시작이 어디이며 무엇이었는지에 대해 초점이 이동하고 있었다.

이 선-벽은 안쪽과 바깥쪽의 어느 시점에서 반대편을 바라보느냐에 따라 다양한 사유가 가능해진다. 환상과 현실, 몰입과 이화, 감정과 감각, 본능과 상상과 이성, 연극과 관객, 그림과 전시와 관람자 등등.

우리는 어떤 것에 빠져들기도 하고 냉담한 자세를 유지하기도 한다. 우리는 무엇에 빠져들 것인가와 또는 빠져나올 것인가를 선택할 수도 있다. 실은 누구나 어쩔 수 없이 매 순간 그래야만 한다.

그런 점에서 제4의 벽은 우리의 상상이 시작되는 지점이 어디인가를 확인할 수 있는 비교적 분명한 근거가 된다. 또한 모든 감정에 대해 재고할 수 있는 것처럼 제4의 벽이라는 상상과 현실의 경계선도 불변하는 어떤 것이

아니라는 추론과 고찰이 가능해진다.

특히 나를 비롯한 수동적인 위치에 있는 관객의 입장에서는 설정된 제4의 벽에 대해 문제를 제기한다는 것은 대단히 어려운 일이다. 누군가에 의해 설정된 제4의 벽을 받아들이는 것밖에는 다른 방법은 없으며, 이 말은 우리가 누군가가 만들어 내는 감정의 정의와 해석에 획일화될 수 있다는 것을 뜻한다.

제4의 벽의 존재를 확인해 보는 것은 우리가 알고 있고 확신하고 있는 감정이 혹시 주입받은 것은 아닌지 또는 누군가의 필요에 의해 정해진 것이 아닌지를 확인해 볼 수 있는 비교적 가시적인 근거가 된다.

또한 의도적으로 그 선-벽의 위치를 조정해 보는 방식으로 그 선-벽을 점검해 볼 필요가 있다. 그리고 나는 같은 방식으로 감동이라는 감정과 거기에 동원되는 감각들을 들여다보기 시작한다.

우리는 모두 나의 이야기를 바란다. 똑같지 않더라도 비슷한 이야기를 바란다. 나의 이야기를 더 강력하고 그럴듯하게 만들어 나갈 힌트를 어딘가 다른 이야기 속에서 얻고 싶은 것이다.

그렇기 때문에 나를 대입할 대상을 끊임없이 찾아 헤매고, 연극, 영화, 책들과 음악과 그림은 그렇게

작용한다. 그리고 우리 모두와 각 장르는 확대되거나
변형된 자신만의 각자의 제4의 벽을 가지고 있다. 그것은
상상이 시작되는 지점이기도 하다.

　　엄연히 존재하지만 또한 어떤 방식으로도 친숙해질 수
없는 한없이 생소한 경계선에서의 경험들이 나의 그림과
그림을 그리는 행위, 그리고 그림이 보여지는 일련의
과정들을 통해서 제4의 벽이라는 경계를 근거로 나의
감정과 감각이 어떻게 작용하는지를 스스로 지켜볼 수
있게 된다면 황홀한 일이 될 것이다. 그렇게 된다면 나는
'감정은 나를 어디로 이끄는가?'와 '무엇이 나를 움직이게
하는가?'에 대해 고찰을 계속해 갈 수 있을 것이다.

　　제4의 벽은 직감적으로 당장이라도 때려 부수고
거부해야 할 무슨 벽 같은 어감을 가지고 있어서 해체해야
할 이유를 갖다 붙여야 할 어떤 것으로 오인되거나
부정적인 선입견이 만들어지기도 한다. 하지만 우리는
상상이라는 단어에 대해서 당장 때려 부숴야 할 어떤
태세를 갖추지는 않는다. 그것은 상상의 본능과 그것이
초래한 구조와의 관계를 설명하는 다른 말이며 상상과
현실의 경계선이 무대에 비교적 가시적으로 존재하는
형태라고 볼 수 있다. 제4의 벽은 다시 말하면 상상의
시작점이라는 말과 같은 말이며, 다른 쪽에서 본다면

상상을 의도하는 지점이기도 하다.

　　보이지도 않으면서 실체가 불분명한 이 거대한 본능의
벽은 나의 많은 것을 결정지었으며, 오랜 시간에 걸친 나의
짐이기도 하다. 그리고 그 짐은 나와 세상과 사람들을
돌아보고 다시 무한한 생각의 가능성을 허용한다는 점에서
희망의 다른 의미이기도 하다. 그것은 우리가 끊임없이
대면하는 상상과 현실의 아슬아슬한 경계다.

　　우리는 상상이라는 본능을 가지고 있고 끊임없이
현실과 상상의 경계에서 요동치고 있다. 그리고 그
경계에서 생소함으로 식은땀을 흘리며 서 있는 나 자신을
지켜보는 것 또한 매우 흥미로운 일이기도 하다.

　　다시 나에게 주어진 짐에 대해 생각한다. 그 어떤 짐도
한마디로 규정하고 단정하기에는 모자란다. 마찬가지로
어떤 상황과 감정도 그러하다. 어떤 색도 단순히 그
색으로만 있지 않고 무수히 많은 다른 색들이 들어
있지만 우리는 선택적으로, 그리고 어느 정도 도식적으로
받아들인다. 원하는 색에 대해 근거 없는 단정과 고집을
하면서 나머지 색을 거부하기도 한다. 거부하더라도
여전히 거기에는 많은 색들이 있다.

　　그렇게 우리는 제4의 벽뿐만 아니라 모든 상상이
시작되는 지점에서 이미 우리는 어떤 선택을 의도하는

경우가 대부분이며 그 선택의 근거가 어디에서 비롯됐는지 잘 들여다보지 못한다. 그런 점에서 우리 모두에게 너무나 분명한 감각인 감정은 공들여 들여다볼 만한 이유가 충분히 있다고 보며, 그것은 인생의 다른 것들을 알아 가기에 참으로 좋은 재료가 될 수 있다.

그것은 내가 감동이라든가 행복이라든가 하는 개념들의 표피적인 해석에 동의하지 못하는 이유다. 색의 경우에 그렇듯이 감각과 감정에는 무수히 많은 가능성의 색을 포함하고 있다는 것이 흥미로운 지점이다.

나는 내가 가지고 있는 감정과 감각의 근거에 대해 특별히 인지하지 못했었다는 것을 고백한다. 그런 점에서 나는 나에게 주어진 짐의 참뜻과 행복의 참뜻을 기꺼이 혼동할 준비를 한다.

모두
움직인다

박신양

내가 이제까지 눈을 뜨고 보아 온 세상과 장면들이
의심할 여지 없이 너무나 분명하다는 생각은 하지 않았다.
사진의 픽스숏(정지된 화면)이 대상의 본질을 영구
보관하는 가장 효과적인 방법이라는 생각도 하지 않았다.
그림을 그리면서 이런 생각은 더욱 선명해졌다.

그림이 어떻게 멈추고 정지돼 있을까? 움직이는 게
진짜고 진실 아닐까? 현실 어디에도 움직이지 않는 건
없으니까. 그리고 생명력의 본질은 정지함에 있지 않고
움직임에 있다. 정서가 움직이지 않는 연기를 박제된 연기
또는 다른 말로 죽음이라고 한다. 그림도 마찬가지일
것이다. 형태든 선이든 색이든 면이든 모두 움직이고
생명에 가득 찬 춤을 춰야 한다.

정확하다는 건 뭘까? 편의상 눈에 보이거나 사진처럼

보이는 것을 정확성이라고 한다면 나에게 '정확성'이란
오히려 눈으로 볼 때가 아니라 눈을 감았을 때 더
선명해진다. 나에게 정확성이란 그렇게 오히려 눈의
현혹으로부터 벗어났을 때 더 뚜렷해진다.

상상이
시작되는
흥미로운
경계

박신양

내가 인생에서 매우 중요한 두 가지 결정을 하게 된
이유는 '감동'에 있다. 그래서 도대체 감동이 뭐길래 내가
이런 막중한 결정을 하게 되는 것일까 생각하지 않을
수 없다. 감동을 받았다면 거기에 대해 의심하지 않고
그대로 인정해도 될까? 감동은 도대체 어디에서 시작되는
감정일까? 그게 그렇게 절대적인 기준이 되는 감정일 수
있을까?

누군가 '감동' 받았다고 말할 때 우리는 대부분 그
감정을 의심하지 않는다. 그래서 자신에게뿐만 아니라
남들에게도 무엇 때문에 감동을 받았느냐고 꼬치꼬치
캐묻지 않는다. 결국 감동을 받았다는 말은 더 이상 그
이유에 대해 질문받거나 설명하지 않아도 된다는 일종의
감정의 최상위 상태를 말하며 이론의 여지를 방지하는

최종적 결론의 의미이다. 어떤 때는 감동이라는 말이 마치 의심하지 말라는 경고 같기도 하다.

감동받았다는 사실에 대해서 의심하는 건 일종의 불순한 태도처럼 보이기도 한다. 하지만 감동이라고 생각한 감정과 그 순간이 자연스럽거나 우연한 것이 아니라면? 또는 불순물이 들어 있었는데 스스로 알아차리지 못했다면? 혹시 나의 내면에서 어떤 방어기제가 작용해서 감동이 아닌데도 감동이라고 여기고자 했다면?

내가 노력하지 않는데도 나의 감각에서 기대하던 어느 부분을 정확한 표적으로 삼은 것처럼 눈앞에 펼쳐지는 현실을 경험할 때 그것을 감동이라고 한다. 상품이건 영화건 예술품이건 생각지도 못했고 꿈속에서나 그리던 어떤 것을 눈앞에 구현하기 위한 목적으로 공들여진다. 그리고 우리는 그것들이 내가 지불해야 할 가치의 수준보다 더 훌륭하다는 만족감이 드는 순간 그것을 감동이라고 말한다.

그러니까 적어도 많은 사람들을 대상으로 하는 모든 행위에는 보고 듣는 사람들의 상상력을 상대하는 기준과 기준선이 존재하고 거기에는 정확하게 행위자의 의도가 작용한다. 연극과 영화와 모든 공연과 모든 미디어에도

의도가 들어 있다. 사람들이 모여서 하는 모든 생각과 일에도 의도가 있으며, 설령 혼자 있을 때라도 그 사람의 의도가 끊임없이 스스로에게 작동한다. 책에도 들어 있으며 예술에도 들어 있으며 모든 말과 글과 행위와 표현에도 당연히 들어 있다. 상상의 의도에서 비롯되는 운동성이야말로 참으로 강력하지 않은가?

우리는 대부분의 감동을 미디어를 통해 습득해 간다. 거기에는 연극과 영화를 포함한 다양한 영상 콘텐츠들이 있다. 하지만 보통은 제4의 벽에 감동시키려는 목적이 포함되어 있다는 의도와 허점을 있는 그대로 얘기하지 않는다. 그런 경우를 별로 본 적은 없다. 그런 걸 알려 주고 싶어 하지 않는 것 같기도 하고 특별이 얘기해야 하는 이유가 없어 보이기도 한다. 특히나 그것을 만들거나 설명하거나 감동을 주기 위해 의도해야 하는 사람들의 입장에서는.

영화와 드라마, 스크린과 모니터와 몸의 일부가 되어 가는 핸드폰의 화면에서 쏟아지는 콘텐츠들은 제4의 벽의 위치를 콘텐츠를 만드는 사람들의 의도에 따라 자의적으로 설정한다. 우리는 태어나자마자 거부할 방법 없이 이 모든 수용 방식을 자연스럽게, 사실은 지극히 부자연스럽게 받아들이고 익히며 자란다. 그래서 제4의 벽은 어떤 가치

체계보다도 더 우리 삶 속으로 깊숙이 잠식해 들어와 우리 내면에 확고부동한 기준으로 자리 잡고 있다.

우리가 이미 공고하게 결정되어 있는 제4의 벽의 위치를 조금이라도 각자의 위치에서 자신만의 방식대로 이동시킨다는 것은, 다른 말로 한다면 상상을 포함한 주어진 근거에 대해 다시 생각하기이다. 그것은 시점이 강제로 고정당하는 것에 순응하기보다는 저항하고자 하는 의지다. 결국 누가 나와 나의 상상의 근거를 결정하고 그것이 무엇 때문에 결정지어지는가에 대한 의문이며, 운명 같은 거대한 것을 포함하지 않더라도 구조와 마주선 자신을 끊임없이 바라봐야 하는 실존이기도 하고, 불가능에 도전하는 무한 가능성이며, 동시에 손에 진땀이 흐를 정도로 가능성의 흥미로운 저주이기도 하며, 그렇기 때문에 거기에는 강력하고 원초적이고 파토스적인 움직임의 시작이 들어 있고, 또한 그 순간 그 지점에 서 있는 자신을 지켜보기 위한 단초의 하나이지 않을까 생각한다.

물론 이건 나의 경우다. 사람들이 상상과 현실의 경계를 넘나들고 구분 짓는 근거와 기준은 각자의 경우에 따라 다를 것이다.

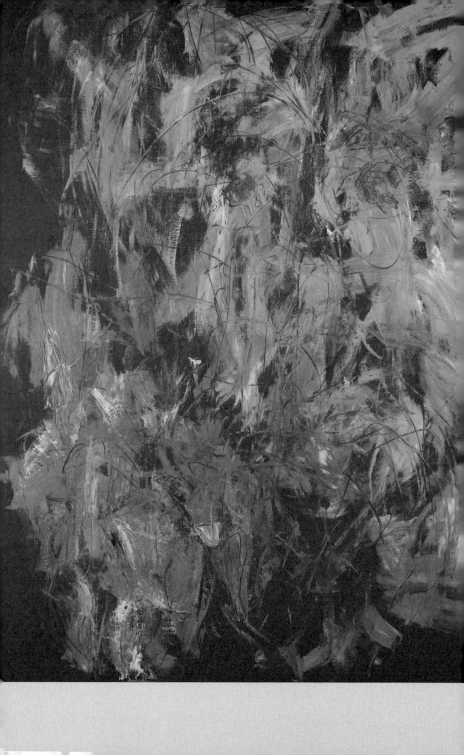

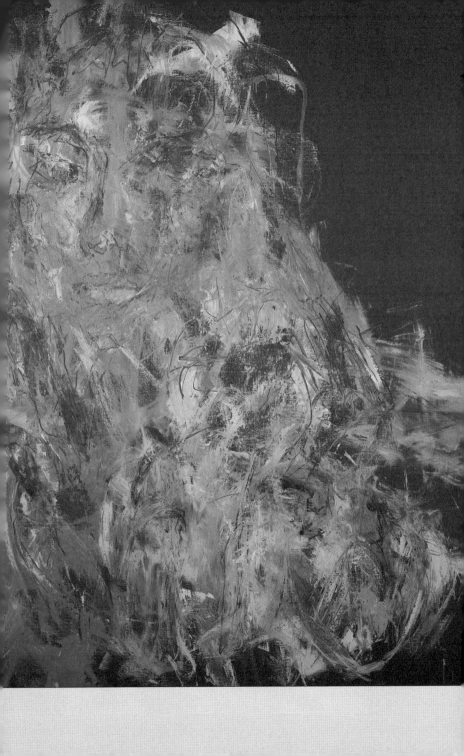

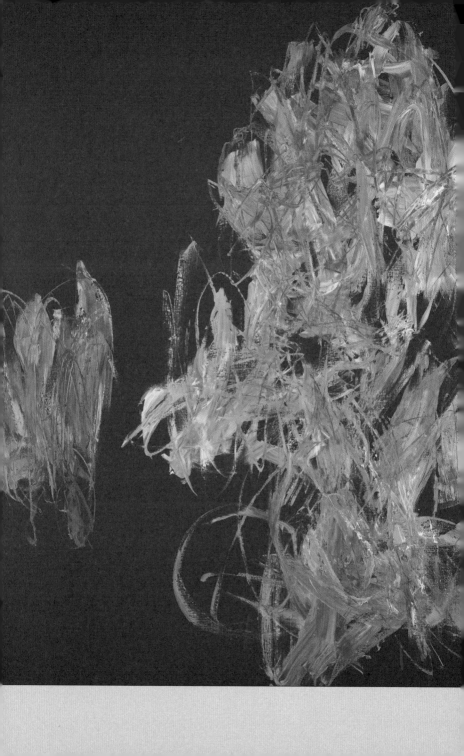

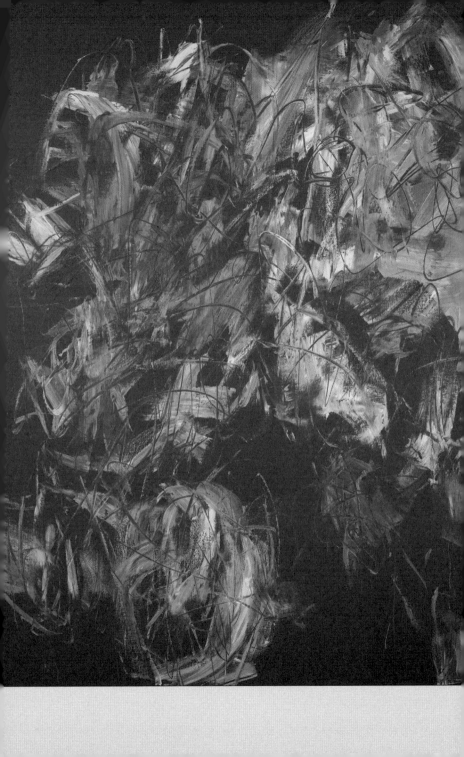

320–326쪽 박신양, 「움직임 연구 1, 2, 3, 4, 8, 9, 7」(2023년, 각 240×200cm)
오른쪽 박신양, 「툴루사 5」(2023년, 240×200cm)

표현=
구현+재현+α

김동훈

작가는 '제4의 벽'과 감동에 대한 관계를 숙고한다. 감동은 인생에 있어서 결정적 역할을 하지만 그렇다고 한 사람의 감동이 다른 사람에게까지 결정적이지는 않다. 그래서 작가는 누군가 감동을 받았다는 말에 대해 일단 의심한다. 감동에 대해 의심해야 할 이유를 작가는 '제4의 벽'이라는 개념을 통해 설명한다.

배우와 관객의 무간섭으론 부족하다

'제4의 벽'이란 연극에서 배우와 관객의 무간섭을 위해서 무대와 객석에 세워둔 보이지 않는 일종의 '가상의 벽'이다. 관객과 배우가 그 벽을 머릿속에 만들어 놓고 벽 너머에 있는 관객과 배우를 서로 쳐

다볼 수는 있어도 간섭하지 않는다. 벽이 없는데 마치 있는 것처럼 약속이라도 한 것 같다. 배우는 사방으로 둘러싸인 벽 안에 있다고 상상하여 배역에 대한 몰입감을 높이는 한편 관객은 배우가 연기하는 공간을 적나라하게 보면서 그 배역에 빠져든다. 배우나 관객 모두 이 가상의 벽을 통해 공연에 몰입하면 할수록 큰 감동을 받는다.

얼핏 보기에 관객과 배우가 서로 간섭하지 않고 양측 모두 연기나 배역에 몰입할 때 제4의 벽이 큰 역할을 하는 것 같다. 그렇다면 이 경우 감동의 요인도 간단하다. 배우나 관객 모두 배역에 몰입하게 하면 된다. 이때 제4의 벽을 통해 감동의 단순화와 일원화가 일어난다. 하지만 박신양 작가는 이 순간을 거부한다. 감동의 조건을 만들어 그것을 강요하거나 뽐내는 것에 큰 반감을 갖고 있다.

결국 작가는 제4의 벽을 무간섭 원칙에서 오는 일원화된 감동으로 여기는 것을 반대한다고 볼 수 있다. 즉 작가는 배우나 관객이 모두 배역에 몰입하는 데서 오는 천편일률적인 감동을 부정한다. 그럼에도 불구하고 박 작가는 제4의 벽이 배우와 관객 사이에 존재함으로써 더욱 감동이 일어난다고 말한다.

그렇다면 작가가 말하는 제4의 벽은 도대체 무엇이기에 감동을 준다는 말인가? 일단 작가가 주장하는 제4의 벽은 무간섭용 '바리케이드'는 분명 아니다.

다양한 시선에서 생기는 감정

작가에 따르면, 감동이란 자극제를 통해 생기는 감정의 움직임 내지 감정의 변화다. 감정의 종류가 풍부하면 그만큼 감정의 변화도 다양해지면서 많은 감동들이 일어난다. 그렇다면 제4의 벽은 관객과 배우의 구분만이 아니라 감정의 구분으로까지 확장된다면 거기서 얻게 되는 감동은 무한해진다.

그러니까 제4의 벽은 관객과 연기자 사이에 경계를 만들면서 감정의 가지수와 그 조합되는 경우의 수를 다양해지게 만드는 그 무엇이다. 감정의 종류가 많아지려면 다양한 시선과 시점을 가질 수 있는 영역이 확보되어야 하며, 또한 그 영역을 위해서 경계가 있어야만 한다. 감정의 구분이라는 관점에서 제4의 벽과 감동의 관계를 생각해 보자.

연극의 경우를 보자. 관객은 객석의 시점에서 가상의 벽 너머에 펼쳐지는 연극 자체에만, 그리고 배우는 가상의 벽 안, 무대의 시점에서 펼쳐지는 자

신들의 연기 자체에서만 어떤 감정의 변화가 일어
났다면, 관객과 배우의 무간섭이라는 관점에서 얻을
수 있는 감동은 그 정도에서 그친다. 하지만 실제적
으로 연극에서 일어나는 감정의 변화는 이렇게 단순
하지 않다. 감정은 제4의 벽을 오가면서 다양하게 변
하여 감동으로 발생할 확률이 높다. 이는 배우나 관
객이 모두 배역에만 몰입해서 얻는 단순한 감동과는
분명히 다르다.

배우들과 관객들은 무대와 객석에서 발생하는
각각의 감정들이 서로 복잡하게 얽히면서 감정의 변
화를 겪게 된다. 예를 들어 영화 「조커」의 배역을 맡
은 호아킨 피닉스를 보자. 그 연기를 본 관객이 조커
라는 배역 자체에 공감을 느끼거나 연민을 느낄 수
도 있고, 조커라는 캐릭터에는 별 관심이 없지만 신
기에 가까운 연기를 펼친 호아킨 피닉스에 열광할
수도 있다. 관객의 시선으로 공연을 보더라도 이때
의 감동은 분명히 다르다.

그뿐만 아니라 조커에게 연민을 느낀 관객이 제
4의 벽을 넘어 조커와 같은 자신의 처지에 대해 연민
을 느낄 수도 있으며, 때로는 호아킨 피닉스에 연민
을 느낀 배우 지망생이 제4의벽을 넘어 자신을 연민

하기도 한다.

이제 배우의 시점에서 보자. 조커 연기를 하는 호아킨은 자신의 연기를 관람할 관중을 상상하며 연기를 하거나, 자신의 생각을 버리고 대본이나 시나리오에 입각해서 연기할 수도 있다. 또한 다른 어떤 것도 생각하지 않고 조커라는 캐릭터에 몰입하여 연기할 수도 있다.

전하는 바에 따르면 호아킨은 조커 입장에서의 상황을 전혀 이해하지 못한 상태에서 연기를 했다가 영화가 다 만들어지고 나서야 그 입장을 이해하게 되었다고 한다. 말하자면 배우에 갇혀 있던 그가 제4의 벽을 넘어 관객의 시선으로 보았을 때 조커를 이해할 수 있었다. 만약 호아킨이 계속 배우의 입장에서만 캐릭터에 몰입했다면 그는 영화가 무엇을 표현하려는지 이해할 수 없었을 것이다.

여기서 보면 제4의 벽을 사이에 두고 넘나들면서 여러 시점과 시각을 통해 감정의 변화 양상이 그만큼 더 다양해지는 것을 알 수 있다. 배우와 관객이 단지 배역에만 몰입하여 감정의 변화가 생기는 게 아니다. 각각 객석과 무대의 시점에 따라 다양한 감정 변화에 의해 일어나는, 결코 단순화할 수 없는 감

동이 일어나는 것이다.

그도 그럴 것이 제4의 벽을 중심으로 관객의 시점에서 연극이라는 가상과 자신들의 현실을 오가면서 감정의 변화가 생길 것이며, 배우의 시점에서는 자신들이 가상화시킨 연극과 객석, 그리고 자신들의 실재 삶을 오가면서 복잡한 감정의 변화를 맛볼 것이기 때문이다.

감동은 특정 시점에 따라 다르게 일어나며 시점이 다른 사람마다 전혀 다른 감정의 변화가 발생한다. 감동이라는 한 단어가 가지는 감정의 변화는 참여하는 사람만큼이나 제각각이며, 서로 다른 감정의 변화를 갖는다.

그래서 박 작가는 이 가상의 벽이 반드시 있어야 할 것으로 생각하지만 거기서 얻은 감동은 최종적이지 않으며 오히려 의심받아 마땅하다고 한 것이다. 제4의 벽이 있다는 것은 분명하지만 그것으로 얻은 감동의 내용은 동일하지 않으니까 말이다.

상상과 현실의 경계선

이제 작가는 감정을 다양한 경우의 수에서 발생하는 것으로만 보는 것이 아니라 더 나아가 제4의 벽

과 연결된 자신만의 독특한 시선으로 바라보고 있다.

　"그것(제4의 벽)은 상상의 본능과 그것이 초래한 구
　조와의 관계의 다른 말이며 상상과 현실의 경계선이
　무대에 비교적 가시적으로 존재하는 형태라고 볼 수
　있다. 우리는 상상이라는 단어에서 당장 때려 부숴야
　할 어떤 태세를 갖추지는 않는다."

　여기서 작가는 제4의 벽을 "상상의 본능과 그것
이 초래한 구조와의 관계의 다른 말"이라고 하고 또
그것을 "상상과 현실의 경계선"이라 말한다. 제4의
벽은 단순히 배우와 관객의 '가상의 벽'으로 그치는
게 아니다. 즉 그 가상이 생길 수밖에 없는 본능과 그
것의 구조 관계를 보아야 한다는 것이다.
　여기서 제4의 벽을 설명하는 한 가지 단서를 포
착하게 된다. 상상이 일어날 수밖에 없도록 만드는
것, 그 안에 어떤 구조로 인하여 형성될 수밖에 없는
것인데, 그 단서는 바로 "상상과 현실의 경계선"이다.
　우선 상상의 본능을 알기 위해 상상이라는 시선
에 무엇이 함축되어 있는지 살펴보자. 첫째, 상상의
벽은 실재의(real) 벽이 전제되어 있다. 연극이 상연

되는 동안 관객이나 배우는 이 벽을 실재하는 집 벽이나 자신의 방 벽이라고 상상한다. 그러니까 제4의 벽을 상상한다는 것은 집 벽이나 방 벽처럼 실재의 벽이 있었기 때문에 가능한 것이다. 상상의 본능에는 실재의 존재, 즉 '있음'이 전제된다.

둘째, 반면 이 벽은 다시 가상의(virtual) 벽처럼 현장에 '없음'이 전제된다. 연극(act)을 하고 있는 현장의(actual) 벽이 아니라 그 공간에 함께 하는 배우와 관객의 상상 속에 있는 것이다. 저마다 실재의 벽을 보았지만 막상 현장에는 그 벽이 없기 때문에 '상상하는 벽'이다. 상상의 본능에는 현실에 없음이 전제된다.

'상상'이란 '실재'로는 있는데 '현실'에서는 없애고 인간에게 남은 내용물이다. 실재의 맥주는 알코올이 있는데 현실에서 알코올을 쏙 빼고 남은 맥주가 '알코올 없는 맥주', 즉 가상의 맥주다. 우리 주변에는 이런 '가상-화'로 가득하다. '가상의 벽'이란 '실재하는 벽'이지만 무대 현장에서는 없고 배우와 관객의 머릿속에 남은 내용물이다.

결국 상상이란 실재에 있지만 지금의 현실에는 없기 때문에 그 실재의 흔적이 인간에게 남겨진 것

이다. 그렇다면 상상의 본능 때문에 초래한 구조는 무엇인가? 가상, 현실, 실재가 그 구조이며 거기에 관계가 형성된다. 그래서 작가가 말하는 제4의 벽은 "상상의 본능과 그 본능이 초래한 구조와의 관계"를 말한다.

언제든 이동 가능한 제4의 벽

작가는 고정화된 일방적인 감동에 '저항'하라고 한다. 그 구체적인 방법으로 "제4의 벽의 위치를 이동시키라."며 강하게 말한다. 이 명령은 줄곧 그가 강조한 제4의 벽인 상상과 현실의 경계선을 이동하라는 의미다. 우리는 이 경계를 세 가지 관점으로 나누어 생각할 수 있다.

상상과 현실의 경계를 ① 배우(상상)와 관객(현실)의 분리로 보는 관점, ② (상상에 있고 현장에 없는 무대의) 가상의 벽으로 보는 관점, ③ (상상에 있고 현장에 없는, 하지만 실제 삶에는 있는) 실재의 벽으로 보는 관점이 그것이다. 자세히 들여다보자.

첫째, 상상과 현실의 경계를 배우와 관객의 분리로 보는 관점이다. 무대는 가상, 객석은 현실이 되는데 여기서 경계를 이동한다는 것은 무대와 객석이

서로의 경계를 넘나드는 것과 같다. 가상에 있는 배역들이나 그 가상을 현실에서 보는 관객들은 보이지 않는 경계선에 의해 구분된다.

이때 그 경계선을 이동한다는 것은 간혹 연기 도중 배우들이 불문율과 무간섭의 원칙을 깨고 객석을 향해 말을 걸거나 관객들이 연극에 참여하는 경우와 같다. 브레히트가 연극에서 의도적으로 이 방법을 썼다고 한다.

우리나라에서는 아주 익숙하다. 이미 마당극을 통해 이런 광경을 많이 봐 왔고 버스킹 공연을 즐기기 위해 모두가 약속이라도 한 듯 '떼창'을 부르며 적극적으로 참여하는 우리들 아니던가. 분명 무대와 객석의 경계가 무너지는 이런 모습에서 벽의 위치 이동을 볼 수 있다.

둘째, 상상과 현실의 경계를 가상의 벽인 제4의 벽 자체에 두는 관점이다. 이 벽은 가상에서 현실로, 또는 현실에서 가상의 경계로 이동하게 된다. 이는 한편으로 무대 바깥에 있는 벽을 무대 안으로 옮겨 온 것이지만 무대 현장에 있지도 않은 벽이므로 가상의 벽이 된다.

하지만 또 다른 한편으로 배우가 연기(act)에 몰

두한 나머지 제4의 벽을 무대에 있는 가상의 벽에서 현실(actual)의 벽으로 경계 이동을 시킨 것이다. 그 벽 너머에 있는 관객이나 연기하는 자신을 전혀 의식히지 않고 오로지 캐릭터에만 몰입하는 경우이다. 없는 벽을 있다고 '상상'하면서 그 벽이 '현실'이 될 때 배우는 연기에 더욱 몰입하게 되어 관객에게 큰 감동을 준다. 벽의 경계선을 이동하라는 의미는 이렇듯 벽 자체가 지닌 가상성과 현실성을 넘나드는 것으로 이해할 수 있다.

셋째, 상상과 현실의 경계를 실재의 벽으로 보는 관점이다. 제4의 벽은 지금 공연되는 곳에서 배우와 관객의 시각적 영역에는 분명 없지만, 배우와 관객의 머릿속에는 있는 것이다. 그 머릿속이 가상이고 무대가 현실이라면 제4의 벽은 상상에는 있고 현실(현장)에는 없는, 그러나 세상에 진짜 존재하는 실재가 된다. 세상에 실재한다는 생각은 무대와 객석을 바라보는 관점에서 한 차원을 더 생각한 것이며 이는 가상과 현실 사이에 실재가 전제하는 것을 인정한 것이다.

이때 세상을 위의 둘째 경우처럼 현실로 보는 것이 아니고 실재로 본다는 점에서 둘째와 셋째의

차이가 있다. 즉 둘째는 상상과 현실의 경계를 무대에 있는 가상의 벽으로 보는 것이고, 셋째는 그 경계를 바깥 세상에 있는 실재의 벽으로 보는 것이다.

실재의 벽

'가상'이란 '실재'에는 있는데 '현실'에는 없애고 인간에게 남은 것이며, '현실'이란 '실재'로는 있는데 가상에 남겨둘 필요가 없는 것이다. 무대에서 상상이 가능한 것은 실재의 벽이 현장에 없기 때문이고 어떤 배우가 연극에 몰입한 나머지 무대에 없는 제4의 벽을 있다고 믿는다면 실재의 벽이 그 배우의 가상에는 없는 게 된다. 물론 그렇지 못한 배우나 관객들에게는 현실에는 없고 가상에 그 벽이 있을 것이다. 이렇게 무대에서 벽이 가상에 있든지 현실에 있든지에 상관없이 무대 밖 세상에 실재의 벽은 여전히 있으면서 그것이 무대에 있는 배우나 관객의 상상 속에 있든지 몰입하는 연기의 현장에 있다.

상상이 되든지 현실이 되든지 실재의 벽은 반드시 있어야 하고 그 실재의 벽이 어디에 있는지에 따라 상상과 현실이 구분된다. 상상과 현실을 구분한다는 것은 실재의 벽이 상상과 현실 중 어디로 이동

했는지 볼 수 있게 되는 것이며 결론적으로 상상과 현실의 경계가 '실재'인 것이다.

　박 작가에게 제4의 벽은 '실재의 벽'이다. 상상과 현실의 내용이 언제든지 바뀔 수 있도록 실재의 벽을 이동시킨다. 마치 이분화된 세상이 아닌, 다차원적 시각으로 바라볼 수 있는 그런 세상을 꿈꾸는 듯하다.

제4의 벽과 전시 공간

　이제 박신양 작가는 연극에 있는 제4의 벽 개념을 완전히 다른 토양인 회화 예술의 영역에 이식하려 한다. 그는 연극이 되었든지 회화가 되었든지 제4의 벽을 인정하되 그 벽의 경계선을 이동하라고 주장한다. 현실과 가상의 경계를 설정함으로 생기는 상상과 현실, 심지어 실재까지도 특정 영역으로 고착시키지 말고, 각각 그 너머로 넘나들 수 있는 유연한 세계를 소개하고 있다. 그 세계에서 예술가의 감정은 더 풍성해질 것이고 그것을 보는 관객은 다양한 시점과 시선을 통해 더 깊은 감동을 경험하게 될 것이다.

　그래서 작가는 감동이란 "저 너머 상상의 불가

능한 것이 현실화될 때 느끼는 감정" 즉 실재의 벽을 전시 현장으로 옮겼을 때 느끼는 감정의 변화로 말한다. 실재가 현실이 되고, 다시 가상이 되는, 결국 경계의 넘나듦이 계속될 때 비로소 감동이 있게 된다.

저마다 실재의 벽을 자기 나름대로 어디든지 옮길 수 있다면 그 영역에서 자신만의 주체적인 시점을 갖게 된다. 이는 타인의 시점을 자신만의 시점으로 맞추려는 것이 아니다. 다른 이들의 다양한 시선을 인정하려는 시도다.

실재란 우연한 기회에 가상-화에 실패하여 현실에 드러나기도 하고, 또 우연한 기회에 현실화에 실패하여 가상에만 있을 수도 있다. 이런 우연성을 모두 받아들이며 가상, 현실, 실재의 영역을 묵묵히 바라볼 때 거기에서 각양 감정의 변화를 겪으며 감동할 수 있다.

지금까지 회화에서 박 작가는 가상과 현실의 경계인 실재를 각 사물에서 발견하고 그 경계를 넘나들 수 있는 매개를 작품에 배치하고 표현해 냈다. 그런데 아마도 가상과 현실, 그 경계인 실재에서 가능한 시점을 그림에 표현하기에 한계를 느낀 듯싶다.

그래서인지 그는 제4의 벽 개념을 회화에서뿐만 아니라 전시 공간에서도 펼치려고 한다.

일찍이 마네가 다시점의 그림들을 통해서, 그리고 베이컨이 살덩어리의 그림들을 통해 표현하려 했던 그 '실재의 세계'를 박 작가는 자신의 그림에서뿐만 아니라 한 차원 너머의 세계인 전시 공간에서도 표현하려고 한다.

이제 박 작가는 현실과 상상의 경계인 실재를 전시장 안에 선명하게 표현할 것이다. 실재의 벽을 현실과 상상을 모두 포함한 일원론으로 본다면 박신양 작가의 전시는 이 땅에 있었던 예술품 전시가 아니라 실재(품)의 전시가 될 것이다. 제4의 벽을 전시로 기획한 박 작가의 의도를 공식화한다면 다음과 같다.

전시(실재, 표현) = 작업실(현실 구현) + 그림(상상 재현) + α(알파)

다양한 시점이 가능하도록 실재의 경계선을 자유자재로 옮길 수 있는 전시 공간은 예술가가 되었든 관람객이 되었든 모두 각자의 시점이 가능한 세

다음 페이지 박신양, 「울직이 임 연구 10, 11」(2023년, 각 240×200cm)

계다. 그 시점을 열어둔 작가의 주체성과 그것을 찾을 수 있는 관람객의 주체성이 만나는 지점이 작가의 혁신적 전시 공간이 될 것이다.

　이제 박신양 작가의 전시는 감정의 운동인 감동도 있겠지만, 그보다 앞서 실재의 언어를 가상이나 현실에서 표현될 수 있도록 하는 '언어의 운동'이 있을 것이다. 즉 실재, 가상, 현실을 넘나드는 표현의 운동이 활력을 가질 때 작가가 소망하는 제4의 벽의 위치 이동이 가능할 것이며 거기에 참여하는 이들도 실재를 체험할 것이다. 그런 점에서 지금 박신양 작가는 그 누구도 가지 않았던 상상과 현실의 '사이-길'을 개척하고 있는 셈이다. 그 길은 상상도 통과하고 현실도 통과하여 언제든지 그 경계를 넘나들 수 있는 길이다. 아마도 박신양 작가는 연극 공연의 실재성을 예술 전시로 도입한 도전적인 예술가로 평가될 것이다.

화가 박서웅

연기할 때 나는
내가 느끼는 만큼만 표현했다.
올곧고 정확하게.
그림을 그리는 마음도 그렇다.
나의 진심만큼만 전달되리라는 심정으로.
연기든 그림이든,
있는 그대로 나 자신을
던져 넣었을 때
비로소 보는 이들에게
고스란히 가닿는다고 믿는다.

박신양

제4의 벽
그리기

김동훈

글이 섞인 작가의 종이팔레트에는 말과 그림이
다투고 있다. 그럴듯한 뜻의 어울림도 잠시, 곧 모순
되고 와해되어 흩어진다. 혼란에 빠진 관람자는 말
이 그림을 갉아먹게 방치하지만, 예민한 관람자는
일종의 놀이를 즐긴다. 이른바 말하기와 보기의 시
합(詩合). 승리의 깃발이 둘 사이를 숨 가쁘게 오가
는가 싶더니 결국 또 다른 제4의 벽이 흔들린다. 드
디어 말과 그림의 틈새가 갈라진다.

글을 모르는 아이는 갖은 색과 선을 모아 엄마
를 그렸지만 글을 알게 되니 짝꿍 도화지의 엄마를
그려 놓고 자기 엄마라고 우긴다. 그 그림 한편엔 보
란 듯 글씨가 있다. 그림 속으로 슬그머니 들어온 '엄
마'란 글씨와 글을 모르는 아이의 '엄마'란 그림은

349

같은 듯 다르다.

벨라스케스, 마네, 폴 레베롤, 마그리트 등의 그림을 분석했던 철학자 미셸 푸코는 말했다. 이미지와 텍스트는 각각 다른 방식으로 그 시대의 에피스테메를 표현한다고. 좀 거칠게 요약하자면, 그 시대의 경향성을 드러내는 영역은 그림과 글이 평행하게 간다. 필자의 식으로 말한다면, 화가는 그림으로 말하고 저자는 글로 말한다. 그렇다면,

이제 말잔치는 끝났다.

2차원의 평면에 제4의 벽을 글로 쓰거나 그림으로 그리기는 상당한 내공이 필요하다. 박 작가는 그리기를 필생의 과업으로 택했다. 연기와 언어의 통념으로 재현의 통념을 공격하는 그의 작업은 구상과 추상의 융합, 말과 그림의 혼란으로 나타났다. 그림 속 박 작가의 대상들은 한결같이 형태가 일그러져 있다. 그런데 신기하다. 캔버스를 뚫고 나올 것 같은 어떤 박진감이 도사리고 있다. 강력한 힘이 느껴진다.

박 작가의 대담한 물감 활용, 이질적인 캔버스

도입, 그리고 신체와 붓의 움직임. 이 모든 것들이 마치 초강력 파워를 일으키는 자기장처럼 소용돌이친다. 작가를 휘어잡았던 그 동력은 우리에게 새로운 시각과 경험을 선사한다.

이제 남은 과제는 2차원 캔버스에 제4의 벽이라는 금을 제대로 긋는 일이다. 텅 빈 마당에 금만 하나 그어도 근사한 놀이터가 되듯 이런 금을 캔버스로 옮겨야 한다. 마당극도 이런 금 긋기로 탄생했다. 마그리트도 담배 파이프로 말과 그림의 금을 그었다.

지금까지 박 작가의 회화에 필자 나름의 철학적 사유를 적용해 보았다. 상상과 현실의 경계는 말과 그림 사이에서 팽팽한 긴장을 보인다. 그는 침묵이란 이름으로, 그림에 나타난 말을 공격하여 일반 회화의 규칙을 변형시켰다. 한마디로 "잠재력이 밖으로 펼쳐져 강력한 힘이 되는 것은 말이 되려는 그림을 무너뜨림에 있었다."

박 신양 작가님의 '제4의 벽 그리기'를 기원한다.

그림을
그린다는
건

박신양

그동안 만들어진 이야기에 필요한 캐릭터를 만드느라 정작 내가 누구인지에 대해 생각할 틈이 없었다. 그림을 그리면서 자연스럽게 좀 더 나다움에 대해 생각하게 되었다.

왜 연기를 하는지, 왜 그림을 그리는지, 왜 표현하려는 건지, 생각을 좀 정리할 수 있었다. 수많은 예술 작품들이 지금 나에게 알려 주는 것은 무엇일까? 그것은 바로 상상의 도움으로 시간을 뛰어넘는 경험과 시선을 넘겨다볼 수 있다는 것. 표현할 수밖에 없었던 예술가들 덕분에 100년이 지나고 심지어 2만 년이 지나서 예술과 표현을 통해 정작 중요한 것이 무엇인지에 대해 다시 생각할 수 있다는 것.

나는 현재를 살아간다. 나는 나의 지금으로도 충분히

옴짝달싹하지 못한다. 나만 그런 것은 아니다. 100년 전에도 그랬고 2만 년 전에도 그랬을 것이다. 그런데 누군가는 '지금'에 함몰되지 않았다. 여기서 저기로, 그 전과 지금과 미래로 시선과 시점을 옮겨 다니며 그게 무슨 의미인지에 대해 표현으로 말을 걸어온다. 그 안에 들어 있는 근원과 밑바닥을 통해서 무언가를 말하고 알려주려고 끊임없이 질문을 던져온다.

　　그리고 그 표현들은 나에게 진정으로 원하는 것이 무엇이냐고 묻는다. 시간이 지난 후에 나의 표현이 기억되든가 남겨지든가 없어지든가 하는 건 중요하지 않다. 결국 진정으로 살아 있었느냐 아니냐만 중요할 것이다. 어차피 100년 후에는 누군가가 진정으로 원했던 것 아니면 하나도 쓸모가 없을 테니까.

　　그리움이라는 너무나 사소하고 개인적인 감정을 들여다보는 것에서부터 시작했다. 그 별것 아닌 시도가 정당한 것인지에 대해서 많은 생각을 했다. 뚜렷한 이유가 없는 그리움이라는 것도 존재하며 그것에 대해 궁금해하거나 해석해 보는 데 있어서 무언가로부터 허락을 구할 필요는 없다. 그렇게 말할 수 있게 되는 데까지 시간이 좀 많이 걸렸다. 그것은 다른 누구에게가 아니라 전적으로 나에게 타당한 일이다.

배우로서 제4의 벽 안쪽에서 오랜 시간을 보내 왔지만 나는 사람으로서 제4의 벽 안에만 존재하지 않았으며 그럴 이유가 없다. 제4의 벽이 만들어 낸, 그리고 나에게 영향을 미쳤던 여러 가지들 때문에 나는 제4의 벽을 다시 생각한다. 그리고 제4의 벽이라는 현실과 상상의 경계에 너무나 무궁무진하고 진귀한 것들이 들어 있다는 것을 발견한다. 그래서 나는 사소하지만 분명한, 끈질기게 나를 붙잡는 그리움에 대해서 제4의 벽이라는 근거-경계를 인식하고, 거기에 서서 생각하기 시작한다.

그리고 책이 어떻게 나오게 된 것일까에 대해 내가 설명하는 것이 맞겠다는 생각이다. 왜냐하면 기획자인 민음사 양희정 편집자나 김동훈 철학자께서는 그 설명을 안 할 거라고 생각해서다.

1

"책을 낼 생각이신가요?"

"아니요, 전혀 그런 생각 없는데요……"

양희정 부장님과의 첫 대화였다. 책 때문에 연락한 게 아니었다. 생각해 보니 책을 만들 생각도 없으면서 바쁜 출판사 편집자에게 왜 연락한다는 말인가. 내가 생각해도 이해가 안 될 수 있는 부분이다. 다시 생각해 봐도 내가 좀

엉뚱하게 연락을 했다.

2년 전쯤 오픈스튜디오를 열었다. 작업실을 한적한 곳으로 옮기면서 그때까지 그렸던 그림을 모두 늘어놓고 그동안의 작업들에 대해 의견을 듣고 싶어서 지인들을 모두 초대했었다. 양 부장님을 꼭 초대해야겠다는 생각에 막상 연락을 하긴 했지만 초대한다는 말 다음에 다른 말이 준비되어 있진 않았다. 그가 편집한 책들을 통해 이름을 알게 됐고 결국 용기 내서 연락을 했다. 꼭 초대하고 싶은 사람이었다.

겸연쩍었지만 그림의 방향과 모든 게 뒤죽박죽된 생각들에 대한 해답을 찾고 싶은 갈증 때문에 용기를 쥐어짜 내고 있었다. 내가 무슨 책을 쓰겠는가. 나는 생각의 깊이라든가 특별한 일관성을 갖춘 사람도 아닌데. 책을 낼 이유도 없고 책에 쓸 내용도 없었다.

조금 더 통화하면서 미적거렸다간 책을 내려고 부탁하는 사람으로 오해받을 것 같았고 만약 책을 낼 생각이라면 다른 데 알아보라고 할 것 같았다. 이분은 참 바빠 보였다. 내 그림을 보여 주고 싶은 거야 전적으로 내 생각과 희망이다. 책을 만들 것도 아니면서 귀찮게 할 수는 없었다.

2

왜 그렇게 이분을 초대하고 싶었을까?

문학과 감정과 그림에 대한 관심을 가진 사람이라고
생각했기 때문이다. 그냥 아무 근거 없는 추측을 넘어선
확신이었다. 나는 이렇게 대책도 근거도 없는 확신을 자주
한다. 그런데 가끔 맞다. 이분은 미술과 관련된 일을 하는
것도 아니고 갤러리 관계자도 아니다. 그런데도 그냥
그에게 내 그림을 보여 주고 싶다는 마음이 들었다.

내가 무엇을 생각하고 있는지 조금이라도 이해할
것 같은 사람과 말하고 싶었고, 그래서 앞으로 무엇을
생각해야 하는지에 대해 힌트를 얻고 싶었을 뿐이다.
그만큼 나는 그림에 대한 내 생각을 누구에게 말할 기회를
가지지 못했었다. 그가 내 말을 들어줄 적당한 분이라는 건
완벽하게 나 혼자만의 생각이었다.

3

나는 그림을 그리다가 어느 대학원 철학과에 들어가게
되었다. 그림을 계속하기 위해서는 그게 너무 필요하다는
생각에서였다. 내가 가지고 있는 생각들이 이미 나보다
먼저 고민하고 살았던 철학자들의 생각과 비슷한 점이라도
없다면 그건 말이 안 된다고 생각했다.

그런데 그때쯤 문제가 좀 심각해져 갔다. 작업실에 많은 분들이 방문해 오는데 어찌된 일인지 다들 너무 긴장해 있다. 방문객들이 하나같이 경직돼 있는 모습을 10여 년 동안 지켜보고 있자니 도대체 왜 이런 일이 벌어지는 걸까 생각해 보지 않을 수 없었다. 그리고 그 이유를 찬찬히 찾아가기 시작했다.

그 이유는 대부분의 사람들이 내가 진짜 그리는가, 언제부터 그렸는가, 왜 그리는가에 대한 질문으로 꽉 차 있기 때문이라는 사실을 알게 됐다. 그들은 이미 스스로도 어찌지 못하는 의혹에 휩싸인 모습이었고, 나는 그 긴장감을 고스란히 전달받으면서 한 사람 한 사람을 만나야 하는 상황에 시달렸다.

단순한 질문을 넘어선 그들의 의혹은 나에게 점점 더 심각하고 절박한 문제가 되었다. 내가 왜 이런 의심 가득한 질문에 시달려야 하는가? 내가 그림을 그리는 것과 그들의 긴장은 상관관계를 가져야 하는 게 타당한 것인가? 그리고 그게 왜 이렇게 깊은 연관을 가지고 나를 괴롭혀야 하는가? 나는 지금 그림과 나와 감정과 감각에 대해서 알아 가기도 정신이 혼미한데 말이다.

진짜 그리냐고? 이건 무슨 뜻일까? 진심으로 그리는가라는 뜻일 것이다. 그러면 진심으로 그리는

게 뭔가? 가짜 마음으로 그린다는 말의 반대일 것이다.
그러면 가짜로 그리는 것은 뭐고 진짜로 그리는 것은
뭔가? 그러면 나에게로 향하는 진짜로 그리느냐는 질문은,
그냥 처음부터 진짜 그릴 리가 없다고 근거 없이 단정하고
작업실을 방문한다는 뜻이다.

 일일이 같은 질문들에 말로 다 설명하기가 벅차서
그동안 작가노트 중 몇 부분을 프린트해서 나눠 드렸는데,
그것도 얼마 안 가서 한계에 직면하게 되었다. 매번 새로운
분들이 같은 의혹과 질문을 생생하고 긴장감 넘치게
가지고 오는 일이 반복되자 나는 지쳐 갔다. 끊임없이 저
이상한 질문들에 반복해서 답변하다가는 진짜 그림을 못
그리게 될 거라는 심각한 고통과 위기감을 느꼈다.

 그런데 방문객들이 이미 작업실을 방문하기 전부터
그런 의혹들을 상정하고 있다는 점이 이상했다. 그렇다면
그건 어디서 누군가로부터 무언가를 미리 들어서 가능한
일이다. 뭐 때문에 그렇게 생각했는지는 몰라도 그걸
선입견이라고 하지 않는가. 그런데 그런 선입견이 왜
생기는 거지? 그래서 너무 이상한 생각에 휩싸이게 되었다.
그러면 가짜로 그린다는 말이 뭐지? 가짜 연기가 뭐지는
안다. 그런데 가짜 그림은? 어떤 가짜를 생각하는 거지?
그러면 이분들은 왜 내 작업실을 방문하는 거지? 이런

고민을 언제까지 계속해야 하는가에 대해 생각했다.

한없이 반복되는 이 상황이 도대체 믿기지가 않았다. 이건 그들에게는 그렇다 치더라도 나와 전혀 상관이 없는 일이 아닌가. 나와 상관없는 일을 내가 왜 매일 겪어야 하는가? 하지만 그 덕분에 진짜 그리는 것과 가짜로 그리는 것이 어떻게 다른가에 대해 많은 생각을 하게 되었다! 생각해 보면 그 많은 의혹과 의심들이 나를 더 깊게 생각하게 해줬다. 진짜로 그린다는 것은 도대체 무엇일까?

또 다른 질문은 언제부터 그렸는가이다. 나는 어느 날부터 그리기 시작했다. 이유는 오래전 어느 날 받았던 감동 때문이었다. 그림은 언제부터 그려야 하는가? 태어나서부터 손에 연필을 쥘 수 있을 때부터 그려야 하나, 아니면 대학 진학을 위한 준비를 하면서부터 그려야 하나? 그런데 나는 이미 그 시간에 해당되지 않는다. 나는 연극영화를 전공했다. 다시 입시생으로 돌아가고 싶은 생각도 없고 되돌리고 싶은 생각도 전혀 없다. 그 시간은 한 번 지났으면 충분하다.

내가 언제부터 그렸어야 사람들이 나를 그림 그리는 사람으로 이해하는 데 적당할까? 그림을 그려야 하는 적당한 나이와 때가 있는가? 그런 도식이라든가 원칙 같은 게 있는가? 내가 아는 한 화가들은 각자 자신들의 때가

됐을 때 그렸다.

　왜 그리는가? 이 부분은 나도 몹시 궁금하고
흥미롭다. 그리우면 그리워하거나 가서 만나면 되지 왜
그리움을 부여잡고 그림을 그리는가? 도대체 뭐 때문에?
그리고 그렇게 시작해서 몇 장 그리면 끝낼 일이지 이걸
쓰러지면서까지 붙잡고 계속 그리고 다시 일어나서 또
그리는 이유가 뭘까? 이게 뭔데. 도대체 뭐가 그리 좋아서.
이걸 왜 언제부터 했다고. 그리고 언제까지 하려고. 나는
어릴 때 꿈이 화가도 아니지 않은가.

　매일 그림을 그리고 또 그리는 작업을 심각하게
대하고 있지만 이걸 이토록 무지막지하게 계속해야 할
이유는 전혀 없지 않은가. 그런데도 이걸 왜 하고 있는
건가? 나 자신도 그 이유가 궁금했다. 궁금함과는 별도로,
그려진 캔버스가 늘어나고 있었고 점점 더 큰 그림을
그리고 있었고, 그려야 할 것들은 점점 더 늘어났고,
어느덧 나만의 방식을 모색하고 있었다. 그래서 이 부분을
집중적으로 연구해 보기로 했다.

　이 질문은 왜, 무엇을 그리는가와 어떻게 그리는가와
무슨 생각을 가지고 있는가로 분화되는 질문이었다.
나에게도 매우 흥미로운 지점이었으며 안 그래도 궁금했던
차다. 그래서 풀어 보기로 했다. 내가 할 수 있는 건 뭐라도

나에게 분명한 어떤 것에 대해서부터 연구를 시작하는 방법뿐이었다. 다른 사람을 연구하는 게 아니기 때문에 내가 그림을 그리면서부터 했던 생각들과 내가 기억하지도 못하는 지나간 시간들과 그 감정과 감각들을 모두 소환해야 하는 일이었다.

그래서 내가 처음으로 그림을 그렸던 이유인 그리움에서부터 짚어나가기 시작했다. 그리움이라…… 한마디 쓰고 나면 도대체 그다음에 뭘 얘기해야 할지 모르겠는 그런 단어였다. 참 오랫동안 그리워만 하고 있었지, 그게 뭔지 알 길은 없었다. 그게 뭐라는 건 또 뭔가? 나는 감정을 어떻게 해석하고 있는가? 그래도 별다른 방법이 없었다. 그냥 들여다보는 수밖에. 그래서 계속 지켜보고 들여다봤다.

내 생각과 상관없이 많은 사람들은 작업실을 방문해서 계속해서 그림 자체와는 동떨어진 질문을 넘어선 의혹을 한없이 쏟아 놓았고, 나는 매번 같은 말만 반복하다가 쓰러지겠다 싶어서 그 답변들을 매뉴얼처럼 만들어서 복사라도 해놓아야겠다고 생각했다. 그림을 그리다가 쓰러지면 쓰러졌지 나도 모르는 걸 설명하다 쓰러질 수는 없었다.

그러다 알고 지내던 어느 작은 출판사 대표와 내

그림들이 잔뜩 들어간 책을 만드는 것에 대해 처음으로
얘기를 시작했다. 그런데 그동안 써 놓았던 작가노트는
생각들이 띄엄띄엄 흩어져 있었기에 남들이 쉽게 이해하기
힘들 것 같았고 이걸 읽힌다는 게 미안하다는 생각이
들어서 이걸 어�째야 하나 난감했다. 잘 전달할 수 있는
방법이 없어 보였다.

작가노트는 책을 만들기 위한 원고가 아니었다. 그건
그냥 그림을 그리면서 작업실에서 두서없이 메모해 놓은
글이다. 작가노트를 누군가에게 보여 주려고 쓴 적이 없다.
그게 10년이 모이니 길긴 긴데 도무지 무슨 말인지 나
자신도 알아듣기 힘들었다. 내 그림과 글에 대해서 누가
좀 이게 무슨 말이냐라고 물어봐 줬으면 하는 생각이 굴뚝
같았다. 걱정이 태산일 때 양희정 부장님이 생각났다.

4
이번에는 혹시 시간이 되는, 조금이라도 한가한 아는
후배 편집자를 소개받을 수 있는지를 물어보기 위해서
열심히 상황을 설명했다. 내 얘기를 듣더니 우선 원고를
보내달라고 했고, 나는 무슨 의견이라도 좋으니 자문을
받을 수 있겠다 싶어서 얼굴이 화끈거림을 무릅쓰고
보냈다. 나는 이분이 나에게 어떤 편집자를 소개시켜

줘야 할지 판단하기 위해서 원고를 보내달라고 한 걸로
이해했다. 그런데 얼마 후에 목차를 정하고 있다는 말을
들었다.

목차? 책의 순서? 내 두서없는 글들의 순서를
정한다고? 벌써? 아니, 그것보다도 순서를 정한다면 그게
무슨 내용인지를 이해했다는 말인가? 이해를 해야 순서를
정할 거 아닌가? 도대체 이분은 어떤 사람일까? 혹시
베테랑 편집자라는 걸 과시하기 위해서 무슨 말인지도 잘
모르는데 그냥 순서를 정한다는 거 아닌가? 내가 책을 써본
적이 없는 초보자라서 혹시 장난치는 건가? 내가 읽어도
무슨 내용인지 모르겠는데…… 그래서 지금 나에게 그게
문제인데……. 모래알처럼 하나씩 굴러다니는 것처럼
연결되지 않고 뜬구름 잡는 것 같은 내용에 대해 나에게
무슨 뜻이냐고 물어보지도 않고 목차를 정한다고? 이게
어떻게 가능한 일이지?

그러곤 이런 생각이 들었다. 조금 더 상의하다가
나에게 이게 무슨 뜻이냐고 정색하고 물어볼 테고
그렇게 몇 번 다그쳐지면 나는 말문이 막히게 될 거라는
예상이었다. 돌아올 답변은 이런 것이리라. '더 생각해
보시고 조금 더 써 보시고 책 내는 건 다음 기회에
하시지요.'라고. 나는 한가한 후배 편집자를 소개받으려고

연락한 거였는데……

　그런데 내가 어수선하게 1000그루의 나무를
가져갔더니 50그루 정도로 정리해 주어서 순서만으로도
글들이 이미 다른 모습으로 변해 있었다. 글의 순서를 보는
순간 나는 저 글이 내 글이 맞는가 의심스러웠다. 심지어
어떤 부분은 내가 쓴 글이었는지 생각도 나지 않았다.
순서가 정리되면서 다른 글이 되어 갔다. 나도 내 생각을
다시 정리하게 되었다. 내가 전혀 예상하지도 못한 멋진
차례였다. 그래서 나도 부랴부랴 그 차례를 '공부' 하기
시작했다.

　하지만 여전히 도대체 내가 하는 얘기가 저 얘기가
맞는 건가? 이 원고에서 말하는 저 사람이 다른 사람이
아니라 나 자신이 맞는가 하는 생경한 경험을 했다. 그럴
때마다 이걸 어떻게 해야 할지 참 막막했다.

　5
　이렇게 글이 많이 들어간 부담스러운 책이
만들어진다는 생각을 해본 적이 없다. 나야 뭐 진심으로
연기를 하고 영화나 드라마에 출연하고, 홍보를 위해서
가끔 의무적으로 예능프로그램에 나가서 무슨 말이라도
하긴 한다. 아, 그림도 그리고 있다. 그렇다고 해서 이런

부담스러운 책이 만들어지는 게 맞는 건가? 그렇게 슬금슬금 또 시간이 갔다.

그때쯤 김동훈 철학자님을 만났다. 나는 창피를 당하지 않기 위해서 우선 양희정 편집자님과 김동훈 철학자님이 알아들을 수 있도록 내 글들을 고쳐 갔다. 부족하지만 철학자가 알아들으실 수 있도록 생각을 기름 짜듯이 짜냈다. 하지만 우선 두 사람이 알아듣기 위해서는 아는 것만 얘기하고 '척' 하고는 먼 지점에 있어야 한다고 생각했다.

한 가지 기쁜 건, 나도 잘 모르면서 끄적거렸던 뜬구름 잡는 얘기들에 대해서, 그게 내 생각과 내 얘기와 내가 그림을 그리는 이유이기 때문에 누군가를 이해시키기 위해서 하나씩 정성 들여서 이해시키려는 노력을 하고 있다는 점이었다. 글자와 언어로 만들기 위해 애썼다. 그리고 내 얘기를 진정으로 유심히 들어주는 사람들에게 설명하고 있어서 따듯했다.

나 자신도 내가 궁금했고 왜 그리는지 알고 싶었고 무엇 때문에 뭘 어떻게 그리는지 알고 싶었다. 내 그리움과 생소함의 정체에 대해 알고 싶었다. 그리고 그것과 그림이 무슨 관련이 있는가를 몹시 알고 싶었다. 상상과 현실의 경계가 궁금했고 내가 왜 그것에 관심을 가지고 있는지가

궁금했다. 그래서 내 감정과 감각은 도대체 나를 어디로 이끌고 있는가가 궁금했다. 이 궁금증이 같은 수준에서 반복되면 나는 그림을 계속 그리기 어려울 것 같았다. 그래서 열심을 다해 설명하고 글로 쓰기 위해 애썼다.

6

이제는 진짜 큰일 났다. 이제는 어떻게 해야 하는가? 철학자가 함께 글을 쓴다니…… 이거 일이 커지고 있는 것 아닌가. 이분들에게야 책 만드는 게 자연스럽고 익숙하겠지만 나는 저자가 된다는 것조차 생각해 본 적이 없었다. 내가 지금 뭘 하고 있는 거지? 그동안 양 부장님과 소통을 해 오긴 했지만 약한 척까지 할 수 있는 기회는 없었다. 진작 그런 것 좀 해 둘걸 싶었다. 방법은 없었다. 나를 설명해야 하는 상황이 코앞에 닥쳤으니 우선 설명부터 하고 보자.

그래서 철학과 대학원에 입학할 때 작성했던 자기소개서를 보내드렸다. 그 글 또한 해결되지 않은 나의 생각들이 산만하게 잔뜩 들어 있었다. 아마 아무도 못 알아들을 만한 그런 이야기 아닐까. 이런 자기소개서를 보고 입학을 허가하는 건 철학과니까 가능한 일이었을 것이다. 나를 빨리 설명하는 길은 내가 그림을 왜 그리고

진짜로 무엇에 궁금증과 관심을 가지고 있는지 열어서
보여 주고 설명하는 길밖에는 없다는 생각에서다. 만약에
내가 조금이라도 내 생각과 내 문제를 열어 보이는 데
주춤거리고 미적거리면 의사소통에 심각한 일이 벌어질
것이라는 두려움이 들었고, 그래서 두 분이 시간 낭비하지
않도록 해야 한다는 생각에서다.

조만간 책 만드는 일을 그만두겠다는 통보를
받을지라도 일단 나를 열어 보이자. 혹시 열어 보였는데
나를 한심하다고 생각하더라도 어쩔 수 없는 노릇이었다.
정말로 책이 문제가 아니라 내 문제가 시급했고 그 문제가
나의 진짜 문제였다. 그리고 그것은 그림의 문제이기도
했다. 그 문제들 때문에 책을 만든다는 부담감을 자주
잊어버렸다.

그리고 얼마 후에 자기소개서에 있는 내용으로
책을 구성하자는 의견을 들었다. 다 큰 사람들이 술도
안 마시면서 자기에 대해 얘기하려면 시간이 너무 오래
걸리니까 그냥 가능한 한 빨리 나를 설명하고 그림에
대해 얘기하려고 보여 드린 건데…… 그건 오히려
작가노트보다도 더 누구에게 보여주기 힘든 글인데
이분들이 왜 이러실까? 남 생각을 너무 안 해주시는 거
아닌가.

그때 직감적으로 이런 생각이 들었다. 그래 이분들은 필시 한패다. 아무것도 모르는 초보자를 오냐오냐 해주면서 다 열어 보이게 하고 괜찮다고 하면서 착각하게 만들어서 뭐라도 쓰게 만들고 자기가 글을 쓴다는 망상을 하게 만드는 프로 사기꾼들…… 곰도 칭찬하면 춤을 춘다고 하지 않던가. 이런 의심이 쑥 하고 올라왔다. 그런데 뭐에 대한 한패지? 무슨 공동체나 동호회 같은 건가? 이분들 사이에 이어지고 있는 한패 의식, 그러니까 유대감과 공동체감 같은 건 뭐지? 전혀 그럴 이유가 없는데 왜 한패 같아 보일까 하는 궁금증이 생겨났다.

　　7

　　진땀을 너무 많이 흘렸다. 사실은 그때부터 지금까지 진땀이 계속 난다. 내가 어떤 사람의 책을 읽을 때, 그리고 혹시 그의 내면을 들여다볼 때 거기에는 꽤 그럴듯한 무엇이 있다. 그런데 나는 뭔가? 도대체 뒤죽박죽이지 않은가? 그리움 같은, 아무도 관심 없는 감정에 대해 관심을 가지고 있는…… 특별히 대담하거나 매우 긍정성이 넘치는 그런 모습도 아니지 않은가? 책을 읽는 분들에게 이건 이렇다고 말할 수 있는 게 아무것도 없지 않은가? 거기다 어떤 분야에 해박하거나 유식하지도 못하지

않은가? 물론 진심을 가지고 연기를 했고 같은 마음으로 그림도 그렸다. 여러 번 쓰러질 뻔했지만 그래도 진심은 놓지 않았다. 하지만 해박과 유식과는 거리가 멀었다. 진심 말고는 몇 마디 하면 더 할 말도 없다. 그런데 결국 책 한 권이 만들어지게 되었다.

　나는 양희정 편집자님과 김동훈 철학자님이라는 훌륭하고 경험 많은 등반 전문가를 따라서 에베레스트산을 구경한 느낌이다. 기대하지 않았던 많은 생각과 경험을 하게 됐다. 그래, 그 말이 맞겠다. 나는 덩달아 산을 구경한 거지 등산하지 않았다. 그렇게 본다면 기대와 예상은 별로 중요한 것도 아니고 맞지도 않는다. 별로 필요도 없다.

　이 책은 두 분이 만들어 냈다. 나는 말 잘 듣는 초보자로서 그냥 하라는 대로 성실하게 따라갔을 뿐이다. 나는 그리움 따위에 침잠해 있고 제 몸도 돌보지 못하고 뭘 어떻게 해야 하는지 쩔쩔매는 채로 멋진 산을 구경했다. 내 인생도 잘 모르는, 영 도대체가 어른스러운 구석도 없는 그런 엉망인 채로.

　　8
　방법은 없다. 그냥 솔직해지자. 그림을 그리면서 했던 생각들을 이참에 다 끄집어내자. 책을 위해 말과

글을 만들어 낼 수는 없다. 어차피 나는 아는 말밖에는 못하지 않는가. 나는 내가 무엇을 모르는지에 대해서만은 분명하게 말할 수 있다. 나머지는 알아 가면 되는 거다. 만약에 내가 조금이라도 모르는 것을 아는 척한다면 이 책은 결국 심각하게 내 발목을 잡게 될 것이다.

'나'인 만큼만 고백하자. '나'스럽지 않은 것은 절대로 쓰지 말자. 내 생각이 뭔지 이 기회에 나도 시간을 들여서 집중해 보자. 그림을 그린다는 건 결국 내 생각이 뭔지, 내 느낌과 감정과 감각이 뭔지를 스스로 확인해 봐야 하는 일이지 않은가. 그 확인을 왜 해야 하는지에 대해서도. 그렇다면 지금 하자. 누가 대신 이게 네 생각이지 하고 알아맞혀 줄 때까지 답답해하지 말고. 엉성하면 엉성한 채로 어지러우면 어지러운 대로 있는 그대로 나를 보자. 나를 보는 기회로 쓰자.

그렇게 생각하려고 애썼지만 또 한편으로 이런 부담이 밀려왔다. 그런데 뭐라도 쓰면 그대로 지켜야 하잖아? 지금이야 그렇다 치고, 내가 10년 후의 미래를 어떻게 아는가? 내 그림이 변해 갈 방향을 내가 어떻게 알 수 있는가? 아직 여러 가지를 그림에서 실험해 봐야 하는데…… 아니, 매일 실험해야 하는데. 말을 쏟아놓으면 말에 갇히게 되지 않은가? 그러다가도…… 아니다, 매일

실험하면 된다. 그게 지금까지 그림을 그려온 생각과
시간을 바꾸지는 않는다. 그런 생각과 이런 생각이
교차했지만 여전히 진땀이 나는 건 마찬가지다. 그래도
하자, 방법은 없다.

　　9
　　두 분은 필시 한패임이 틀림없었다. 한 문장도 한
글자도 조심스러웠다. 뒤로 물러나서 계약을 위반하게
되더라도, 그래서 책이 안 만들어지는 것은 물론 책
만들기를 없었던 일로 하고 싶을 만큼 부담스럽고
긴장되고 포기하고 싶었다. 그림 같은 너무나 본질적이고
본능적이고 감각적인 행위에 대해, 왜 그리는가에 대해
누군가가 알아듣게 설명한다? 이게 과연 얼마나 가능한
일일까? 그런데 진짜 그리냐, 왜 그리냐는 원론적인 질문을
한없이 받는 건 더 이상 못 견디겠다. 이걸 언제까지 해야
한단 말인가? 나는 그림을 그려야 하는데…….
　　그럴 때쯤 양 부장님이 "작가가 고민하면 고민할수록
독자는 즐거워요."라고 했고, 글만 보고도 분명히
고소해하고 있다는 걸 충분히 알 수 있었다. 김동훈
철학자님은 "우리는 지금 작가의 내면을 들여다보는
여행을 하고 있습니다."라고 어디 관광지 여행하시는

것처럼 말하셨다. 아무 답변도 못 했다. 무슨 농담이라도
하고 싶었는데 농담이 안 나왔다. 내가 속으로 씩씩대고
있었던 것 같은데 그분들이 잘못한 게 없으니 나도 그냥
꽤 그냥 무덤덤한 척했다. 하자고 했으면 해야 하는 게
맞다. 어려워도 뒤로 물러서지 않는 사나이처럼 보이고
싶은 생각도 들었다. 약한 소리 하면서 이랬다저랬다 하는
경망스러운 사람으로 보이고 싶지 않기도 했다.

이 두 분은 한패다. 즐거운 한패. 그리고 응원하고
싶은 한패. 열정이 가득한 유쾌한 한패. 그래서 나는 처음
글을 쓰면서 계속 진땀을 흘리는 수밖에 없었다. 나는 피나
바우쉬의 말처럼 두 사람을 움직이게 하는 안 보이는 힘이
궁금했다. 그것도 무척 궁금하다.

10

아, 이건 무엇인가? 구도(求道)? 구도자요? 혹시, 저
말씀이신가요? 김동훈 철학자님 원고를 보는 순간 나는
다리가 풀려서 휘청거렸다. 아, 이분 혹시 나를 놀리시는
건가? 아니면 다른 별에서 온 분 아닌가? 아니면, 그림
그리면서 구도 같은 거 좀 하라는 차원에서 하시는 말인가?
그게 아니면 어떻게 이런 말로 생사람을 잡을까? 뭐라도
말하고 싶었지만 나는 이분과 살갑게 전화하는 사이는

아니었다. 그리고 이분은 책을 쓰시는 전문가시라 내 글과 내 그림에 대해 말씀하시더라도, 나는 그 원고 내용에 대해서 어떻다고 말할 수 있는 입장이 아니다. 그래서 양 부장님께 "이거 좀 어떻게 해주세요."라고 해봤지만 그 또한 한패인지라 그냥 농담만 해댔다.

구도자라니…… 그림의 구도 같은 그런 구도면 차라리 좋을 텐데…… 나는 이 책이 읽혀지는 게 두렵다. 아직도 다리가 휘청거린다. 지금이라도 산에 들어가서 그림만 그리면서 살아야 할 것 같은 생각이 든다.

그런데 잘 읽어 보니 이런 뜻이 들어 있는 것 같다. 표현의 앞과 뒤, 그러니까 표현을 준비하는 과정과 표현을 하는 순간이 일치하기 위해서는 일관성이 있어야 한다는. 생각과 말과 행위를 일치시켜야 한다는 말씀이다. 그리고 본 대로 느낀 대로 생각하고 의지하는 대로 살아야 하고 그걸로 그림을 그려야 한다는 말씀이다. 너무 맞는 말씀 아닌가. 나는 김동훈 철학자님의 '구도'라는 표현을 이렇게 이해하면서 부담감을 덜어 내고 싶은 것이다. 산에 가서 구도자처럼 살면서 그림 그리지 않기 위해서라도.

철학자님의 찬란한 수식들은 대부분 나에게 해당되지 않는다고 생각한다. 나와 내 그림이 받기에는 너무 과분한 단어들이 많아서 나는 그냥 저기 어디에 사는 사람 얘기로

본다. 나와 내 그림 얘기라고 생각하면 저 많은 찬란한
단어들을 어떻게 받아들여야 할지 나는 도무지 모르겠다.
나는 그런 거에 잘 어울리지 않는다.

　　나는 철학자님의 말을 어딘가 다른 데 있는 사람의
얘기로 듣는다. 하지만 그렇게 글 속의 주인공을 내가 아닌
타자라고 생각하면 나 또한 그를 동떨어져서 객관적으로
생각해 보게 된다. 그 점이 나에게는 좋은 기회였다.
내가 연기했던 캐릭터들을 바라보듯이 그렇게. 그리고
철학자님의 여러 가지 말씀들의 진짜 의미들에 대해 다시
한번 잘 생각해 보게 된다. 그것들은 그림을 그리면서
당연히, 그리고 꼭 생각해야 하는 것들이다.

　　무엇을 생각하더라도 제자리걸음으로 시간을
허비하지 말아야 하고 이 긴 여행에 몰입하는 이유를
파악하기 위해 좀 더 정직하게 대들어야 한다. 그리고
거기에서 비롯되는 짐들을 받아들이는 모습에 좀 더
어른스러워져야 한다. 아마도 그게 내가 저기 어디에 사는
그 사람, 그 그림을 그리는 그 사람에게 바라는 바이기도
할 것이다.

　　김동훈 철학자님의 글을 읽고 또 읽는다, 찬란한
언어들에 취하기 위해서가 아니라 그의 글에서 내 그림의
앞으로의 방향을 찾아내기 위해서. 그리고 현재 지점을

점검하기 위해서. 어지러운 나의 생각들을 비웃지 않고 잘 들어주시고 분석해 주신 것에 대해 너무 감사한다. 나 스스로에 대해 털어놓을 수 있는 사람을 만날 수 있다는 건 너무 기쁜 일이다. 이런 일은 인생에서 자주 일어나지 않는다.

11

'제4의 벽'에 대한 내 생각의 근거에 대한 김동훈 철학자님의 명쾌한 해석에 감동했다. 나는 무엇 때문에 그것을 애써 생각하고 말하고 들춰내고 들여다보려고 하는지, 그리고 다시 그 경계에 서 있는 자신의 떨림을 지켜보려고 하는지에 대해 나도 모르는 뿌연 생각들을 침착하게 점검해 볼 수 있는 기회를 가지게 됐다. 그리고 다시 그것을 지켜보는 자신에 대해서도 생각하고 있다.

그렇다, 나는 경계를 들여다보고 싶었다. 경계에 대해 모호하게 얘기하는 것이 아니라 적어도 '경계'라는 단어를 정확하게 발음하고 싶었다. 물론 정확하게 발음한다고 해서 경계의 정체가 분명해지는 것은 아니다. 그것은 말과 글과 상관없는 채로 존재한다. 아니, 그것은 말이나 글보다 먼저 있었다. 아니, 애초부터 경계는 없었다. 하지만 나같이 감각을 짚어 갈 디딤돌이 없는 사람은 경계를

지켜봄을 통해서 본래 모습에 다가갈 수밖에 없는 것 같다. 그래서 경계를 애써 말해야 한다고 생각한다.

　모든 것은 그리움과 생소함에서 시작되었다. 그리움은 어느 날 만들어진 감정이 아니라 이미 태어나면서 시작되었다는 생각을 해본다. 아니, 어쩌면 태어난다는 것은 처음부터 생소함일지도 모른다.

　경계에 서 있는 자신의 혼동과, 그래서 생생함과 살아 있음과 떨림과 흥분이 동반된 초죽음의 상태를 보고 싶었다. 그럼으로써 철학자님이 말씀하시는 저 너머를 넘겨다보는 바라봄의 기회를 가지고 싶었다. 그것이 즐거움이건 고통이건 행복이건 자유이건 뭐건 그건 별로 중요한 게 아니다. 저 구태의연한 단어들로 해석될 수도 없고 그럴 필요도 없다. 나아가고 싶었다. 속 시원한 대화를 하고 싶었다. 거기에 거센 열망이 있었다.

　제4의 벽이라는 경계를 지켜봄을 통해 나는 현실과 상상과 실재에 대한 구분에 대해 비로소 말할 수 있게 됐고, 또한 그것들이 이분될 필요가 없음에도 불구하고 의도적으로 이분되는 것은 물론 마치 한쪽만 있는 것처럼 간주되고 있다는 것과 이분될 수 없다는 것에 대해서도 생각한다. 그리고 내가 경계를 지켜보는 자신을 다시 지켜봄으로써 김동훈 철학자님이 말씀하시는 저 너머를

끊임없이 열망으로 바라본다는 사실과 이것들을 그림으로
표현하려고 한다는 사실을 알게 됐다.

　나도 무엇을 왜 그리려고 하는지 스스로 몹시
궁금할 뿐이었다. 이제는 내가 생각해야 할 것들이 조금
분명해지기 시작했다. 그리고 감정과 감각이 도대체
어떻게 생겨먹은 것들이고 그게 어디에 위치하는지에
대해서, 그리고 나를 어디로 이끌고 있는지에 대해 다른
각도에서 생각하게 되었다. 나는 엄청난 경험을 했다.

　나는 그에게서 철학의 진심이 느껴졌다. 그의 열정을
느꼈다. 나는 이런 멋진 분과 대화할 수 있을 거라고
기대하지 않고 살아왔다. 그래서 너무 반갑고 고맙고
기쁘고 감동스럽다. 나는 책을 만드는 동안 존경스러운
친구를 만난 것처럼 기쁘고 즐거운 경험을 했다. 이런
감동을 경험하게 될 거라는 건 당연히 기대하지 못했다.

　나는 또 생각지도 않았던 감동을 받고 있고 지금까지
그랬듯이 이 감동이 내 인생과 작업에 있어서 또 어떤
방향을 결정하게 되겠구나 하는 예감이 든다. 감동은
매우 원하던 어떤 것이 어느 날 문득 내 앞에 나타났을
때 느끼는 감정인 게 맞다. 나는 매우 원했지만 그것이
무엇인지 스스로 알지 못하고 그래서 말하지 못한 채로
지내왔으며 그것이 이루어질 수 있을 것이라는 기대를

포기하고 살고 있었다. 그리고 그 알지 못하고 말하지 못했던 것들에 대해 대화할 수 있는 사람을 찾을 수 있으리라고도 생각지 못했다. 감동은 그냥 지나가는 법이 없다. 사람을 그냥 지나치지 않는다. 사람을 그냥 내버려 두지 않는다. 김동훈 철학자님의 말씀처럼 감동은 숭고하다.

두 사람과의 만남으로 인해 나는 그림을 그린 건 잘한 일이었다는 생각이 들었다. 아마 그때가 처음이었던 것 같다. 그림을 그린다는 건 좀 더 나다워지는 일이었다는 생각을 한다. 양희정 편집자님도 숭고하고 김동훈 철학자님도 숭고하다. 이 즐거운 한패는 감동과 숭고를 만들어 내는 이상한 분들이다. 진심으로 감사드린다.

제
4의
벽

1판 1쇄 펴냄	2023년 12월 20일
1판 4쇄 펴냄	2024년 5월 21일

지은이	박신양, 김동훈
발행인	박근섭, 박상준
펴낸곳	(주)민음사

출판등록	1966. 5. 19. 제16-490호
주소	서울특별시 강남구 도산대로1길 62(신사동)
	강남출판문화센터 5층 (우편번호 06027)
대표전화	02-515-2000 \| 팩시밀리 02-515-2007
홈페이지	www.minumsa.com

© 박신양, 김동훈, 2023. Printed in Seoul, Korea

ISBN	978-89-374-5619-0 (03600)

* 잘못 만들어진 책은 구입처에서 교환해 드립니다.